設計學方法論

林品章 著

目錄

自序

我常常在看完展覽之後便有一股創作的衝動，我太太常說你也可以做這些作品，話雖如此，但我長久以來一直在做研究，想的愈深，花的時間也愈多，就很難把心思放在創作上。我也常在想，我做的這些研究有什麼意義，有人看嗎？再則，我指導了那麼多的碩、博士論文，有用嗎？對社會有貢獻嗎？老實講，真的很多是沒有用的。那麼，這些碩、博士生為什麼還要花時間來拿學位呢？是為了文憑嗎？……我的最終的答案是，研究所的教育是一種學術訓練，是一種思維與處理事情的「方法」的訓練，碩、博士論文的寫作便是一種訓練的過程。

知識是一點一點累積的，吸收知識是讓我們成熟，可以養成獨立分析、組織與判斷的能力。研究所的教育與訓練不同於大學四年，研究可以讓我們獲得新的知識，尤其是寫論文的訓練，是一種思維邏輯的訓練，比如說你認為這樣沒價值，那樣沒價值，那麼，要怎樣才有價值？……，便是一種分析、組織與判斷能力的訓練過程。有了瓶頸就要思考如何突破，為了突破瓶頸便要不斷的吸收知識，吸收知識

要廣泛，才會有新的思維與創意，最後你就會找到一個有價值的題目與寫作方法。

獨立的分析、組織與判斷的能力，便是一種邏輯思維的能力，這個能力含有哲學的思維以及科學的思維，兩者的對象都是人與大自然，因此所謂「邏輯思維的能力」，也可以說，它一方面應該是具備對「人的價值」與「自然現象」的認識，同時也具備對於「方法論」的靈活操作。研究所畢業了，學術訓練已經成熟了，具備了邏輯思維的能力，便可以獨立的去進行分析、組織與判斷的工作。

我常在碩、博士生的研究發表中，發現到他們對於研究方法的掌握不是很清楚，此外，這些碩、博士生常使用其他領域的研究方法或實驗儀器，但是卻不太清楚為何需要用，有一種趕流行的現象，我覺得這是因為在學習中，一方面對於研究方法的思考訓練還不夠，二方面是對於「設計」的本質還不清楚。二○○八年我寫了一本「方法論」的書，廣泛的談方法論，希望對研究生及一些年輕學者在進行研究方法的思考時有些幫助，本書則主要以設計學為對象，談設計學以及設計方法與研究方法的觀念。

「方法」與「方法論」有什麼不同呢？我常解釋說「方法」是一個，是個別的，而「方法論」是一串方法，也就是有好幾個「方法」所組成，而討論「方法」組合的方式或型態是否合理的過程，便是「方法論」。因此，「方法論」也就是在論「方法」，這個「論」字，是一種討論、辯論、結論的過程，有論述，有評論，也有理論。「方法論」的訓練必須包含哲學的辨證與科學的驗證等兩種訓練，如果這兩方面的訓練有所不足，就會對於研究方法的掌握不清楚，而使用其他領域的研究方法或實驗儀器時，也會有不清楚為何需要用的情況。

我在日本的電視上看到東京大學某教授的調查報告，提到日本的大學生都不愛看書。設計創意需要有一些參考資料的啟發，因此，像作品集、設計年鑑等等的書，大概是不能缺少的，但是理論的書可以豐富我們的思考，增長我們的知識，也有相當的重要性。由於設計者可以從別人的作品中直接獲得靈感，因此，設計科系的學生一般都不喜歡看理論的書，而現在的學生寫老師交待的報告，上網可以找到許多資料，於是也不想買理論的書來看了。

據傳明朝除倭名將戚繼光一向以體恤部屬為名深得軍心，有一次戰死部屬托夢給他，希望他頌讀金剛經助其投胎轉世，戚繼光乃選了好日子沐浴淨身之後，誠心誠意的為此部屬唸金剛經，之後部屬又托夢給他，告訴他所唸的金剛經之功德無效，原因是在唸經的過程中出現了「不用」兩字。戚繼光很奇怪為什麼會出現這兩字呢？經過仔細的思考才想到在唸經的過程中，服侍他的士兵擔心他口渴倒了一杯水給他，當時他一邊唸經，心中就出現了「不用」的念頭，因而使得唸經的功德消失了。

相傳有一位印度高僧平常在山上修行，且修行甚高，能打坐入定而顯現神通，他經常打坐入定後藉著神通騰雲駕霧飛到皇宮接受皇后、宮女的蔬果供養，然後又藉神通返回山中，有一天他依習慣又到皇宮接受皇后與宮女的供養，正在享用蔬果的當下，不經意的抬頭一看，正好瞥見皇后對他微笑，高僧忽然在心中出現了「好漂亮的皇后」的念頭，結果破了他的神通，蔬果享用完之後，只好走路返回山上。

以上兩個故事，是告訴我們要「專心」，希望大家專心的做學問，如果專心的

做學問，心就會定，學問就會有成果，社會也會祥和。我衷心的期望我們設計科系

的學生能多看一點書，看書能使我們的氣質與心靈改變。

這本書原本繼二○○八年「方法論」出版一年後出版，但是內容修了又修，總

是不滿意，因此我又沈澱了一段時間，然後再修改，修改了又再沈澱，這樣重複了

好幾次，而成為現在的面貌。在最後的校對時，仍然不甚滿意。

學海無涯，每個人都有極限，本書仍希望設計學界先進們不吝給予指教。

林品章

二○一二、八

第一章

導 論

設計學

我對於「設計學」這門學問的思考，主要是源自於日本設計學會出版的「設計學」期刊，英文方面也延用日本的「設計學」期刊上的 Design Science，曾經一位研究設計史的西方學者來拜訪我，她偶然看到我給她的資料中使用 Design Science，便以困惑的表情問，為何把 Design 稱為 Science？言下之意，似乎 Design 與 Science 是不應該放一起的。英文中的 Human Science，我們稱之為人文科學，或如 Material Science，我們稱之為材料科學。通常西方對於學問上的「學」，是以字尾「---logy」或「---ics」，如「Ecology（生態學）」、「Archaeology（考古學）」、「Physics（物理學）」。所以說，「設計學」是一個很東方風格的學術名稱。

目前日本有設計學的博士學位，台灣的許多大學有設計學的博士課程，也有「設計學研究」的期刊，「設計學」名稱的使用，說明了國內設計學界希望這門學問能堂堂正正的被確立與肯定。

在日本有一所大學，她們為設計系的學生選了一百本書編成一本書目，裡面的

書有文化性的、生活史的、科學的、經濟的、藝術的⋯⋯，當然也有許多是設計相關的。其中有一本書，翻譯起來大概叫做「設計的本質」，裡面談了許多人物的思想與作為，內容很豐富。譬如談到包浩斯（Bauhaus）的校長格羅佩斯時（Walter Gropius, 1983-1969），不只談他的造形理念，還談他的 Team work 思想，談他的社會主義思想，社會主義中有倫理學的理念，因此，便有一種悲天憫人的思想在裡面。談到技術的時候，提到莫荷里・那基（Moholy Nagy, 1895-1946），他是蘇俄現代藝術「構成主義」（Constructivism）的大將，他也是包浩斯預備教育的教師，也是所謂光藝術、動態藝術發展的重要人物，在敘述的內容中自然而然便談到了結合科學與技術之現代藝術的發展，目前國際上當紅的蔡國強的爆炸藝術，就是延續了光藝術、動態藝術的歷史發展，顯示出過去的歷史與文化對於現代與未來的發展是具有相當密切的關聯與意義。這麼前衛的藝術卻與包浩斯有關，我想很多人都不知道，也沒想到。

在臺灣的設計領域來講莫荷里・那基，我想知道的人應該不是很多，因為我們

對於設計學論述的範疇實在太狹隘了。

有一次我到台南崑山科大演講，他們也請了一位英國的大學教授來演講，他講的主題是「全像攝影（Holography）」，也就是用雷射光源的一種攝影，在談話中提到了「基礎造形」，他問我「基礎造形」是什麼？於是我便利用圖表畫出「基礎造形」的理論架構給他看，由於我英文的表達不夠好，他看來似懂非懂，我突然靈機一動的說，其實我們所談的「基礎造形」是來自於包浩斯的預備教育與蘇俄的構成主義，同時也提到莫荷里・那基，這樣一講他就知道了，因為「全像攝影（Holography）」也和包浩斯與莫荷里・那基有關。我舉上述的例子，真正要講的是，在設計學範疇裡面，它有ART的層次，也有基礎學問的層次，當然也有文化、歷史思考的層次，而不是只有工學、商學或是設計技術表現的層次。那麼，我們如何把這些東西皆灌注在設計學的範疇裡呢？我在日本筑波大學進修碩士學位時唸的是「構成」，這個專攻的形成與前述的包浩斯的預備教育與蘇俄的構成主義有密切關係，筑波大學的藝術與設計學院從基礎的學問到建築、環境的架構完整齊備，

讓我獲得了設計學整體知識的概念。

我在當中原大學設計學院院長時，申請設立設計學博士班的研究所，在企劃書上我把設計學博士班的課程分成工學、管理、人文三大領域，當時我的動機很單純，一方面考慮到中原大學的工學院與商學院的師資可以支援設計學院，二方面也考慮到當時的設計學院的現況並沒有足夠的師資，希望藉著工學院與商學院的師資來進行跨領域的研究。後來這個申請案通過了。有一次在中原大學博士班的研討會上，當時的胡寶林院長介紹了我的構想，同時也介紹了包浩斯課程的圖表，此圖表顯示出營建、管理、藝術三個領域的架構，營建是屬於工學的領域，管理則是商學的領域，此架構剛好符合我提出的課程架構理念，說明了當初我的動機雖然單純，但是想法不是沒有道理的。

通常我們說的「學問」或是大學中的許許多多的系所，都可以分成自然科學、社會科學和人文科學等三個領域。自然科學探討自然（物質）的學問，社會科學探討人與人之間的學問，人文科學探討人本身的學問，隨著學問的進展，學問細分化

的趨勢，使得自然科學、社會科學、人文科學又細分成了物理學、化學、數學、心理學、管理學、歷史學……等等一大堆的專業學問，不過最後兜了一圈回來思考，所有的學問還是離不開自然科學、社會科學和人文科學的三個大架構。比如上述設計學博士課程的三個架構中，其一：我們要解決技術問題，這是屬於工學的問題，是自然科學的範圍。其二：我們要解決藝術的問題，這是屬於人文科學的範圍。其三：也就是介於上述兩者中間的管理的問題，諸如怎麼樣去算成本、怎麼做才會有效率等等，這些是社會科學的範圍。當時我把這三種關係架構成設計學博士課程的做法，其實是順著學問本來的架構思考的，說起來好像不這麼做還真是不行呢？

方法論

在設計相關的系所，大學生到了大四時要提畢業專題製作的計畫，研究所創作組的碩士生要提學位創作計畫報告，同時依慣例會舉行口頭發表。有的同學與廠商合作，確實有實際設計製作的對象，有些同學則是虛擬的。不論是實質的設計計畫或是虛擬的設計計畫，都是在執行一個構想，構想可不可以實現，計畫是否可行，是老師們在給予意見時關注的重點。

研究所的碩士生及博士生，在提出學位論文的研究計畫報告或是在中間發表，甚至到了最後學位口試時，碩、博士也要為自己的研究構想、研究方法、研究過程以及研究發現（結論）做口頭與書面的報告，這時候，對於研究方法是否可行，研究過程是否合理，結論是否有貢獻等等，也是老師們關注的重點。

在上述的口頭發表會中，通常是以「發表→提問→答覆→建議→修正」的過程在進行，同學與老師之間的一問一答的情形，便是方法論的呈現，有的是反應在創意上，有的是反應在設計方法上，有的則反應在研究方法中。不可否認的，同學們

提示了一些創意、設計的方法或是研究的方法，有時候由於研究經驗或是設計經驗較為不足，而有許多待老師修正的地方。

「方法論」是由西方的哲學家笛卡爾於一六三七年提出的。笛卡爾的方法論共有四條，在許多的書上都有提到，由於是翻譯的文字，通順的程度不一，以下是摘錄自孫振青先生所著之「笛卡爾」一書中的內容（東大圖書公司印行），我覺得在敘述上比較通順與清楚：

第一條：除非我清楚地（或明顯地）看出來某物是真的，我絕不承認它是真的；這即是說，要小心地避免速斷和成見，並且在我的判斷中不肯定多餘的東西，只肯定那些清楚而分明的呈現在我心靈面前，使我沒有機會質疑的東西。

第二條：將我所要考察的每一個難題盡可能按照需要分解成許多部分，以便容易加以解決。

第 三 條： 依照順序引導我的思想，從最簡單、最容易認知的對象開始，一步一步地上升，如同拾階一樣，直到認識了最複雜的對象為止；對於那些沒有自然順序的東西，則假定它們有一個順序（哪怕是人為的）。

最後一條： 在一切情況下，都要做最周全的核算和最普遍的檢查，直到我能確知沒有任何遺漏為止。

方法論的第一條是「確定主題」，主題確定無誤了，繼續發展下去才有意義。若把它比做是做研究時，就是正確的選擇題目，若把它比做是做設計時，就是設計物本身及其概念，這兩者如果不確定，往下花再多的功夫都是白費。方法論的第二條是「化整體為部分」。面對主題一時可能沒有頭緒，如果把主題分成小部分的問題之後，主題就明朗了，而解決的想法也會一一的浮現出來。方法論的第三條是把分成小部分的問題，從最簡單、最容易認知的對象開始，按照順序一個一個的解決，一直到最複雜的對象。方法論的最後一條是「檢討」，而且是「最普遍」的檢討，

也就是要客觀的去檢討整個的研究發展過程及結論有沒有漏洞？合不合理？或是整個的設計過程以及設計物本身是否符合主題的條件與概念。

笛卡爾提出的方法論四條準則，雖然原本是用來解決哲學思考上的問題，但是若把它當作是解決各種問題之準則時，也可看出其共通性，且也相當的吻合與適用。因此，「方法論」也被廣泛的應用在各個不同的領域，如工學領域的系統工程、專家系統、結構設計，管理學領域中的工廠管理、物料管理、人事管理等等，甚至法官辦案、警察或檢查官的查案等等都與之具有相關性，而在家庭生活中像購買一件家電產品、處理小孩的教育問題等等，把問題拆開了套在笛卡爾的方法論上也相當的吻合，這也就說明了「方法論」具有「普遍性」的特質。

「方法論」中的「四」個步驟，似乎也是一種「普遍性」。聖嚴法師在對其弟子開釋時提到的「面對它、接受它、處理它、放下它」，是四個步驟。佛學中的「苦、集、滅、道」四個步驟是修行的方法論。當我們受到「苦」時，便要思考「苦」的根源是甚麼？這就是「集」，知道了「苦」的根源，就消除它，便是「滅」，然後就

會進入修行的層次與成果，這便是「道」。因此，當我們碰到事情或問題時，循著「四」來思考解決的步驟，應該是一種可行的方法。

方法論也是一種科學的思維，我在高中時代就知道了笛卡爾提出的「我思，故我在」的名言，不過當時並不太懂這句話的意義。我在高中時代沒有聽說過笛卡爾提出的方法論。科學實驗的設備對於實驗的成果固然很重要，但是科學的思維也很重要，如果「方法論」的四個步驟能夠被廣泛的介紹，成為一種常識，那麼不論將來哪一個人擔任哪一個職務，便能發揮方法論的科學思維而把事情處理好。

設計學方法論

設計學研究的範疇是甚麼？設計學從歷史與文化的觀點看有甚麼意義？設計學中作為設計過程的一些方法又是甚麼？……以上的問題如果簡單的問，便是：設計學在幹什麼？上述的問題都不是用一句話就可以講完的。如果真要用一句話就講完的話，那就是「設計學是要 support（貢獻）設計」。所有關於設計學的研究或是理論的建立，其實就是為了 support 設計。但是如何才可以 support 設計，這就是設計學方法論的問題。

從設計學方法論的角度思考，我個人認為設計學的發展有兩個方向，一個是往內的方向，一個是往外的方向，往內的方向是指進入到工學的層次來思考。文化性的研究也好，或者是人文思想、歷史的研究也好，皆要以工學的「態度」來處理研究問題。所謂的「工學」，是指可以被操作，也可以重覆，而結論也是清楚與具體的，且可以被掌握的，換句話說是比較偏向「科學」層面的處理方式。過去我們的「設計學」研究，由於以人文性質居多，因此，在學術性操作上的方式，很自然的

便呈現出「主觀與經驗的論述」，以後應該要加入「客觀與實證研究」的觀念與態度，也就是在學術性操作的過程中，它是嚴謹的，科學的，有充足例證的，而不只是個人觀點，因此也是客觀的，經得起重覆激辯証明的。以上是我個人的想法。

而往外的方向是指，它可以跟其他的學術領域如物理學、數學、宗教學、哲學、人類學、教育學、語言學……等等產生互動，或是站在一起溝通與對話。比如說從哲學的層次來思考時，設計學有沒有像哲學裡面所談的存在著不同層次的知識，甚至從更高的制高點俯瞰下來，思考設計學知識的結構時，它有「知識論」的層次、「形上學」的層次，甚至進入到「倫理學」的層次嗎？設計學如果談到設計的方法時，是「知識論」的層次，在架構它的範疇時是思想與概念的層次，因此也就可以說是「形上學」的層次，此外正如一些設計學者談到的 Design for Society 的觀點或是諸如 Design for everybody 的通用設計（Universal Design）、生態設計等等時，都具有「弱勢關懷」、「生命關懷」的理念，也就是一個明顯的「倫理學」層次。那麼我們便要問，如何去建立這個知識結構的內容與系統呢？

到目前為止，我所看到的「設計方法論」相關的內容，大概都是以設計結合生產過程之一些流程模型的思考與討論，國內出版社出了幾本設計方法的書，都是翻譯本。由美國學者 John Chris Jones 所寫的「設計方法」（1970 年原書出版），在國內翻譯出版已久，內容以工業設計為主。有一本書名為「物生物」的書（Bruno Munari 著，曾堉、洪進丁譯，1989 年翻譯本初版），內容也是工業設計相關的設計方法。建築領域有翻譯自日本建築學會出版的「設計方法」，這本書至少也有四十年以上的歷史了（1972 年翻譯本問世），內容相當的紮實。日本千葉大學設計工學系的教授們寫了一本「工業設計」，裡面有許多內容也與「設計方法論」相關。此外，日本學者吉田武夫也寫了一本「設計方法論的試探」。這些書的內容，大部分是在探討設計結合生產或是建造時的一些具有普遍性的管控流程。研究方法，換句話說，是很工學的。

設計學的領域中有許多不同的專業，彼此的屬性與作業方式有一些不同，但是所謂之具有普遍性的管控流程，意思是說，可以適用於設計學領域中的許多不同專

業設計中的設計過程，也就是具有準則性的架構。我想上述那些書都是很有知名度與有經驗的學者寫出來的，絕對都具有參考的價值。

但是，個人認為「設計學」並不是只有工學的層次，而目前在「設計學」這個領域中，有從事設計工作的人，有從事學術研究的人，也有學習設計的人，而他們接觸到的，是「設計學」中的某一個面向，比如有的人在設計作品，有的人在做專題研究計畫，有的人在寫論文，且寫不同性質題目的論文，因此，他們接觸到的管控流程的性質各有不同，於是呈現出來的方法論也不同，在這種情形之下，只要真正瞭解「設計學」是甚麼？「方法論」又是甚麼？也就會自然而然的對於了解「設計學方法論」的內涵有所幫助，換句話說，對象雖然不同，原則是不會變的。問題在於對於「設計學」與「方法論」必須要有清楚的概念。

不過，隨著問題之方向與對象的不同，「設計學方法論」進行的方式也是會有所不同，從「設計學」領域中的研究問題性質來看「設計學方法論」的操作型態，大致可以分成三大區塊。其一是有關設計史、設計理論、設計美學、設計哲學等等

議題的方法論，這些議題的研究方法主要是文獻研究，因此這部分的研究成果，大概都是一些人文相關之論述性的文章。其二是實際設計行為中的實務操作，也就是設計現場的知識，那些在設計現場從事設計工作的人，他們的方法論便是工作經驗。其三是有關工學性質的研究或是實務設計的方法論，也就是前述之「設計結合生產或是建造的管控流程」，這部份特別是在產品設計、建築設計中被大量的討論與實施，一般所講的設計方法論通常便是指這一項。

「設計學方法論」的形成與其應用，是為了解決設計的問題，使設計的成果更為符合設計目的，然而今天由於山寨版的猖獗，抄襲成為創意的捷徑，對於「設計學方法論」而言，不僅是一種諷刺，也是一種挑戰。

有一位同學提出意見說，「我設計了一件很好的 LOGO 拿給老闆看，老闆說不好，設計方法論碰到「老闆」的喜好就沒用了」。我的回答是「所以才要設計學方法論」。「設計學方法論」的目的，就是在設計的過程中達成和參與者一致的共識，並做出結論。

由於設計的解答是開放性的，我們透過設計學方法論找到了一個解答，但並不表示這是唯一的解答。因此對於一位設計師來說，除了設計的能力之外，還需要具備良好的溝通能力，能充分地把自己的想法說出來說服老闆（或是客戶），因此有人說「設計是一種溝通」、「設計是一種服務業」，當然，「設計是一種不折不扣的商業行為」，一位設計師也需要設計能力之外的社交能力。

本書的構成

有關「方法論」相關的理論，在拙作「方法論」中有廣泛的介紹，這本書在誠品書店有零售，自二○○八年出版以來所獲評價還不錯，希望閱讀本書的讀者也能看這本「方法論」，則對於「方法論」會有更清楚的概念，不過一本書本身也要有其獨立性與完整性，本書也在此思維下組織本書的章節。設計相關研究所的同學們需要些什麼？很需要知道什麼？等等為本書章節組織時思考的重點。

居於以上的想法，我把本書分成四大部分來架構，第一部分談設計學的理想，第二部份談設計的創作，第三部份談設計研究的觀點與方法，第四部份談設計研究論文的寫作要領。在第二部分談設計的創作中，我特別寫了我過去的實務經驗，我的實務經驗很廣泛，有國際貿易、化工工廠管理、機器操作（模具製造相關機器、射出成型機器、高周波機器、燙金機器……）。在設計相關領域的實務經驗，有畫電影畫板、絹印、商業設計、室內設計……。這些實務經驗讓我在教書或研究上都有很大的幫助。有些老師從大學畢業後直接唸研究所，拿到碩、博士學位後接著教

書，一直都在學校，缺少一些社會上的實務經驗，在做一些教學或研究上的判斷時，便會有瑕疵，我這樣說也許會讓一些人不舒服，但是我確實看到許多這樣的例子，包括一些高官政要，當然人非聖賢，聖賢也會有錯，我本人當然也常出錯，不過我常會發現錯在哪裡，然後立即彌補或改過。

在第四部份談設計研究論文的寫作要領中，除了提供讀者一些論文寫作的要領外，同時也告訴一些年輕的學者，有關我個人在學術期刊論文上的投稿經驗，除此之外，有些事情是我無法提供協助的，那就是審稿的過程與結果。我相信大部分的審稿者都很稱職，但是我必須要說，目前國內的審稿者有一些問題。其一是專業與學養不夠，研究的經驗不足，知識的深度與寬度皆不足，常以個人的偏見糟蹋了一篇好文章。其二是心態的問題，審稿者一接到論文審查的通知，便有不讓他通過的心態，並以抓毛病的心態看文章，然後寫了一些莫名其妙的意見，讓人看了啼笑皆非。其三是審稿者怕麻煩，不認真審查，隨便抓重點看，看到不同於自己的觀點，便妄下評語。我之所以會有以上的感觸，是因為我指導並修改過的博士生的論文，

投稿時也給別人審查，因此我看過了許多審查者所寫的意見。其四是審稿者沒有同理心，常常一篇論文拖了很久才回覆意見，讓投稿者嘗盡了「等」的苦頭。在這裡寫了這一段話，是希望設計學界的學術生態能更健康的發展，希望本書出版後，這些問題可以逐漸的改善。

第二章

什麼是設計學

設計學是新興的學問

「設計學」這個名詞，廣泛地被國內的學術界使用，應該是約一九九〇年中期以後的事。

「設計」從美術的應用工作發展到有別於美術之獨立性的領域，台灣的情況與西方國家以及鄰近的日本，皆有相似的過程。大致上是從「手（技術）」的工作，認知到「腦（創意）」的工作的重要，或者是從代工的性質提昇到自創品牌的層次，在發展的過程中也促使了設計教育的蓬勃發展。

大約自一九九〇年代以來，國內設計相關系所碩士班、博士班以及設計學術團體相繼的設立，「設計學」這門學問的稱呼慢慢的便出現了。因此，若與一些具有悠久歷史的學科如物理、化學、醫學、化工、機械以及人文學科的歷史、文學、哲學，社會科學的商學、管理、政治學等等比較起來，「設計學」可以說是一門新興的學問。因此，它被學術性加以探討的時間較晚。當然這並不是表示這門學問過去不存在，或是說它不重要，而是，它過去存在的形式密切地與人類的生活結合，人

們自然而然的與它共存，而感覺不出它的特別意義。既然它是與人類的生活緊密的結合，必然是一件重要的東西，我們常常會對身邊的東西，因為太重要反而忽略了它的存在。

為什麼這門學問被學術性加以探討的時間較晚。原因大致有三。

其一是「設計學」這門學問是一門綜合性的學問。比如以色彩學為例，便包含了物理學與心理學的內容，此外，也有色彩美學的問題。而一件產品的開發，也包含有機構學、人因工程、材料、市場學以及美學、流行等等，使得這門學問不容易讓人聚焦其獨立性。

其二是它介於藝術與科學之間，也結合這兩種學科的特點。生產一件設計物需要科學的態度與方法，但是呈現它的面貌時，又要兼顧藝術的評價，藝術與科學是兩個不同標準的學科，科學一切都追求「真」，藝術則對於「真」並不特別關心，甚至以想像、顛覆的手法，呈現出很「不真」的一面。至於藝術中常追求的「美感」，又常有見仁見智的看法，不像科學有一定的客觀標準。因此，使得在解決設計的問

題或是進行設計的評價時，常會有顧此失彼的現象。

其三是它的重要性或是解決它的問題依附在其他的領域內。過去有關「設計」的表現，常被當作是美術或工藝，因此有關美的評價時，便依附在藝術、美學的領域，而有關機能性的創意時則又依附在工學領域，而被當作是科學的成就。

因此，建立一個「設計學」的學術平台，然後從「設計學」之特質與觀點出發，藉著廣泛的論述來思考「設計美學」、「設計工學」……等等的問題，並建構其內容，使「設計學」的學術厚度得到更健全的發展，是我們設計學界需要努力的工作。

設計的本質

「設計學」這門學問有形成的條件嗎？如果有，它又是一個甚麼樣的型態？它的範疇與內容又是如何？……等等都是可以討論的。不過在此之前，我們必須先清楚甚麼是「設計」。

一個從事設計學研究的人，必須要先清楚甚麼是「設計」，也就是要知道「設計的本質」。這是看似容易，實際是困難的問題，有的人把「設計」當作是美術，有的人以工學的操作來研究設計，並自以為解決了設計的問題。這些都和「設計的本質」有關。本書的全部內容可以說都是為了闡述設計的本質。

什麼是設計的「本質」？

文字是人所創造的，隨著人們使用與溝通的需求，文字本身也被創造成不同的層次，層次低的文字大部分是表達具體或具象的事物，層次越高的文字可以表達人類更複雜的思想或是情操，像「吃飯」兩個字的層次就較低，因此大家都懂，「喜歡」與「愛」、「悲傷」與「難過」等等，是人類之感情與情緒的表現，其層次則稍

高，雖然大家都懂，但是也會有弄不清楚程度的時候，例如我們常會聽到「我喜歡你」，但不是愛你」，有些年輕人誤把「喜歡」當作「愛」。而「我很難過」又是一個甚麼樣程度的「難過」？

「本質」兩個字可以說是表現思想與理念的文字，其層次也就更高了，不見得每個人都懂，也不容易完全的把它講清楚。比如你要向一位教育程度不高的老太太，或是剛學中文不久的外國人解釋甚麼是「本質」是有困難的。就文字本身來看，簡單的說，「本質」就是「本來的質」，這個「質」可以說成「性質」、「材質」等等。

從字義來說，中文字典裡的「設計」有「訂定謀略、籌畫」的意思，日文中則把英文的「Design」音譯成「デザイン」，其意思是意匠、設計、圖案等等，而日文中的漢字「設計」兩字則比較偏向機械設計。英文的 Design 則有圖樣、草圖、構想⋯等等的意思。依「設計」的性質來看，它可以說是一種執行計畫的行為，且過程中有構想，要畫圖樣，因此，它不僅僅只是想法而已，同時要以具體的事物來呈現想法，此「具體的事物」包含平面的、立體的、空間的或是與人類五種感官相

關的訊息與事物。

此外，設計行為是一種以「逆向思考」的模式來解決問題的形態，一般問題解決的形態，是先提出問題的條件與形式，然後去找答案，例如數學中的「3＋2＝？」，是藉著3＋2的運算去找到答案5，3＋2便是問題的條件與形式，但是設計是先告訴答案了之後，再去找形成答案的方法與形式，比如要設計一件「小孩用的書桌椅」，這就是答案，而「設計」便是去思考如何完成一件「小孩用的書桌椅」，是從答案中去尋求解決的方法與形式。因此，解答的方式便會有許多個，比話說，是從答案中去尋求解決的方法與形式。因此，解答的方式便會有許多個，比如答案是5的話，便會有4＋1、2＋3、或2＋2＋1……等等的解答方式。因此，「設計」的思考與行為便有充分的開放性，這樣的本質也會反映在設計教育、設計研究以及職業執行上，而顯現出與其他的領域與行業有許多不同的地方。

以下我們再從設計的定義與價值，以及藉著設計的「詮釋」來增加對設計本質的認識。

設計的定義

　　要把「設計」以一句話加以定義是很不容易的，任何人都可以依自己個人的體會提出對「設計」的定義，但也有可能只是說明了「設計」定義的一部分。前述對「設計本質」的說明也可以說是對於「設計」的一種定義。以下的三個議題可以用來思考「設計」的定義。

一、設計的歷史是怎麼發展的？

二、跟設計相關的東西是如何產生的？

三、設計跟人有怎麼樣的關係？

　　從設計史來看，「設計」的發展大致有兩個看法。其一是遠在有人類開始時「設計」就發生了，因此像舊石器時代、新石器時代的產物就會被寫在「設計史」中。

　　日本、中國大陸學者所寫的「設計史」，便是從史前時代開始寫起，而這部份的內

容通常也會被寫在美術史、工藝史，甚至科學史中。另一種看法是，在工業革命之後才有所謂的「設計」，因此設計史便是指近代的設計史，通常被稱為「近代設計史」，或稱之為「工業設計史」。

人類的開始，在與大自然的變化、資源共存的過程中，逐漸的為了生存或是改善生活的形式，於是而有了「設計」的行為與活動。遠古時代，我們的祖先用兩隻手掌合起來喝水，現在我們到郊外也常用這個方式在溪邊舀水洗臉，這是很自然的行為，不必人家教也會的動作。

在聖經中提到上帝用泥土塑造自己的形象，吹了一口氣，便成為了人，這個人便是亞當。小朋友最喜歡的兩樣東西，根據我的觀察是水和沙子，水加上沙子便可塑造一些東西，於是小朋友到了沙灘就很自然的會玩堆沙的遊戲，玩泥巴與堆沙是性質相同的遊戲。如果我們觀察小朋友的成長過程所表現的行為，大概可以體會出早期人類智慧成長的軌跡。

早期的人類，就像小孩子一樣，喜歡玩泥巴，泥巴對人類的意義，不僅是閒暇

時可玩可塑的材料，同時也是孕育萬物，提供人類食物（植物、果實）的母親。聖經上說神以泥土塑造自己的形象而成為「人」，神為什麼不用木材來雕自己的形象，而用泥土呢？便是因為泥土與人有極為親密與自然而然的關係。聖經上說的是人類的故事，因此，聖經在寫人類誕生的故事時，使用泥土來塑造出第一個人類，事實上是符合人性與自然的法則。

人類會用泥巴作成碗的形狀，並慢慢的發展成真正的「碗」，一方面因為碗的形狀就如雙手合起來舀水時的形狀一般，平坦的雙手是不能盛水的，因此碗的形狀是物理的絕對性。泥土是可塑材料，且是最原始的可塑材料，塑比雕更容易，於是引導了人類「塑碗」之必然性的行為與動作，所以從物理性與人性的角度來看，「絕對性」與「必然性」是「設計」發生背後的基礎。碗的形狀變化與表面裝飾，是創意的表現，是藝術的行為，具有開放性，是非絕對性，也非必然性，但是是一種人性自然的行為，因此，也說明了「設計」是與人類的生活緊密結合之一種行為與活動，因為太依附於生活上，人們反而不覺得它的存在，也忽略了它的重要。

若以工業革命來界定「設計」的誕生時，可以說設計是西方社會的一個產物，那麼設計為什麼會是西方社會的產物？因為工業革命在西方，工業革命造成了設計的誕生。

十八世紀的工業革命，到了十九世紀才逐漸的讓人類享受到工業的好處，當工業革命發生時，許多依賴手工的工作被機器所取代，機器帶來了量產，不只威脅到許多人的生存，同時也破壞了人與人之間的關係，造成了社會的問題。此外，從美學的角度來看，這些機器量產的東西，缺少手工細部的裝飾美化，再加上當時機器的應用方法並不成熟，使得產品粗糙沒有美感，於是在「美術工藝運動」時代，哲學家、美學家們紛紛起來譴責工業的危害，同時也刺激了人們思考如何在工業化社會中，以及大量生產、大量行銷的時代中，讓社會平衡與和諧的發展，「設計」便是因應這種思考而產生，比如眾所週知的二十世紀初的包浩斯建校，便是揭櫫「藝術與技術結合」的理想。

從設計史相關的著作來看，工業革命之後，人們對於「設計」的討論才越來越

積極，因此，所謂之設計的歷史，往往是指工業革命之後的設計史，如果由此來思考第二議題：「跟設計相關的東西是如何產生的？」，則答案很清楚，當然是藉由工業的生產而產生的，因此，「設計」也就與工業化有密切的關係。於是，如前所述，工業革命之後由於工業生產造成了社會的變革而引起了社會問題，因而引發了人們對「設計」的反省與討論。於是，今後對於「設計學」的發展也就不能忽視工業化社會形態之下的種種考量。

從以上對於「設計」發生的兩個看法來看，不論何者，皆說明了「設計」的產生，是為了解決人類在生活上所面對的問題。不過，我個人比較傾向「設計」是工業革命之後誕生的說法，因為工業革命之前，人們對於設計行為以及對其相關的討論，是在工藝或是美術的範疇中。工業革命之後，藉著工業量產，設計的問題變得複雜，人們才更有系統的對設計進行反省與討論。不論對「設計」的發生抱持哪一種看法，「設計」都是人類生活中的一部分，如果理解或是定義的有所不同，那是性質的改變，不是本質的改變。因此，在「人」的世界，人們對於「設計」存在價

值的論述或其哲學式的思辯，至始至終其主體性還是離不開「人」。這也就回應了第三個議題：「設計跟人有怎麼樣的關係？」

假如把以上的敘述用來思考「設計」的定義時，那麼，我們可以說「設計」是工業革命之後，人們為了思考如何在工業化社會中以及大量生產、大量行銷的時代中，使生活能夠獲得平衡與和諧的發展，進而產生的一種把創意與美感具體化之創造設計物的一種實踐的行為。

設計的價值

那麼，設計的價值如何呈現？或者說設計物的好與壞如何判斷？根據甚麼判斷？我想也可以根據設計史上的內容從下列三個方向來思考。通常只要這三項中有其中一一項達到了，便會被紀錄在設計史中。瞭解設計的價值，對於設計本質的認識也會有所幫助。

一、設計物的形態在美學上有什麼突破？

二、在人類的科學文明發展上，產生設計物的技術與材料有什麼革新？

三、設計物對於人類的生活有什麼重要的影響？

第一項歸屬於人文的特色。從設計史中我們可以發現許多對於形式、機能的主張，我們清楚的知道設計史討論「美」的形式問題，如美術工藝運動的藤蔓曲線造形、現代主義的幾何造形、流線型的車體、西班牙高第（Antoni Gaudi

Cornet, 1852-1926）的建築樣式、現在流行的仿生造形等等，都在設計史中被討論，同時也成為美學上重要的典範。第二項歸屬於自然科學的成就。因為某種材料與技術的革新，而使得人類的設計能力與效率大大的提昇，如存在於影印機中的許多材料與技術，又如應用於建築設計中的玻璃、鋼製品等等，而電腦的誕生與應用，也使得許多曲面造形的計算與製造成為可能，因而誕生了多樣的產品造形面貌，尤其是近年鋼骨結構的機場與高鐵站幾乎是世界的潮流，這些都是由於科學的成就造就了設計上的新造形、新結構的誕生。因此，如何應用新時代的科技成就，開發有創意的設計物，是形成設計價值的指標。

第三項則歸屬於社會科學的特色，如服飾的設計、手機的設計均與形成社會的風氣、創造流行風格密切相關。過去曾經流行一段時間的女性高底鞋，其設計的靈感，據說是來自於義大利威尼斯水都的阻街女郎所穿的鞋子，阻街女郎在街上為了不讓褲腳被水浸濕而穿有高底的鞋子，沒想到因此造成了流行的風潮。這是離現在不久之前發生的事，相信將來會被寫在鞋子的設計史中，而迷你裙、內衣外穿等等

也應該不會在服裝的設計史中缺席。

以上三項條件，雖然被各別的抽出來敘述，但是仔細的觀察與思考，往往一件有歷史價值的設計物，也都可以看到這三項條件的存在，這三項條件是互相有關聯的，比如蘇利文（Louis Sullivan, 1856–1924）提出的「形隨機能說」（Form follows function），雖然只是一種看法，但是以「形隨機能」之理論所創造的設計物，促使了形式與技術的革新，也形成一種潮流，在人類的人文生活中顯現出它的價值，因此也自然而然的綜合了三項條件。此外，像現在的汽車的設計、手機的設計、手提電腦的設計等等，只要是成為話題的設計物，大致上均結合了上述三項的條件。

我們對設計的定義與價值能夠清楚的理解，也就比較能夠掌握設計的本質，以後在做設計研究時，在研究題目的選擇上，在研究方法的思考過程中，也就比較能掌握到重點，並進行有效、有價值的研究。

設計的詮釋

詮釋學做為一門西方哲學的流派，大概是於一九五○年代開始形成，早期的詮釋學主要是用來詮釋宗教與法律，因為神的意志與法律條文不是很清楚，所以需要被詮釋。西方的主要宗教為基督宗教，而其經典便是聖經，從西元三世紀至十三世紀，是西洋史中所謂的中世紀時期，藉著政教合一的體制，使得基督教思想成為西方人宇宙觀、人生觀、價值觀等等形成的基礎。當時的人們對於聖經的內容是不容違逆的，但是到了現代科學發達的時代，人們對聖經的解讀受到了科學的衝擊，甚至科學家公開的說明人不是上帝創造的，因此使得人們對聖經所寫的東西以及神的存在存疑，此時神學家們必須為聖經以及上帝的存在找出另一個出路，因而刺激了詮釋學的發展，一方面詮釋聖經的內容，同時也詮釋上帝的存在對於人的生活與生存的價值與意義。不過，當詮釋學誕生成為一門學科時，它的對象與內容就不僅僅是聖經的範圍，今日的「詮釋學」這門學科，在其歷史、範疇的思辯與論述上也有一些「方法」的應用，詮釋學一方面借用其他學科（如心理學、社會學、歷史學……）

的方法，同時它的觀念與方法也被應用於其他的學科。

以下我們提出三個議題，並藉著對「設計」的「詮釋」來增加對「設計」本質的認識。

一、設計應不應該被詮釋？

二、甚麼是設計行為的完成？

三、設計需不需要哲學式的討論？

如前所述，「詮釋」是在意義不是很清楚的情況下才有的動作，那麼，第一個問題：「設計應不應該被詮釋？」便關係到「設計」這個東西是不是已經清楚了，有沒有需要被詮釋。如果它需要被詮釋的話，便表示設計的定義與被理解的程度並不清楚，因此它需要被詮釋。那麼它的詮釋型態會是怎麼樣？如果不需要詮釋的話，那便表示「設計」已經是很生活化與普遍化的一個名詞，大家都知道它的意思，那麼我們就不需要再加以討論。

第二個問題：「甚麼是設計行為的完成？」這個議題點出了詮釋學的方法，也就是詮釋學「方法論」的一種思考的形式。第一個議題：「設計應不應該被詮釋」，則是確定主題的存在，也是方法論形式的問題。

如果是美術的話，我們有了想法，經過草圖階段，然後發展成一張油畫、一件雕塑，大概就結束了。那麼換成設計時，當設計物完成時，是不是也代表了「設計」行為的結束？如果不是，那麼它的延伸意義又是什麼？美術作品的完成就是結束，但是設計物是要被使用的，它的完成不是結束，還具有社會功能，換句話說，所謂設計行為的完成，並不是設計物生產出來了就是結束，它還有「實踐」的一面，由於實踐的對象是人，於是便形成了「倫理學」討論的議題，今天我們把「設計」從商業的目的帶到具有生命關懷之綠色設計、通用設計、永續關懷的觀念，便是基於對設計行為之「實踐」的延伸，這樣的認知將使我們對於「設計學」的研究與貢獻有更深、更廣與更有意義的思考。

第三個問題，如果說「設計」不需要哲學式的討論，那麼，哲學式的討論便是

空洞的論述，對設計本身沒有意義，只會複雜化。這樣的觀念，事實上便是給「設計」下了定義。那就是指「設計」是單純性之人類結合生活的一種「創作」行為。（這裡所談的創作，並非指美術、音樂的創作，而是一種有條件的創作。）

縱觀設計的發展，設計的價值是透過創作的思維活動，呈現新的概念和產生新的器具。如果用此種觀念初步來界定「設計」產生的原因與結果時，可以發現設計在人類文明的發展上，從「碗」的誕生以致汽車的出現，就是一種「創作」層面的呈現，我們觀察設計的發展，從美術工藝運動以來，包浩斯的幾何造形樣式、後現代主義、解構主義……等等之各項主張的提出，其背後雖然有理念、有思想，但是「藝術結合技術」的「創作」成就是普遍被聚集的焦點。通常是當理念產生的時候，也就伴隨著設計物的誕生，並藉著設計物呈現理念，至於「討論」則是後來才發生的事。換句話說，是先有設計物的誕生，然後才有「設計學」的形成。

不過，一九六〇年代以後，隨著工業化的快速發展，有關「設計」創作的行為與意義的討論也變得多元，於是引發了人們對「設計學」的廣泛討論，討論的議題

不僅涉及到與人文社會問題相關的藝術性與社會性，同時在自然科學中所要求的邏輯性與嚴謹性，也加入了設計過程中之「設計方法論」的思考，於是整合管理科學與系統科學的方法，或是加入認知心理學、行為科學等等之設計方法的研究也成為一個新的研究領域，這些不同學科與方法的應用，都是為了解決日益複雜的設計問題。例如：一九八〇年代，探討產品象徵意義詮釋手法的「產品語意學」成為注目的焦點，此後，「感性工學」也在日本學界展開，而適合所有人使用以及關心所有生命之通用設計、永續設計的理念也普遍的受到重視。在此發展之下，過去聚焦於「藝術結合技術」之單純性的創作導向的設計觀點，由於面臨各式各樣問題與需求的衝擊，使我們對於設計創作的過程以及「設計學」這門學問之學術領域的結構，不得不重新做一些思考。

設計學的範疇

要形容一個人或是說明一件事，可能不是一句話便可以解決的，比如一個人有姓名，有長相，有身高體重，有穿著，有教育程度……，這些都要交代清楚了才算是完整的認識一個人，但是我們也常常藉著其中的一個條件去認識或是推敲一個人或一件事。

如前所述，設計學是一門綜合性的學問。設計學追求美是屬於人文科學，追求機能是屬於自然科學，此外又講求消費者導向，也是社會科學，因此，是一門綜合人文、自然、社會三種學科的一門學問。

在我長期與日本設計學術界接觸的過程中，得知日本戰後對於設計這門綜合學問的教育與發展包含了三大系統，其一是以產業發展為對象的設計教育，此系統以千葉大學為代表。其二是以教育發展為目標的設計教育，此系統以筑波大學（其前身為東京教育大學）為代表。其三是以藝術發展為目標的設計教育，此系統以東京藝術大學為代表。這三種方向的發展使得日本各校的設計教育各有特色，充分發揮

了「設計學」做為一門綜合學科的特色。此外，前面也以色彩學為例，說明了設計學內的學科也普遍性的具有跨領域的特色。

在哲學中所談的「範疇」，是一種客觀存在之不同事物的反映，亞里斯多德甚至把它和「本體論」一併談論。簡單的說，「客觀存在」是「本體論」的條件，由於此物與他物有所區別，於是形成了某個「範疇」。

那麼，「設計學的範疇是什麼？」

概括的看設計學的範疇，可以依設計的性質大概分成四個面向（圖1），其一是「學理」，其二是「技術」，其三是「歷史」，其四是「創作」。「學理」是指在設計時會用到的理論，如色彩學、符號學、廣告學、行銷學、視覺心理學、人體工學、美學……等等。這裡所指的「技術」，是指生產的技術，如電腦、印刷、模具、射出成型，包裝技術……等等。「歷史」便是「設計史」，是指與設計物的造形發展、技術發展相關之論述及創意與美學形式的發展史等等，比如像美術工藝運動的造形、新藝術的造形、風格派、流線形以及回教的圖案、中國傳統造形的特徵與發展

等等都是設計史的範圍。有了這些概念，可以使我們對造形的語彙有所瞭解與辨別，並加以應用。至於「創作」，那是「設計」的最終呈現，也可以說是設計物的面貌、設計行為的具體化，更清楚的說，便是設計的「本體」，任何有關設計的論述與評論都是離不開設計物，離開了設計物也就是離開了設計的「本體」，一切都等於空談。因此，我們不能忽視設計創作在設計學中的重要地位。一個設計系的學生學習「學理」、「技術」、「歷史」，便是為了幫助他完成設計「創作」。而設計學中的設計研究也不能脫離設計物的思考，否則就不是設計研究了。

上述提到之設計學範疇的四個面向，都是我們深入到「設計學」領域的細部思考時，所應重視的內容。

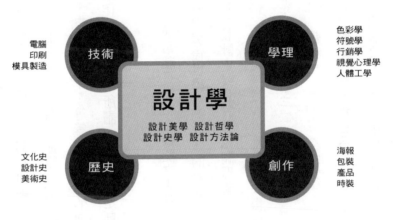

【圖 1】設計學範疇的構想圖

設計雖然不同於藝術，但也如一般的藝術創作，需要藉著形象來呈現思想，過去我們所看到的設計史中的重要議題，都與「創作」相關，諸如「現代主義」、「後現代主義」、「形式來自機能」……等等，而許多的理論、思想、見解也都圍繞著這些議題，並由「創作」來實現。所謂「創作」，是創造形式、創造流行、創造「未知」。

設計的「創作」，通常就是指結合機能之設計物造形的創意與形式，設計作品隨著時代的變遷還會引發後世學者們許多的討論，或受到理論家們的解讀而產生新的意涵。因此，所謂的設計史或是設計相關理論，其對象與內容均與設計作品有直接且密不可分的關係。目前，還沒有看到某個人很會寫「設計論文」而寫在設計史上的，比如像威廉·莫理斯（William Morris, 1834-1896）、格羅佩斯（Walter Gropius, 1883-1969）、蘇利文（Louis Sullivan, 1856-1924）、貝聿銘（1917-）、飛利浦·史塔克（Philippe Starck, 1949-）……等等都是思想與創作的結合，他們都不是我們所謂之寫論文的高手。因此，我們不能不正視「創作」在設計學中的

重要性。

「創作」雖然是「設計的實踐」，不過「創作」之外的「學理」、「技術」、「歷史」的研究也很重要，它們的成就可以使「創作」提升至更寬廣的空間，而對於「創作」本身的批判與論述也可以豐富「創作」的行為，同時使設計學發展至更高層次的人文價值。

那麼，當設計學的四個面向都得到深化且均衡的發展時，此時的「設計學」又是一個甚麼樣的學術型態呢？我想諸如設計美學、設計哲學、設計史學、設計方法論等等的理論系統的建立，應該是被思考的內容。比如談到設計美學時，我們便要思考現代設計美學的形式是甚麼？這種形式和過去的美學形式又有甚麼不同？而這種不同又透露了甚麼訊息？談到設計哲學時，我們便要思考在現代設計的活動中，人和設計物的關係如何呈現？設計帶給人、社會甚麼樣的正面或負面的改變？或具有甚麼新的意義？或者說，在人類的生活變遷過程中，設計應該發揮甚麼樣的功能？如何改善人的生活機能？談到設計史學時，我們便要思考設計史的研究方法

應該如何進行？史觀建立的依據與方法又是甚麼？談到設計方法論時，我們要思考設計方法論的步驟以及討論的機制、判斷的依據又是甚麼？……等等。

設計學的展望

　　設計學發展至今，學者們以社會學、倫理學、方法論的觀點為未來的設計學發展提出看法，以安全、便捷、福祉、永續的概念為設計學做為一門實踐的學問而樹立目標。日本設計學術界嘗試建構的「感性工學」，應用認知科學與人工智慧來研究產品設計的方向，而「生態建築」則結合生態學的理論與觀點，實踐於建築與環境設計中，這些皆說明了設計學已逐步跨領域的吸納各學術領域的知識與研究方法，並多方面的發展設計研究的方向。因此，展望未來，設計學面臨更豐富的社會現象與需求，必定將會與其他的知識領域發生整合關係，此時如何吸取各領域的知識與觀念，如美學、藝術學、心理學、認知科學、社會學、歷史學、宗教學……等，並在設計學的範疇下進行整合將是重要的課題。

　　此外，由於在設計學的領域內也包含了許多的研究專攻，諸如都市計畫、建築、景觀、室內設計、工業設計、視覺傳達、時尚設計等等，它們都可以獨立成為一個專攻的範疇，而在各個專攻的範疇中也有其可研究的問題與對象，那麼如何釐清各

專攻之間的共通知識是甚麼？以及如何的跨越各專攻的藩籬並加予整合等等的操作也就變得十分重要。

學問的定義會隨著時代的演進而產生變化。設計學應從何種學科中萃取它所需要的養分，並加以改頭換面成為符合本身有用的東西，這種動作在未來仍會不斷的發展。但是無論如何，「設計學」是因「設計」而產生，是先有設計行為，而後才有設計學，反過來說，「設計學」的存在是用來支持「設計」的發展，因此它勢必也不能自絕於設計之「創作」的本質。我們必須時時反問「設計學」到底是一門什麼樣的學問？它是屬於被研究的學問嗎？或者只是一種人類單純的創作行為？如果「設計」是人類的一種創作行為，那麼「創作」如何被研究？

「設計學」的存在意義，便是為了整合「創作」與「研究」的功能，讓兩者產生更密切的對話，使其扮演一個推動設計行為與設計生產活動的角色，讓「設計」本體做層次性的躍昇。

第三章

設計學的理想與實踐

設計學的理念

寫了一章什麼是「設計學」，總覺得對於「設計學」的理念與理想仍然講的不夠，因此又再加了這一章。希望把我目前心中所想的「設計學」做一些陳述。

二○○八年初我曾到日本筑波大學研修半年，當時覺得日本的景氣雖然多年以來並沒起色，但是社會建設仍然持續進行，在東京周邊地區，看到密密麻麻的建築物，人們穿梭其間，人與物井然有序，道路設計、環境規劃、標識設計以及建築物施工期間的措施等等，一切都相當的合理與人性，那是把設計學的理念落實於人們生活中的呈現，也是「設計學」理想的實踐。以下把當時生活中所看到的景象概述，藉此延伸「設計學」的理念與理想。

研修期間，我最小的兒子和我在一起，他就讀附近的小學，要到小學報到前，我先帶他到市公所辦理相關的手續。在辦理手續的過程中，有一位承辦人員問我一些私人的問題如每月收入多少、經濟的主要依靠來源、什麼職業等等，剛開始我由於這些失禮的問題而覺得不自在，也有一點不高興，後來越聽越奇怪，於是我就問

他，你們是要給我錢嗎？沒想到他回答「是」。原來日本的小學生每個月可以領到五千至一萬日幣的生活補助，因為我只有一位小孩讀小學，所以領五千元。五千元雖然不多，繳營養午餐還有剩下。這項福祉措施也嘉惠居住在日本的外國人。

我住在專為外國研修人員建設的社區大樓，這是一個財團法人的機構。社區大樓內住了幾個不同國家的人，上學時，這些不同國家的小朋友，每天七點卅五分左右到樓下的停車場路口，與本大樓及附近的小朋友會合，七點四十分出發，走到前面路口的小公園邊，再和另一群小朋友會合，大約二十位小朋友排成兩列，由年長的小朋友帶領往學校徒步上學。一切都有秩序，小朋友也很有默契，看了很令人感動，小朋友自動自發，學校也安排了這樣的上學方式，讓小朋友學習相處，我感覺到就如同道路設計、環境設計、標誌設計一般，教育的方式也充滿設計學的內涵。設計學是以追求合理、舒適、便捷、安全、人性為目標的學問。

在我住處的研修社區大樓附近，有一條大概六公里長的「公園大道」，成為附近居民徒步、騎腳踏車的主要道路，我住的地方大約位在此「公園大道」的中間，

我通常騎腳踏車順著「公園大道」到筑波大學，大道兩旁是樹木，安全、空氣好、景色也美，沿路有兩個小學、一個中學，有超市、銀行、圖書館、美術館、音樂廳、交通中心、網球場、幾個大小公園……等等，這麼人性化的規劃，完全發揮了設計學的社會性。這一條公園大道只有行人與腳踏車通行，大道旁的 Information Design（標識設計）是以「視覺傳達」與「生活」為出發點的設計。看起來好像是簡單的標示牌，但是裡面內容的呈現是相當的易讀與清晰，同時也具美感，可以活化空間，重要的是它的高度也考量到坐輪椅人士的需求。這是一項讓人們生活方便之體貼的設計。

我經常會騎腳踏車順著公園大道到洞峰公園運動，有時也會進去交誼廳喝杯咖啡，裡頭的小畫廊經常展出附近居民的油畫或書法作品，從咖啡廳的窗戶往外望，湖面中許多的候鳥逍遙的遨遊在水面上，在咖啡廳內總是會坐著二、三位老人，泡咖啡的老闆娘也是老人了，有時我會和他們聊天，他們每天都會走路來這裡喝杯咖啡，看看老朋友，然後又走路回去。我發現到許多地方都有為老人設計的設施，如

公共汽車的中間到前面的位置做的很低，人們從中間上下車，這裡設置的椅子讓老人或孕婦、行動不便的人坐，中間到後面的位置較高，這邊的位置便給年輕人坐。

此外，電車的月台都已全面化的有電梯的設施，設計學也隨著高齡者的增加，而有相配合的思考與建設。

我每天都為我兒子準備一壺開水帶到學校，因為學校沒有飲水機，可是日本的小朋友也沒有人帶水壺，小孩回來後告訴我，日本小朋友運動完後，把水龍頭往上轉，對著嘴就喝了。他們的自來水是可以直接喝的。我每天都很認真的依規定做垃圾分類，大樓下有一間房間用來存放垃圾，每天下午有清潔車來載運。在廚房的洗水槽中，下水口有一個絞碎菜餚殘渣的設備，如果有菜葉、果皮不慎掉下去，只要按下按鈕便可以把這些東西絞碎，使得水管不會堵塞，從這裡，我也看到了設計學發揮於環保、自然、生態上的例子。

我從以上簡單所述的體驗中發現了「設計學」的精神、功能與社會密切結合的關係，但是操作「設計學」的是「人」，我在日本的社會中體驗到「人」藉著對「設

計學」的操作服務「人」，讓「人」自己可以過著更舒適、更安全的生活。那麼，這樣的環境有一天可不可能在台灣，亦或是在中國大陸、東南亞地區也會看得到呢？我注意到台北的公車要踩四個階梯才能上車，對老人是一個很大的負擔，我曾經在台北世貿中心附近看到不用踩階梯上車的公車，像日本的公車一樣，令我又驚又喜。

「設計」是一門實踐的學問，「實踐」的意義在於一端是「理想」另一端是「對象」，換句話說，所謂的「實踐」是「把理想實踐於對象」，這個「對象」在設計學的領域來看便是人、社會、自然。我在日本的社會中看到了設計學的實踐。

二○○八年日本研修期間，我看到了許多的迷你車，我觀察這些迷你車雖然外表看起來小，但是裡面的空間也不小，載人載行李都很充分，此外，據報導這種迷你車省油又排煙少，是一個很環保的車子。我在想這麼實用又環保的車子為什麼不引進至台灣。台灣雖小，不過台灣人講求氣派，因此只要有能力，大部分都會想買大車子。這是文化差異的問題。

從設計學的觀點來看，實用性、環保、文化差異等等都是重要的議題。由於設計者關心使用者的需求以及隨著各地文化的差異，不同的設計也因而發生。我在印尼看到的摩托車，造形瘦瘦的，就像他們的身材一樣，這樣的造形也和台灣與日本看到的不一樣。因此，設計學必須要有文化的思維，而一個地區文化的形成，有很大部分是隨著自然環境的變化慢慢形成的，因此，設計學也必須要有對自然環境變化的了解，尤其是對生態的關懷。

某天我無意間看了一篇有關台灣的報導，是二〇〇〇年十月份的空中英語教室雜誌中的文章，二〇〇〇年也就是第一次政黨輪替的那一年。文章中提到新執政的民進黨政府，將會把台灣的建設往「綠色矽島」的方向發展。當時的經建會主委陳博志說，藉著「綠色矽島」的概念，行政當局將把台灣建設成一個以知識為基礎的新經濟體，以及一個安全和諧的新社會，同時也是一個高品質與舒適的新環境，他也提到，工業發展必須考慮環境承受負擔的能力，以及自然界可容忍的程度。雖然是短短的一段文章，但是相當的有理想、有願景，有一天台灣若真能成為這樣的一

個島嶼的話，那必定是台灣人的幸福與驕傲。但是這樣的願景，沒有設計學的配合是不可能達到的，設計學的發展以及被重視的程度，可以反應一個國家全面發展的成熟度。

福祉生活與設計

　　大概這一、二年來，我們可以在報紙上看到許多的外國友人、大陸的朋友發表了一些到台灣來的感想，他們看到大家在排隊等捷運，進了車箱內看到年輕人讓座給老年人，人行道上的摩托車排得整齊以及行人遵守交通規則等等，而感到印象深刻，到了鄉下問路或有困難時，台灣朋友也非常親切的協助解決問題，有一位大陸朋友在報紙上寫文章，形容台灣就像是一位「有氣質的中年婦女」。

　　二〇一一年日本的三一一大地震，台灣以這麼小的國家竟然捐款數目比世界上的大國還多，日本人不只感動，同時也驚訝，反過來重新對台灣加以評價。二〇一一年八月在雲林科技大學舉辦兩年一次的亞洲基礎造形學會聯合大會，有一位日本學者告訴我說，他終於了解台灣是世界上對日本人最親切的國家。最近某一天，我和母親聊天，她突然告訴我，現在台灣很少聽到小偷的事，我才發現到真的是這樣，以前三不五時就會聽到左鄰右舍遭小偷的事，最近真的沒有聽到了。我每逢假日都會去爬山，經常會看到垃圾棄置於路旁，有時也會碰到廢土亂倒的情形。最近突然

發現山上的垃圾變少了。我們的山友都進步了嗎？人心淨化了嗎？還是台灣的社會普遍都進步了。

以上所寫是要說明，如果我們居住的社會是和平的，環境是安全的、乾淨的，那就是「福祉生活」最基本的條件。「人」是有尊嚴的，有智慧，有良知的，我們總應覺醒我們應該過一個什麼樣的「人」的生活。

「設計」從手工藝的時代開始，不只含有藝術的成分，同時也具有「科學」的意義，「天工開物」一書中，記錄了許多過去祖宗們的智慧與創意，有發明物，也有工作的方法，都是結合藝術與科學的成果，以現在來看，便是「設計」。但是，過去手工藝的時代是取自於自然回歸於自然，現在的情況大不相同了，我們大量的取自於自然，卻是無法回歸自然。因此，在設計領域中常提到的綠色設計或Recycle、Reduce、Reuse 等等的概念，就是希望對自然的珍惜。此外，美國、日本以及台灣經常提到的通用設計 (Universal Design)，是希望開發一件設計產品可以給小孩、成人、殘障者、老人都可通用，也是一種 Reduce 的概念，而英國人說

的 Inclusive Design 與此理念相通，不過他們比較偏向以關懷弱勢團體為出發點。

日本人發展的「感性工學」（Kansei Engineering）則希望藉工學的分析技術掌握感性的訊息，能夠準確的開發一件產品，這也是一種環保的概念。「感性工學」是由日本的設計學界所開發的一項整合醫學、心理學、工學、設計學的跨領域研究，所以「感性」的英文 Kansei 是日文的發音。

英國倫敦大學的 Goldsmith 學院有一個碩士課程叫做「Design futures」。這個「Design futures」有烏托邦的意思，所謂的「烏托邦」是一種理想但不存在的社會，這個課程集合了各種專業的學生，有建築、工業設計、平面設計……，朝著「理想」的社會進行設計的思考。烏托邦的世界雖然是不存在的世界，烏托邦是無法達到的世界，但是我們可以在通往烏托邦的路上進行思考，大家可以天馬行空的思考，但是思考的主題必須是未來人類生活之理想的世界，因此當它她落實於「實踐」的設計物時，這個設計物必然會是具體的，而不是天馬行空的，但即使如此，只要設計的理念與理想不變，天馬行空一下又何妨呢？

英國最近也提出了 Metadesign 的名詞，meta 有超越（beyond）的意思，所以可以說是＂超＂設計吧！主要的意思就是「重新設計＂設計＂」（Re-designing Design），希望設計師在設計的過程多思考對所有人（不只是客戶）所造成的影響，所以和環境、永續都有相關。

綜合以上所述可知，世界上的一些設計發展先進的國家都以人們的「福祉生活」為焦點，進行設計哲理式的思考與實踐。

二○○九年，我拜訪英國的皇家藝術學院（RCA），並參觀了正在舉行的 Workshop，這個 Workshop 為期三天，主題是 Inclusive Design，參加者有學生、校外人士，更特殊的是也有殘障人士，每小組大約三至四人，每組中均配有一位殘障人士，他們在執行此計畫的態度與專業，給我留下深刻的印象，英國做為一個工業革命起源的國家，似乎在「福祉生活」之具體思想與行動上，也扮演著領導的角色。

日本在「生活與福祉」的推動與實踐上相當的具體，今天在東京周邊的車站都

有升降電梯與手扶電梯，每個車站的動線均逐漸的格式化，使眼睛看不到的人，進入車站剪票口後，便可以依格式化的空間設計，分辨出廁所、手扶梯的方向、距離與位置。他們也經常選出「福祉都市」做為宣導，多年前我到「倉敷」的城市參加研討會，看到路邊豎立了一個招牌，上面寫著「本市是獲獎的福祉都市」。我所住飯店的電梯內放著椅子，房間的洗手台也有椅子，我們知道那是預留給老年人使用的。

二○一○年一月我到日本實地調查研究五天，拜訪了日本千葉大學的青木弘行與宮崎紀郎兩位教授，談話的內容也以「設計學」為主題展開，根據青木教授的說法，一九五二年日本成立了工業設計師協會（JIDA），此協會以設計師為主要的會員，由於設計中可能面臨許多技術或理論性的問題，於是一九五三年成立設計學會，此學會以大學的老師為主，他們以「學問」的態度來給予「設計」定位，因而有「設計學」名稱的使用，雖然「設計學」在日本已經發展了那麼多年，但是，對青木教授而言，他覺得比起其他領域，還算是新興的學問。

青木弘行教授當時是日本設計學會的理事長，可以說在日本的設計學術界上是地位最崇高的學者之一，他的專長是材料與感性工學，是工業設計背景。依青木教授說，大約卅年前，日本政府便在思考擬定福祉設計的政策，特別是對於高齡者的生活環境進行了改善的措施，他認為把銀髮族聚集在一起的「銀髮社區」的方式是不對的，好像是把老人送在一起準備等死，而認為應該讓老人過著人性化的生活，如在老人社區裡設立幼稚園，讓老人以年長者的身份投入輔導幼兒的工作，也可使老人由於親近幼兒而使生命更有意義。

在與宮崎紀郎教授的談話中，我們談話的重點為「通用設計」，他展示了他所完成的字體設計，此字體設計以「通用設計」的理想進行設計，並經過設計心理學教授的問卷測試，達到很好的評價。

接著我們以他桌上所放置的海報為題，談到了「防災」的問題，那張海報是伊朗上空拍下的衛星空照圖，呈現了山脈、河川等土地的面貌，畫面中的扇狀形的土地是河川的下游沖積地，而山地上所呈現的各種不同顏色，表示了礦物成份或土質

的不同。假使這個地方經過數天的大雨之後，使得這一片土地發生土石流的現象，那麼，不同顏色的土質哪一個先崩塌？而不同形狀的土地又發生了什麼樣的變化？

這些紀錄便可以讓我們事先預測或防範土石流的發生。

正好前一天晚上，我在日本電視上看到了他們有關防災的報導，在今日世界各地複合式災害頻傳的情況下，有關自然防災的各種資訊的研究與取得，以及相關的設施設計是有必要的，也是目前台灣所面臨的重要問題。

設計學的功用無所不在，它是一個進步的社會、一個健全的社會不能缺少的學問。如果有一篇報導文章，標題是：「設計學使意外死亡的人數減少了」，或是：「設計學推廣不力，國民死亡人數持續增加」，這麼悚人的標題必定會引起人們的注意吧！設計學和意外死亡的人數有什麼關係？這樣的標題太嚇人了吧！或者說太誇大了吧！設計學是什麼東西？會有那麼大的影響嗎？……種種的疑問將促使人們對設計學的瞭解與重視。

設計學確實和國民意外死亡人數會有關係。比如道路上的標誌設計與設置不

良，使得車禍增加，死亡人數也增加。空間的設計不佳，讓行人、車子不良於行，因而跌倒、翻車，也會造成人們的死傷，台灣因為小偷多，因此家家戶戶都裝鐵窗，一碰到火災時，無法逃生，死亡人數也增加，這個事件和住宅、鐵窗的設計也有關係。環境景觀的設計不佳，造成人們的情緒暴躁，產生了暴力事件，也會使死亡人數增加。電視節目或廣告的設計不佳，引起人們的不良示範教育，造成了犯罪事件，也威脅到人們的生命安全。此外，產品的設計不佳，使得使用者或是兒童因此而受傷或死亡的例子，也常在新聞媒體上看到。

「福祉生活」便是以人為對象，希望永續的經營環境，讓人的生活充滿福祉。這也就是設計的本質、設計學的理想。因此，設計學需要好好的推廣，使其被大家普遍的認知其重要性，當然，身為設計學界的我們也要更加的努力來做這件事。

設計教育的反省

今年（二〇一二）是我擔任設計教育教職的第廿八年，如果把學生時代也算進去，那麼接觸設計教育的時間就已經超過卅年了。這卅年間，我親身體驗了社會與學術環境的變遷，以及設計教育與設計學術研究的發展，有進步的地方，也有退步的地方，沒有人可以精準的預測未來的發展，因此批評已無濟於事，也沒有必要，但是值得稱讚的事也說不上來，無論如何，今天「設計」這門學問受到各界的重視是前所未有的現象，幸慰之餘，我們也在此對設計教育做一些反省，希望藉著對設計教育的反省，對於「設計學」的發展有所幫助。

一般談到教育的方式時，大致有兩種，一種是隨著時代的變遷、市場的需求而改變教育課程的設計與內容。另一種是堅持教育的理念，以理想的課程架構與內容教導學生，使學生達到符合教育理念的學習成果。我個人對這兩種方式沒有絕對的贊成那一方，兩種方式都很重要。因此，折衷式的做法應該是最佳的教育方式。

從設計教育的課程來看，有些是不變的，有些是必須改變的，屬於基礎教育的

課程通常是不變的，而必須使用新工具或是新技術的課程就自然會改變，但是由於新工具與新技術的重要性顯而易見，於是便壓制了基礎教育的發展，如果要反省設計教育，那麼，反省的內容便會落在這個問題點上，以下便以素描與基礎造形為例提出個人看法。首先來談素描。

二十幾年前，我的指導教授朝倉直已訪台，一位很有名的油畫家透過藝術家雜誌的安排，我們在藝術家雜誌社見面聊了一下，這位油畫家由於看到當時歸國的年輕藝術家們都從事複合媒材、裝置藝術的創作，影響了大學中的學生們不想上素描、油畫課，他想瞭解這是一個甚麼樣的趨勢。到了今天數位媒體大流行的時代，彷彿又回到二十幾年前的時空，不只是傳統的素描與繪畫式微，同時也覺得其價值與美的標準也被扭曲，大學生不怎麼重視素描，美術班畫的素描是匠氣十足為了應付升學考試的素描。但是，在三、四十幾年前，就是在建築系的課程中也是相當的重視素描，許多當時的名畫家（如胡笳、劉國松、劉其偉）都被邀請至建築系擔任素描或繪畫課的老師。

素描的感動在哪裡？其實不在畫得像不像，事實上，素描也有其作為一種藝術創作媒體的獨立性，我喜歡素描，主要是因為它的線條、筆觸，以及那種隨性而近乎塗鴉式的各種可能之質感肌理的變化，這樣的特質，可以做為所有造形藝術在美感素養中，訓練觀察、描繪、感受能力的基礎。設計師非常需要這樣的基礎。

在電腦尚未發達的時代，許多的設計工作要靠手繪，因此，設計相關科系中皆有素描課。但是今天的素描課，由於受時代風潮的影響，有些老師在素描課中大談創意，好像在畫超現實的繪畫，也有以「設計素描」為由，讓學生在小小的紙張中打格子描畫精細素描，更有在素描課中讓學生從事裝置藝術創作，使學生搞不清楚甚麼是素描，更不用說如何和學生談素描之美了。

從基礎教育的觀點看，學習素描是為了將來做為設計家的一種養成教育，養成表現的能力，養成欣賞的能力，素描的訓練過程與目的是寬廣的，預設目的的教育方式便會扼殺了素描教育的內涵。

素描是觀察與描寫的造形教育，它的對象是具象的事物，而「基礎造形」是抽

象的處理平面或立體的造形教育。

面對著時代的變遷、新科技的產生，電腦成為設計表現的主要工具，但是對於「基礎造形」的教育也應有一些堅持，那就是「手的操作」必須不能放棄。「手的操作」訓練是設計家養成的必經之路。使用徒手完成的作品，一定是非常用心的，同時也比較會感動人，而對於所完成的作品也會更加的珍惜。此外，更重要的一件事情是，「手」是人類珍貴的能源，必須讓它充分的利用。藉著「手的操作」可以訓練一個人有耐心、細心與培養重視作品的態度，它與培養一個完全人格之統合教育有密切相關，對於未來使用電腦的操作也會有所幫助。

據說手的操作對於腦力的發展也有幫助，韓國人認為他們生活中使用扁的筷子，是近年來使他們在創意上有傑出成就的因素之一，因為扁的筷子比圓的筷子更不容易操作。

「基礎造形」的本質或是目標是探討人類普遍性、共通性的潛在造形能力，也就是培養「美感」與「創造力」的教育，任何國家的國民都需要這兩種能力。

為了培養學生這方面的能力，就必須培養學生客觀的去體會或欣賞作品的造形元素及構成的效果，比如說線條的美感、空間（畫面）構成的張力、韻律感…等等感覺。學生能夠體會這些抽象的感覺，也就是懂得閱讀造形的視覺語言，將來在處理實用的設計如海報、包裝設計、廣告設計、書籍編排時，便能夠把文字的大小、圖形的位置或大小、方向以及空間、結構等等處理得恰到好處，而在產品設計、建築設計以及電腦動畫、互動遊戲、網路廣告等等的處理上，也都需要這樣的抽象感覺能力。

但是，我看到許多基礎造形的老師所教的內容，只注意呆板的形式或是由老師們依自己的喜好任意出題目，缺少了基礎造形之啟發教育的功能。基礎造形教育必須兼顧「創意」、「美感」、「技術」等三方面的訓練，基礎造形教育不夠周全與紮實，便會影響學生未來的表現，老師們對於基礎造形不深入的思考其內涵與教學的方法，也是使這項教育有逐漸失去其功能的重要原因。

合理的設計準則

二○○九年五月廿五日的聯合報頭版與第二版，大幅報導台北火車站因標誌識別設計（簡稱「標識設計」）不良，使人像到了迷宮一般，相同的議題也有記者批評國際機場的狀況。很高興這樣的議題被媒體報導與重視，隨後我也寫了一篇文章在聯合報回應，大概鐵路局看到了，也邀請我參加了兩次有關台北火車站指標設計的會議，會議中可以知道交通部長、鐵路局長與副局長很重視指標設計的問題。不過我也很困惑，為什麼鐵公路的指標設計或是重要公共場所的標識設計，沒有受到設計學界的重視與參與，而又是誰在主導與決定規劃與製作的問題。

一九八四年，我剛從日本回國在中原大學商業設計系任教，當時感覺地圖、圖表、標識的重要，曾在系裡開設了相關的課程，同時也在個人著作中，特別強調這方面的重要，可是我們的設計教育、設計業界，卻對這方面的知識沒有更加深入的去追求，可能是因為當時社會整體發展的成熟度，還不夠讓相關單位、人們重視這個問題。許多年來我們只強調設計創意的附加經濟價值，而對於使人們的生活便

捷、舒適、安全的設計卻沒有用心地去推廣。這種價值觀引導了設計教育與設計行業的發展。

如今我們的社會成熟度越來越高，社會上不論是交通、環境、產品等等所產生的資訊量也越來越大，不妥善的處理就會使得資訊爆炸而互相打結，連帶的使得使用者在行動與生活中感到不方便。我曾經開車到南部時因指標的誤導，開到了苗栗的山區，花了很多的時間才開回高速公路。相信很多人有因為指標的不明而困惱的經驗。

標誌識別設計的不良，不只單純是設計能力的問題，還有知識的問題。我們現在常常獲得 IF、Red Dot 等國際設計大獎，表示設計能力沒有問題，但是卻在標誌識別設計上沒有很好的表現，那是因為標誌識別設計需要與研究相結合，比賽得獎大部分是因為創意（概念）的原因或是藝術層次的表現，標誌的識別設計則需要更理性的給予看待，假使設計師沒有研究的概念，或是沒有研究團隊的配合，也很難把標誌識別設計做得好，這是一門專門的學問，但很多人卻把它當作很簡單的事情

而忽視它。標誌識別設計做得好，不只代表了社會的成熟度，也代表了「設計學」發展的成熟度。

「設計」雖然是以「創意」的呈現最為重要，但「創意」不是隨時或輕易便可獲得，在「創意」不易掌握的情況下，一位成熟的設計者最起碼不要有錯誤的設計發生，在任何專業設計中都有一些準則式的規範，但是由於我們太重視「創意」的呈現，太重視設計末端的技術操作，卻忽視了合理的設計準則。此外，有些老師常在教導學生時，隨著自己的興趣表現出強烈的主觀性，因而破壞了對合理設計準則的討論。設計創作雖然有時由於藝術性較高而有見仁見智的看法，不過仍然有許多客觀性的地方，比如建築中所談的 Module，工業設計中的人體工學，均是很重要且客觀的與設計創作密切相關的學問，但是，商業設計（或視覺傳達設計）由於較接近美術的表現，反而忽視了存在於視覺中的合理設計準則，我曾在三個學校的研究所授課，沒有一個學生知道什麼是「Grid」系統，表示大學中，老師們都沒有教這個系統。「Grid」直譯是「格子」，像是圍棋的棋盤，它是以等間隔分割的格子，

我們可以利用等間隔的格線，安排出適當比例的位置，在這個系統中所建立的經驗，使設計創作可以事半功倍，而且，很奇怪的是，依照等比例的格子系統所決定的位置，看起來就是這麼的美與恰到好處。

我們經常會看到許多的海報、包裝盒、報紙（雜誌）廣告或是書籍的編排等等，給人雜亂、沒有視覺重心的感覺，甚至毫無美感，說起來便是設計者對於甚麼是合理的設計準則不清楚的緣故，老師並沒有把學生教好，使得學生們畢業後在職場上隨心所欲的設計，任意地發揮創意，把錯誤當做正確，習以為常，也就沒有甚麼合理的設計準則了。

標誌識別設計是環境視覺資訊設計的一環，環境視覺資訊設計不只要符合合理的設計準則，也要與環境的現況相結合，它是有一些合理的設計規範可依循，許多人初次到日本都說，雖然環境複雜陌生，但是只要循著標識的指引，便可以很容易的到達我們要去的地方，這就是環境視覺資訊設計的完善。前面提到之台北火車站、桃園機場，就常讓人有霧煞煞的感覺，那就是環境視覺資訊設計的不良（現在

因媒體的報導已有明顯的改善）。如前所述，世界上一些先進國家以通用設計（Universal Design）的觀點來規劃環境資訊設計，除了視覺之外，也應用了聽覺，希望讓生活中每一個人，不論是盲人或是行動不便的人，都能完善的接受環境資訊。我們如果不重視人性，也就不會重視環境資訊的重要性。只要我們時時、處處站在別人的立場「將心比心」的思考，並依循著合理的設計準則進行設計，便可逐漸的落實「福祉生活」的理想，實踐「設計學」的理念。這些也是在設計教育中應該被重視與推廣的內涵。

第四章

設計學經典圖書導讀

□ 現代設計理論的本質—歷史的展望
和今日的課題（一九六六年出版）

□ 設計的宣言—美與秩序的
法則（一九六六年出版）

□ 所謂的設計是什麼？（一九七一年出版）

□ 設計（一九八八年出版）

□ 設計論（一九七九年出版）

□ 設計的未來像（一九九六年出版）

□ 設計學的三點看法

日本大約在一九五○、六○年代有許多有關論述「設計學」的學術著作，說明了當時他們曾經思考過「設計學」這門學問的目的與學術型態。由於日本對於「設計學」有過足夠的論述，於是今天的日本可以看到許多設計學的理念與理想的實踐。我覺得這些著作對於闡明「設計學」的理念與理想有很豐富而精闢的內容，因此以導讀的方式把這些書中有關「設計學」的種種看法重點摘述如後，希望配合前述對於我個人生活中體驗的例子，使「設計學」的概念更加明朗。

我在看這些書時，好像把他們當寶一樣的看待，我就在想，我們的學生會重視它們嗎？一個研究科學的人，不看科學史如何能從事科學研究？科學史中記錄著人類過去對科學研究的累積經驗與知識，藉著這些經驗與知識，人類再往上提升科學的成就，我們必須像科學研究一般，積極的讓學生們去閱讀設計相關的圖書，當然這些圖書不是指工具書、技法的書，而是有思想的理論方面的書，因為這些書中充滿著智慧，可以引導年輕的學子有正確的設計觀，希望設計人也是知識人、智慧人。

以下便從一九六○年代起，以出版年代的順序介紹幾本設計的經典，並藉著各

書的目錄（章節），概略的說明書中談論的主題，希望對於認識「設計學」的範疇及其內涵有所助益。

現代設計理論的本質—歷史的展望和今日的課題（一九六六年出版）

「本質」兩字是我翻譯的，原文是 Essence 的外來語（片假名）。本書共有十六位學者以十六個主題寫了十六篇的小論文彙集成書，並由當時的東京造形大學教授勝見勝監修（主編）。這十六個主題有談人、有談設計運動、也有設計理論，內容涵蓋建築、工業設計、視覺設計、現代藝術。談到人的方面有：

□ 拉斯金（John Ruskin, 1819-1990）與威廉‧莫利斯（William Morris, 1834-1896），兩位都是美術工藝運動的代表人物。

□ 穆特修斯（Hermann Muthesius, 1861-1927），德國工作聯盟的代表人物。

□ 科比意（Le Corbusier, 1887-1965）和歐贊氾（Anedee Ozenfant, 1886-1966），是法國純粹主義（purisme）現代藝術團體的重要人物，以 L'esprit Nouveau 新精神雜誌宣傳其理念。

□ 蒙得里安（（Piet Mondrian, 1872-1944），風格派。

□ 格羅佩斯，包浩斯。

□　莫荷里・那基和克佩斯（Gyorgy Kepes, 1906-2001），視覺語言。

□　簡・奇措德（Jan Tschichold, 1902-1974），新文字造形 Typography。

□　格林諾夫（Horatio Greenough, 1805-1852）和格迪斯（Norman Bel Geddes, 1893-1958）。

□　馬克斯・比爾（Max Bill, 1908-1994），具體藝術。

□　保爾遜（Gregor Paulsson, 1889-1977），瑞典的美術史學者。

□　赫伯特・里德（Herbert Read, 1893-1968），詩人、美術史家、社會思想家。

□　亨利・范・德費爾德（Henri Van de Velde, 1863-1957），建築家，曾任教於包浩斯。

以上的標題雖然是人物，但是透過人物的敘述，也談到時代的背景、人物的思想以及相關的工作與運動，因此，離不開設計史的範圍，而這些人物背後也暗示了建築、工業設計、視覺設計以及現代藝術的關係。

設計的領域一般含蓋建築、工業設計、視覺設計，這個概念目前是被大家普遍認知的，但是現代藝術或是美術，從過去的設計教育的科目中，我們知道它們是相當有關係的，尤其是十九世紀末期以來的現代藝術思潮與設計的發展息息相關，如上述各標題的人物蒙得里安、莫荷里·那基、馬克斯·比爾等等都是著名的現代藝術家與理論家。但是目前的設計學相關系所的教育，除了技法上的教育與美術還有關係外，可以看出已經把美術的教育逐漸的脫離，這是一個好的現象呢？還是不好的現象？值得我們去思考與討論。

人物的標題就占了十一條，老實說，有幾位我還覺得很陌生。日本人對於外國人或外來語，習慣只用音譯的片假名文字表現，為了查出這些外來語的原文，我花了不少時間。另外的五項為：社會主義國的設計理論（主要談蘇俄的構成主義的影響）、人體工學（Ergonomics）、module、色彩調和論等等。五項之中的人體工學、module、色彩調和論等三者，大家都知道它們在設計學中的份量，而蘇俄的設計理論則為大家所忽略，在這篇文章中談到的構成主義（Constructivism），

除了代表著世界設計史中的一項設計運動外，它也是現代藝術中的重要思潮，並在蘇俄無產階級革命成功之後，積極參與了社會主義國家建設的工作，換句話說，在這個運動中充分顯現了設計的政治性。而「情報理論」中的「情報」，國內一般翻譯為「資訊」，我覺得講「訊息」（Information）比較符合設計學領域的用詞。

「現代設計理論的本質」一書出版於四十六年前，把「情報理論」放在最後一章，說明了此書出版當時，所謂的「情報」已經漸漸的浮上檯面成為重要的議題。如今隨著電子產品的一一問世，人們生活型態的改變勢必更甚於四十六年前。在人們尚未接觸產品時，是先接觸「情報」的，比如我們要買一件商品，不論商品簡介、聽別人介紹或是現場的觀摩，都是在購買行為之前發生的。因此，「情報（Information）」的相關研究將是未來值得關注的領域。因此，本書在後面也以一章「訊息的研究是重要的議題」加強這方面的知識與觀念。

全書共約有四十萬字，內容的性質有設計史、設計理論、美術史、現代藝術理論、工學技術等等，有對具體設計物的討論，也有對無形「訊息」的討論，以上的

導讀是相當粗淺的介紹，四十六年前的日本就有這樣的一本書，令人對日本學者做學問的態度感到佩服。

設計的宣言—美與秩序的法則 （一九六六年出版）

這本書翻譯自美國學者 Walter Dorwin Teague 所著之 Design this Day—the technique of order in the machine age，原著由倫敦之 Studio Publication 於一九四六年出版。換句話說，這本書在倫敦出版二十年後在日本翻譯出版。一九四六年也就是第二次世界大戰剛剛結束的一九四五年的次一年。此時，國共內戰正熱，本書出版的第二年，也就是民國卅六年，台灣發生了二二八事件。

也許是正值戰後出版的書，作者體驗了戰爭的代價，因此在第一章中的一段話令人省思，內容大致是：「化學家、物理學者、技術者、建築家、設計家、廠商……當他們把工廠或實驗室擴大之際，也更應該思考對人類幸福之有益的效果。……人類應該在良好的住家中生活，都市應該建設成增進健康與幸福的都市，廠商或技術員應該生產良質與便宜的物品，平等的分配給人們使用。人類應該能自由自在的移動位置，並以健全的技術規格與標準，控制物品的製作……」，這段話充分說明了「設計學」的理想，也呼應了前面提到的「生活與福祉設計」中所述的內容。

在開始看這本書時，首先就注意到這是六十年前的書，然後便懷疑內容會不會過時了？從上述一段話中我們可以發現，一點都不會過時，對台灣來說，我們還沒有完全發揮「設計學」的功能與理想，也就是說，推廣設計學的理念，推廣設計學之正確的理念，不是商業目的的設計學理念，仍然迫切的需要有心人來做，這也是「設計學」有需要建立成一門學術領域的共識基礎。

此外，在本書的第一頁，引用了蘇格拉底的一段話，如下：「……我所說的造形之美，並非大多數人所想的動物之美或是繪畫之美，而是指具有「理法」之直線與圓，還有由圓所畫的或是使用三角板所畫的直線或圓所構成之平面或立體的東西。我所說的話瞭解嗎？如果要問為什麼？那是因為這些造形與其他的事物只是呈現相對性的美有所不同，可以說永遠都是絕對性的美……」。我也想問，讀者們看了這段話，了解蘇格拉底的意思嗎？

簡單的說，動物的美、繪畫的美是相對性的，幾何形的美是絕對性的。本書所以會引用這句話，也是因為所謂之「設計的宣言」，是宣言「美與秩序的法則」，而

這種美的「法則」是具有絕對性的元素，同時也存在某種數理的特質，如比例中的黃金比、各種數學的數列等等，古希臘的哲學家們認為，比例是一種美的形式。純粹幾何造形的代表：直線與圓，是絕對性的元素，也具有普遍性，透過圓與直線可以處理許多數學的問題。包浩斯的預備教育以及日本的構成教育，都是以幾何造形的練習，來充分的讓學生瞭解以及掌握普遍性造形表現的可能性，在前面「設計教育反省」中談到的「基礎造形」，便是闡述了這樣的理念，隨後出現的絕對主義、具體藝術、歐普藝術、硬邊藝術等等都與幾何造形相關。令人驚訝的是，蘇格拉底約二五〇〇年前竟然有這樣的觀點，不愧是「先哲」。

本書共有十七章，除了前面六章談機械時代之設計發展的理想，如：如何適合於機能、如何適合於材料、如何適合於技術等等之外，大部分的內容都在談我們熟知的「美的形式原理」中的統一、律動、比例、平衡、對稱，此外也有簡潔、強度（Accent）、尺度（Scale）、樣式、靈感（Inspiration）等等。談的都是設計中共通且重要的問題，從上述「美的形式原理」標題中，似乎會令人覺得內容可能甚為

粗淺老舊，翻閱之後卻發現不然，裡面的文字豐富有內容，可以看成是「設計美學」或是「設計哲學」之類的相關論述，簡單的講，是在闡述機械時代中以及在工學的環境下，對於執行設計時，所應顧及之對於「美」的準則的一種反思。正好可以呼應前面提到之「合理的設計準則」的觀點。

所謂的設計是什麼？（一九七一年出版）

作者為川添登。這本書廣泛的在討論「設計」是什麼？內容中對「設計」給予兩個階段的意義詮釋，並以工業革命為分界點。工業革命之前，有關設計的定義與範圍，是指工藝或是純美術中有關造形方法、構成原理等等的意義，比如藝術作品中之有關線或形的比例、作品全體之線的動感與美感、配置的關係等等。而工業革命之後的設計，則是配合消費物質之大量生產的一種創作活動，其範圍可以小到一枝筆的筆尖，大到一棟超高層的摩天大樓，擴及到人類環境的全領域。

本書也有諸多的部份在談論大自然的素材如土、石、骨、瓦、木……等等及其秩序，敘述人類如何對應著這些自然的素材及秩序發展進化，文中並引用物理學者武谷三男之物理學觀點，所發展之科學方法論的「三階段理論」，認為人類對於科學認識的發展，具有三個階段的構造。第一是「現象論的階段」，此時為個別現象的記述。第二是「實體論的階段」，此階段知道了現象可能產生的實體性構造，並以此構造的知識為基礎，整理各種現象的記述，而得

到「法則性」。第三是「本質論的階段」，此階段達到了對於各實體之相互作用之法則的認識。上述的三階段，說的簡單一點，第一階段是了解現象，也可以說是了解問題。第二階段是從現象（或問題）中藉著研究發掘存在於現象背後的原因，探討為什麼會出現這些現象？經過歸納後得到「法則」。第三階段是把這些法則的相互作用作一些整理的工作，進而歸納出一些準則。本書以此三階段科學認識的觀點，提示如何利用相似的發展過程來掌握「設計」的意涵。比如在「設計」的領域，「現象」代表的是甚麼？「法則」代表的是甚麼？「法則的作用」又代表甚麼？今天當我們在尋求設計及未來的發展時，這樣的提示是相當有意義的，請注意這樣的提示出現在四十年前的日本學者的書上，值得我們的思考。

本書並以其中的一章談「形」的意義，內容則大部分為傳達（Communication）、文字、象徵符號等等的造形關係與意義。另有一章談「設計的哲學」，在這裡談了許多有關「機能主義」的觀點，諸如「形態決定機能」、「美是從需（必）要而產生的」、「不實際的東西沒有美」、「機能的東西是美的」等等，並提到現代設計與「機

能」具有不可分的關係。此外，並舉出一些學者對「機能主義」不同的意見。

本書開始以人類的三個世界來解釋什麼是「設計」，作者認為人類的世界可以分成「觀念、能源、實體」等三者，開拓「觀念世界」使其體系化的是宗教、哲學、科學、藝術等。而駕御「能源世界」使其有方向性發展的，是技術與產業。至於「實體世界」，便是由人類的手製造而圍繞四周的物質世界，作者說如果要思考這個「實體世界」是什麼？那麼答案就是「設計」。「觀念、能源、實體」是日本學者的用詞，從語意上來看，觀念是屬於人類思想性的東西，能源為大自然的能源，而實體則是指人類創造的事物。這位作者把人類存在的世界以三分法分成三個世界。

從以上簡單的提要可以知道，本書充滿著對「設計」哲學式的論述，對於我們在談「設計哲學」時，有關「設計哲學」的內容架構具有提示的作用。

設計（一九八八年出版）

本書是翻譯本，原書於一九七五年由法國之 Centre Georges Pompidou 出版，原書名為 Le Design Traverses No. 2，一九八八年翻譯成日文，由今村仁司監修出版。本書內容由法國設計相關學者或設計師所聯合執筆。全書有十三個標題，也就是有十三人執筆，其中有一位日本人，這十三個標題分別為：設計的問題、藝術與設計、記號的黃昏、象徵機能與設計、魂與物質（此篇為日本人所寫）、都市的標記、蘇聯的設計起源、包浩斯的社會計劃—造形與權力的問題、設計的一個經驗—Olivetti 的方法、手的再發現—新打火機的發展、工業設計的實踐、ENFI 設計團體宣言、設計文獻通覽等等。

從標題中可知本書從各種不同的角度來論述設計，內容涵蓋設計美學、設計政治學、設計哲學、設計社會學等等，說明了設計與人類社會的密切關係，而比較不同的是，本書所提示的「設計政治學」與「設計社會學」的主張，值得我們參考，而這些主張是卅七年前由法國人提出。此外，標題內容也述及蘇聯、德國、法國的

範圍，ENFI group 便是一個法國的設計團體，此團體創立於一九六一年，為法國最早創設的設計事務所之一。這本書的出版，說明了日本吸收外國設計思想或是研究外國設計思想的見證。

設計和社會有什麼關係？「包浩斯的社會計劃」一文中說明了包浩斯與社會發展的關係。設計和政治有關係嗎？一九二○年左右，蘇聯的構成主義是設計史中的重要設計運動，構成主義除了在設計與現代藝術中有重要之史的地位外，此團體的成員也積極的參與了國家建設，也是藝術史、設計史被普遍記載的事實。政治如果有了設計的參與，將使國家的環境建設更正面，設計是實體的呈現，是理念、計畫的具體實踐，不是紙上談兵，設計的過程有方法論，有追求精緻的精神，也有美感的訴求，如果能夠結合國家建設，絕對是正面的價值。此外，設計的教育是手的工作，也是心的運作，透過設計教育，或是把設計的精神面融入於國民的生活中，也將對國民的心情具有善面的引導。設計學的落實，將使國民有更舒適的生活空間與生活資訊，這兩者在我們的國家均有再提昇的空間。

多年前，韓國的首爾市以「設計的都市」進行都市計劃與環境建設，當時首爾市的副市長是工業設計背景的學者，新加坡也以「文藝復興的都市」定調來建設國家。本書在前面提到標識設計或福祉設計時，一再的提示設計學對於國家建設與發展的重要性，也說明了設計政治學、設計社會學的觀點與目標。

設計論（一九七九年出版）

作者也是川添登。在這本書中，作者提出兩種思考的方法來形容「設計」，其一是：「設計」在人類的行為之中或是社會之中，它占有了什麼樣的領域？其二是：在「設計」這個領域中所包含的各種專業設計，它們又各自是什麼樣的領域？這種藉者外在與內在的思考方法，確實可以使我們更清楚什麼是「設計」，作者把前者的思考方法稱之為外延的意義，後者則稱之為內含的意義。此外，也指出「設計」的外延意義將隨著內含意義（也就是各專業設計）的內部變化而擴大。以銘傳大學為例，過去的設計學院大致包含了建築、工業設計、商業設計。如今數位媒體設計與都市計劃與防災也在銘傳大學的設計學院裡，這就是內含意義內部變化的擴大而改變了設計外延的意義，今天我們對於「設計學」發展的思考，就是在這樣的變化過程中所產生。

此外，作者參考考古學者、歷史學者的觀點，認為對應著人類生存延續的過程，在設計的行為中則有道具（或稱之為工具）的裝備、環境的裝備以及精神的裝備等

三種裝備的形成（「裝備」是日語用詞，從文中之意可以解釋為「配備」），而這三種裝備的形成同時也建立了設計的三大領域，其中道具的裝備是指產品設計，環境的裝備則指環境的設計，而精神的裝備，作者認為如果從設計的領域來思考，則為視覺傳達設計。個人認為，對應於「道具」與「環境」兩裝備的名稱，在設計的領域，如果把「精神」的裝備改為「訊息」的裝備將更為貼切。「訊息」是看不到的，設計讓它可視化。（後面我們再來詳細的談「訊息」）

本書中並提出「現代設計（Modern Design）」一詞，並認為所謂的「現代設計」，一般被認為是指從威廉・莫里斯的美術工藝運動以來的設計運動，如德國工作聯盟、包浩斯等等。由於作者是建築的背景，因此，本書對於建築的歷史、思想及其價值均有論述，並提出了道具（產品）與生活、環境相關之「道具生態學」的觀點。

在此，我們介紹了川添登的兩本著作，從介紹的內容或是書中的用詞，可以發現他是一位設計學的理論家，也可以看出他的學識淵博，而所提出的看法到了今天仍然值得一而再的細細咀嚼。

設計的未來像（一九九六年出版）

這本書是由日本設計機構所編著，可以說是日本設計界對於戰後以來，日本人在與設計的深刻互動關係中進行反省的一本書，總共有卅七位設計專家學者執筆，其中有四位為西方的學者，卅七篇文章中分成十個大標題，分別為：日本設計的思考、從近代到現代、情報化時代的設計、擴大的人工物世界與設計的任務、設計與生活的近未來、都市設計與社會系統、設計與經濟、設計與日本、地球時代的物文化、新社會像與設計像等等。從以上的標題中，可以知道本書從歷史、生產、經濟、環境、社會、文化、自然……等等的視野進行對設計全面性的反省，希望設計能成為一個向上提昇至一個對人類、對自然有正面價值的東西，作者中有建築師、平面設計師、工業設計師、文化學者、社會學者、技術評論家、都市計畫學者、經濟學者……等等，論述的內容廣泛而深入，也有建設性之思考上的提示。這些內容正反應了前面幾本書中作者們所提出的許多看法，並總結的反省以前所提出的問題，到了一九九六年透過本書再一次的討論其適切性與影響性，這是出版社與設計學者們

對社會的一種責任。

從本書的標題、內容所顯現出之學者們的見解與態度，回過頭來思考我們國家、社會以及設計界對於設計發展的態度，顯然的我們欠缺了反省，特別是對社會功能的反省，我們太追求個人的成就，太追求商業的利益，太追求比賽得獎，在大學裡，我們也太欠缺對「設計」的討論，我們太專注於論文的生產，忽略了設計教育可能對社會造成影響的反省。

以上共選了六本書來介紹，其實在日本的圖書館有關「設計」論述的相關書籍還有很多，如「設計是什麼」、「設計的哲學」、「設計的發現」、「設計的思考」、「設計的歷史」⋯等等，都值得一讀，其中有一本「現代的設計」，出版於五十六年前（一九五六年），作者為勝見勝，雖然此書出版已經超過了半個世紀，但內容很有思想，仍然具有可看性。

不論是什麼領域，要成為一個獨立的學問，其相關的圖書是不可缺少的，今天我們在此理直氣壯的提出「設計學」的學問領域時，我們的圖書在哪裡？我們的大學教授寫了什麼東西？對於社會我們又盡了什麼責任？而大學的主持者以及教育部的官員們，又如何發揮自己的影響力，對社會做出貢獻？

設計學的三點看法

綜合以上六本書中簡略內容的提示，以下提出對設計學的三點看法。第一點是與基礎教育相關的，第二點是與人的生活相關的，第三點是與自然生態相關的。請注意，這三點是緊密相扣的關係，也是設計學中三大重要的問題。

（一）設計學是討論或整理造形物之比例、美感的學問。

造形物可以大略的分成自然造形物與人工造形物。人工造形物的創造，常以自然造形物的結構或原理為基礎，因此，兩者有密切的關係。而存在於全體造形物之普遍性的美感是什麼？這種普遍性的美感與「比例」也有相當密切的關係，換句話說，美的造形物皆有一個呈現美的比例，而形成一種法則性。設計物的內部構造也許居於某種結構的需要而產生，而設計物的外觀有時也具有造形圖像的隱喻與意涵，但是讓構造與圖像存在之最適當的比例是什麼？這些都是在設計物完成之前一定會被加以考慮的。因此，在設計相關領域的著作或是教學科目中，通常離不開有

關造形美感的相關論述。於是對於設計中必備的合理的設計準則便是重要的內容，

因此，在設計基礎教育中的各科目也應該加以重視這樣的觀點，並精進的發展，而

不可墨守成規。

（二）設計學的目標是以社會機能的改善為主軸。

設計學的理想說明了設計學是以「人」為本，並以改善社會的機能為其主軸價

值。在設計學的三大領域中，產品的設計，是讓人們有方便的器具可以使用，建築、

環境的設計，是讓人們有舒適與安全的生活空間可以活動，視覺傳達的設計，是讓

人們有正確與完善的訊息可以獲得。這三項是社會機能運作的主要內容，設計學的

存在，就是要讓這三項內容達到完善的地步，使人類能自由、舒適、安全、便捷、

愉悅的生活在地球上。設計師在設計作品時，廠商在生產商品時，大學的教授在做

研究時，有沒有秉持以上的觀點，確實的執行於自己本份的工作上，便是讓社會機

能發揮的關鍵因素。

（三）設計學的發展必須時時考慮到自然與生態的協調。

　　在人類的技術與產業無限制發展的情況之下，我們必須時時從大自然中，取得素材與資源來製造器物與驅動器物，並藉此改善生活。而不可否認的，人類所生產的設計物也必定留存於大自然之中，這個大自然也是人類生活其中的大自然，但卻時時在人類發展技術與產業的過程中遭到許多的破壞。因此，設計學必須研究如何與技術、產業的發展相結合，而不致於破壞大自然運轉的機制，並回饋於人類的生活中。正如在「設計的秩序」一書中所提到的內容：「化學家、物理學者、技術者、建築家、設計家、廠商……當他們把工廠或實驗室擴大之際，也更應該思考對人類幸福之有益的效果。……人類應該在良好的住家中生活，都市應該建設成增進健康與幸福的都市，廠商或技術員應該生產良質與便宜的物品，平等的分配給人們使用。人類應該能自由自在的移動位置，並以健全的技術規格與標準，控制物品的製作……」。

以上三者是「設計學」發展中永不改變之必須時時關注的議題。「設計學」所追求的理念與理想，簡單的說，視覺上必須是美的，使用上必須是方便、舒適、安全的，同時必須是自然與環保的。

第五章

設計創作

設計的一體兩面

以下以三章來談設計創作方法的問題。

如前所述，「設計」是介於藝術與科學之間的學問，因此也結合這兩種學科性質的特點。換句話說，它有藝術「創作」的特質，同時也需要有科學「研究」的態度與方法，因此，從「方法論」來看，從事設計工作時便有「設計方法」，而從事研究工作時則有「研究方法」，兩種方法的思維方式不同。通常作設計的人需要藝術的天分，作研究的人需要科學的思維。

根據腦科學的知識，人類的左半腦與右半腦各司不同的職責。右半腦發達的人，是藝術家的特質，左半腦發達的人，擅長於邏輯思考，因此適合於從事科學推理的工作。據說腦的前半與後半也有不一樣職責，後半腦和視覺有關，所以看書看累了，後腦袋很重。有一個實驗，科學家把實驗者的腦袋殼打開，用尖尖的東西對腦的某個部位接觸，這個實驗者說他聽到了聲音。此外，腦細胞的成長也有先後的順序，某個部位先發達，某個部位後發達，所以有的人小時候不怎麼樣，長大後很

了不起，而有的人小時候成績很好，長大後卻成就有限，所以有「小時了了，大未必佳」的說法。

從事科學研究的人與從事藝術工作的人，他們的思維與專長皆不同，寫文章的人與畫圖的人，也各有不同的思維與表現方式，寫文章的人也就是使用文字的人，文字的表達除了文字的美妙之外，還要有詞句、文法等等應用的技巧與功力，文筆不通順，不只令人看不懂，更談不上文章之美。圖畫的表達與文章的表達性質不同，圖畫中所使用的各個元素如色彩、造形，都同時呈現在一張畫面上，文章的表達則有時間的先後，如「我愛你」是先寫「我」。此外還要有正確的順序，順序錯了是不行的，把「我愛你」變成「愛你我」就完全不通。大部分人對於圖畫與文章的表現能力，只專長於其中一項，少數人兩者皆行。

若從「設計」這門學問的性質來思考時，從事科學工作與寫文章的人，是屬於設計研究的人，從事藝術工作與畫圖的人，則是屬於設計創作的人，因此，在「設計學」這個學門裡，便有兩種族群，一種是從事研究的族群，一種是從事創作的族

群，前者偏重研究方法，後者偏重設計方法，兩者都要很突出的話，必須都要下很深的功夫，因此也常常會有顧了這個失去了那個的感覺。因此，我們看到做設計的人與做研究的人各做各的，好像沒有交集。

一九五二年日本成立了工業設計師協會，以設計師為主要的會員，換句話說，這些人都是做創作的人。但是隨著時代的進步，行銷學、管理學、機構學，甚至美學、哲學、心理學等等的理論與看法也受到設計領域學者的重視，設計創作逐漸面臨許多技術或理論性的問題，於是一九五三年日本又成立了設計學會，此學會以大學的老師為主，他們是以作研究為主的學者，希望能提供設計創作更多正確的訊息。

設計的本體是設計物，也就是設計的創作之物，因此做設計創作的人，從藝術的角度來看，他可以完全不管做研究的人做了甚麼研究，照樣做自己的創作，好像也沒有什麼關係，也不會影響自己的創意，最壞的結果是，可能不會受到業主與消費者的認同。但是「設計研究」如果背離了對「設計」本質的思考，還可以稱得上是「設計研究」嗎？這個研究對「設計」可能毫無價值。

「創作」的特質

「設計方法」主要用在設計創作上，它有藝術的層面，也有功能的層面。功能的層面需要合理的流程給予規範，藝術的層面就比較複雜，比較不容易規範。因此，所謂的「設計方法」主要是指功能的層面，藝術的層面主要是指創意與美感，常常會有見仁見智的看法，不容易規範，但可以培養與啟發。

藝術性的作品要傳達給觀者需要具備兩種方式。其一是藉用外觀，此時形狀與色彩以及所用的材料是很重要的，在包浩斯的基礎教育中，清楚的說明造形、色彩及質感（材料）等三者是作品呈現的三大要素，這三者若能感動人就成功了大半了。日本的「構成教育」則提出除了此三者之外，還包含此三者的組成（構成）方式，如有哪些組成的方式（構成方法）？組成的形式是否協調？等等。

其二是作品內涵的意義（或稱做「概念」），這時候作品的外觀和意義要有合理的關係，才能自圓其說，否則便會形成雞同鴨講或強詞奪理，只是自己感覺很好，但別人不以為然，這便是失敗的。

符號學中提到一個符號有一個意義，符號便是作品的外觀，意義便是作者創作的概念，一個符號可以有許多的意義，故在傳達時便會有「歧義」現象。因此不要強烈的企圖作品一定會讓人完全看懂。作品可以藉著造形、色彩與質感傳達給觀者另一個意義或概念，這是「欣賞」作品時很自然的現象。這些觀念在我的書「造形原理」中有提到（全華圖書出版），朱光潛所著「談美」與「文藝心理學」中也有提到。康丁斯基（Wassily Kandinsky, 1866-1944）、蒙德里安（Piet Mondrian, 1872-1944）等人的理論中也有表示過這種看法。

學習設計的同學在對設計（或藝術）展開學習之路時，許多的理論與觀念會慢慢的出現在創作的過程中，因此也就需要看一些理論的書。一個設計師也許不需看太多理論的書，只要玩弄造形、色彩與材料（質感）就好了，但是有了理論的概念，也許摸索的時間會較短，而做為一位教授，最好要多看書，懂得一些理論，才能說出作品為什麼好，為什麼不好，也可以告訴學生要怎麼樣做才會好。當然設計（或藝術）系的教授，除了看書之外，也要會思考，當然最好也要有創作的經驗。

目前由於電腦方便了，大家都在使用電腦，因而被電腦帶著走，好像沒有電腦就不會創作了。比如我們看到一張以電腦完成的平面設計作品，會覺得和別人的相似，那是因為電腦的功能都一樣的關係，所以我常建議同學也要訓練手的功夫，要時時記住不要被電腦牽著走，我們是在使用電腦，不要反而被電腦使用了。

至於立體的產品造形設計，在草圖的製作過程雖然沒有使用電腦，但進入到電腦的作業時，也是會有相同的問題，例如我們看到的家電產品、汽車等等的造形，不同的品牌也有大同小異的感覺，也是因為我們所使用的電腦軟體功能都一樣的緣故。

當然，還有其他的原因，如市場性、流行、廠商之間的合作協定等等。

為了在造形上有所突破，現代藝術中的一些造形概念也要瞭解一下，一些當代藝術家的作品可以給我們一些靈感。也可以多觀察自然，向大自然學習。我們常說的「仿生造形」，是從大自然的動植物造形中吸取靈感的創作方式，從古至今可以找到許多人類向大自然學習的例子。我們到美術館看作品或是看書中的作品時，不要只有看，還要學習，甚至模仿，模仿不同於抄襲，美學中稱模仿為「再創造」。

有品味的設計

每一次講授「設計方法」時，我通常會以圖2的設計物開始談起。

這是一個什麼東西呢？它是我們日常生活中經常使用，而且與我們的生活很有密切關係的一個器具。學生們猜來猜去，結果總是猜不出來，有的說門把，有的說是剪刀，答案是「時鐘」。這個時鐘是飛利浦・史塔克（Philippe Starck, 1949–）的作品，它掛在牆上，沒有數字的標示，長的是分針，短的是時針，長短針的指示不太容易判斷，這東西掛在牆上也不太會引人注意。當大家在聊天的過程中，忽然發現到剛才這個不引人注意的東西，似乎有了甚麼改變，原來它的長短針好像移動方向了，於是才恍然大悟的發現到這是一個時鐘。為什麼這個時鐘不容易被猜出來呢？那是因為它的形狀跳脫了人們對時鐘的傳統印象，一般的時鐘都有一個圓框，即使是長方形框或橢圓形框，也都是要配合圓形的轉軸設計刻度。這個時鐘沒有外框，也沒有刻度，於是斷絕了我們對時鐘的聯想，也因為如此，他不是一個很實用的時鐘。

【圖2】這是一個什麼東西？

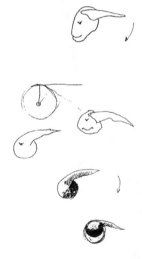

【圖3】產生圖2設計物的草圖。

（本資料取自 P. Starck 的作品集）

那麼，這個時鐘的靈感是怎麼來的呢？請看圖3的一些草圖，原來這個時鐘的造形是從羊的頭與好像是耳朵或是羊角的形狀發展而來的。

史塔克另有一個家喻戶曉的作品，看起來像是蜘蛛造形的擠檸檬汁的器具（圖4），用過的人都說不好用。擠檸檬時為了不讓此器具移動，當一隻手在擠檸檬時，另一隻手便要按住此器具的腳，但是這三隻腳又長又細，有點使不上力。此外，擠檸檬的位置那麼高，檸檬汁必定會濺出，位置愈高濺出來的範圍也就愈大，而被擠出的檸檬汁也不太守規矩，原本設計由溝槽滑流下來的狀況，也不如想像中的順利，我想這樣的溝槽若換成濃度較高的油，可能流下來的狀況會不錯，總而言之，這個器具實在很不好用。此外檸檬很酸，需要的時候只要把檸檬切開用手一擠，滴

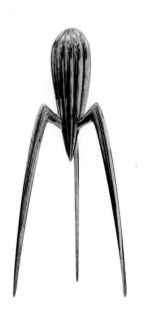

【圖4】史塔克設計的擠檸檬汁的器具。

了幾滴大概就夠用了，因此平常大家幾乎用不到擠檸檬的器具。

除了這個器具之外，我家裡另外還有三個擠檸檬的器具，不過這些器具通常是用來擠柳丁汁。第一個是最先買也是最傳統的，那就是材料為不鏽鋼，用上下擠壓的方式製造的器具，我太太覺得擠汁的狀況不是很好，於是又買了一具用手一邊旋轉一邊壓的器具，效果不錯，但是很費力氣，把它用來擠柳丁時，由於旋轉的關係，柳丁肉反而多於柳丁汁，而且手也很容易疲勞。於是又去買了有電動馬達的器具，只要把切一半的柳丁往上一壓，馬達便會自動旋轉，感覺上似乎會省力很多，但是用了之後，也發現其實也很費力。把以上三個擠柳丁的器具總合起來比較，各有優缺點，依各人使用時的經驗，應有各人不同的喜好判斷。

史塔克的作品雖然不實用，但是價格最貴，而且貴到十倍以上。為什麼不好用的卻是最貴的呢？那就是它的價值不在實用功能或是造價成本等等的條件上，而是「美感」、「創意」或是一種給予我們「擁有」的「經驗」價值，它不是要我們經常使用它，但是很重視偶爾一次使用到它時的經驗。當然，這個東西是名設計師的作

品，售價貴，使得買它的人也就感受到一種高尚品味的象徵，此外，也有些人喜歡收藏新奇的東西，使得這些不實用但有「品味」的產品，仍有一部分人在購買，我們稱之為「小眾商品」，而大量生產、製造成本低，且售價低又好用的商品，則稱之為「大眾商品」。「小眾商品」由於生產量少，造價成本高，再加上「創意」、「美感」的附加價值，於是價錢也比較高。

【圖5】屋頂的形體是自由女神手上的火把

史塔克還設計了一件很具有路標（Landmark）特色的建築作品，是座落於日本淺草的朝日啤酒公司的大樓，我的日本友人要我猜猜看是什麼東西，我因從遠處看不到建築物本身，只看到一具火紅的形體看起來像是紅蘿菠，因此就說是紅蘿菠，等我到達了建築物的樓下，看了設計的說明之後，才知道原來那個火紅的形體，是自由女神手持火把上的火焰（圖5）。後來常常令我思考的是，這個火焰裡面是什麼？可以利用的空間嗎？用什麼方式與材料建造的？由於與我的專業不同，也就沒有繼續追究上面的問題。大概又如史塔克一貫的作風，也是一種實用功能不高之浪漫設計的創意吧！

浪漫設計與企劃設計

我們再來看看圖6，此圖出自於日本千葉大學設計工學系教授們所編的「Industry Design」，圖中央有一隻鯊魚，鯊魚左下方的箭頭指著汽車，右下方箭頭指著時鐘，兩個箭頭的下方寫了「造形」，鯊魚的上方則寫了「直觀的發想」。再把眼光放在左邊最下方的汽車，順著垂直的方向，上方是一個汽車的草圖，再往上是一張有文字表示的紙張，此紙張代表企劃書的意思，紙張旁邊寫了「自動車的企劃」、「自動車」也就是「汽車」，紙張下方的箭頭右側寫了「推論」。再把目光移至右邊下方的時鐘，也同樣順著垂直的方向往上看，先是羅馬數字，再來是紙張，紙張左側是「手錶的企劃」，而紙張下方的箭頭旁也寫了「推論」。

以上帶著讀者把圖6閱讀了一遍。這張圖說明了兩種設計方法，從鯊魚出發的一種方法是屬於「直觀的發想」，另一種則是從企劃書出發的方法，是屬於「推論」的方法。像史塔克的作品便是一種直觀的發想，而大量生產且具有功能性的商品，則是經由企劃書發展完成的商品。作品（創意）附與功能性時是為「產品」，加以

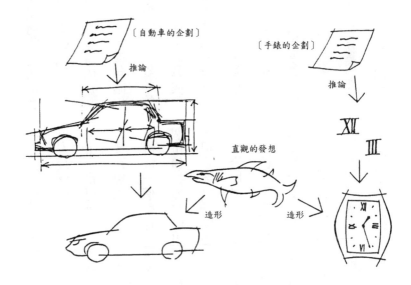

【圖6】直觀的發想與企劃書的推論

（資料來源：日本千葉大學設計工學系編的「Industry Design」）

商業化的行銷促銷時便為「商品」，而從作品發展至商品的過程中需要嚴謹的「推論」，這也就是本書所說的「設計方法論」。

一隻鯊魚可以發展成為一輛汽車，也可以發展成為一隻手錶，那就表示這個過程是沒有必然性的，換句話說，一隻鯊魚也可能發展成一艘船、一架戰鬥機或是一枝筆……。史塔克從一隻羊的頭發展成一個壁鐘，這個羊的頭也可以發展成一個門把或是剪刀，因此羊的頭成為一個掛鐘是沒有絕對的必然性，講白一點，雖然這個時鐘確實是由羊的頭發展而來的，但是要設計時鐘時，不是只有從羊頭思考才可以得到時鐘的創意，而羊頭也不是只能發展成為時鐘，羊頭也可以發展成許許多多的造形物，如果我們出一個題目「從羊頭思考生活器物的造形」時，那麼一班卅位同學之中，一定會出現很多有創意的造形吧。因此，這樣的思考發展是沒有邏輯性的，可以稱之為非線性的思考，也由於它是非線性的、非邏輯的，也就是一種「水平思考」，適合用在具有藝術性的「造形」的層次上，而對於功能、材料、成本方面的運用就不適合。因此在圖6的鯊魚左右下方的箭頭均寫了「造形」兩字。

一張紙上面有文字的表示，說明是一個企劃書，也就是我們說的 Proposal，通常企劃書應包含背景、動機、目的、方法、此外，像市場分析、區隔、定位、成本分析，以及消費階層的經濟能力、品味等等，是開發一件商品時可能碰到的問題，也會被寫在企畫書中，成為商品開發過程中被思考解決的對象與範圍。尤其是現代的企業，國際化的程度很高，市場的範圍已沒有國界，每開發一件商品通常都是要放眼世界，以全世界為目標市場，因此其投下的資本也很大，若因企劃書寫的不夠嚴謹而出差錯，可能會是一筆相當可觀的損失，因此每一階段的思考必須仔細，而推論也必須嚴謹與合乎邏輯，絲毫不能放鬆，這是一種線性的思考，也就是一種「垂直思考」。而它的範圍則不僅是「造形」方面，功能、材料、成本、消費行為、市場定位等等任何的問題都必須涵蓋在內的加以思考。

以上兩種設計方法的例子，形成了兩種不同類型的設計過程，也可能形成了兩種不同的設計樣式，但是不論是那一種方式，只要進入生產的階段，都必須要有邏輯思考的操作。對於非線性思考所形成的設計，我們習慣稱之為「浪漫性」的設計，

像史塔克的作品充滿著創意與品味，我們可以把他當做是一位浪漫的設計師。由於浪漫設計的靈感來源無法掌握，因此不是我們談論「設計方法論」的對象，我們所談的「設計方法論」，基本上是指有企劃書的設計方法，它是有分析、評估、判斷等等的推論過程，而且是比較可以掌握的。

有一位跨國企業的設計主管向德國人簡報設計企劃，德國人很認真很仔細聽完他的簡報，並稱讚有加，這位主管開玩笑的說，如果換成義大利人早就睡著了。我們常認為義大利人是唱歌劇、喝卡布奇諾、個性很浪漫的民族，而德國人是很嚴謹的民族，這兩種不同的民族性也造成了不同風格的產品設計，比如我們看義大利人設計的服裝與產品，便能感受到浪漫氣息，而德國人的商品就比較理性。

浪漫設計是一種水平式的思考，掌握水平式的思考訣竅，可以幫助我們找到一些創意的方法。此外，我們也可以藉著一些名建築師與名設計師的作品，學習到他們產生創意方法的來源與創意轉換的方式，不過，這部分通常是指藝術性較高的「造形」的創意。前面我們提到向藝術家學習、向大自然學習，也可以使我們在「造形」

的創意上獲得許多的靈感。

第六章

設計方法

圖像與語言的表達

大自然的事物經常可以發現相對應的形式，如白天與黑夜、男生與女生、電的陽極與陰極……等等。人類的世界也常常可以發現相對應的思維，如理性與感性、時間與空間、精神與物質……等等。我們可以使用二分法的思維處理許多複雜的事物，使其變得單純。

人類的思維活動有圖像的思維與語言等兩種方式，也是一種二分法的例子，不過事實也是如此。據說有些人可以把文字的閱讀與記憶用圖像來處理，社會上有所謂「速讀」的補習班，據說可以教會人一目三行甚至一目十行的閱讀，很難讓人理解一目三行的看完一篇文章如何理解？即使有這種人，也是少數吧。我想這門技術不普及想必有它的極限性。科學上把一些以訛傳訛而沒有證實或不能重覆驗證的說法，看做是「偽科學」。

人們的互相溝通也是藉著圖像與語言等兩種方式在進行。圖像是同時呈現的方式，可以相對照與比較，語言則是連續性的表現，前前後後的話才能把意思講清楚，

因此，必須要有邏輯的基礎。人類的理解與創作能力也因人的基因特質不同，而在圖像與語言的表現上有所專長。以下我們以圖7來說明這兩種方式進行的情形。

圖7的構造也是出自於日本千葉大學設計工學系教授們所編的「Industry Design」，圖內的文字已翻譯成中文，在此圖中有橢圓形的框，也有長方形的框，並在框內有一些說明的文字，橢圓形的框代表的是「語言的理解」，長方形的框則代表「圖像的表現」，如圖形、影像、圖表等等。這個圖表告訴我們在進行解決設計的問題時，我們所使用的方法及其過程中，「圖像的表現」與「語言的理解」是交互進行的。

圖7由虛線分成三個區塊，上方的區塊是「解析」的階段，左下方的區塊是「推論」的階段，右下方的區塊是「發想」的階段，「發想」是日本人使用的漢字，意思是指「創意的開發」。「解析」、「推論」、「發想」也說明了設計方法的發展過程，先由「解析」瞭解與分析問題，藉著「推論」掌握問題，再藉由「發想」來尋找解答。

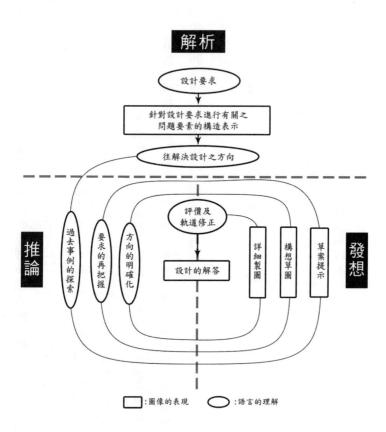

解析

設計要求

針對設計要求進行有關之
問題要素的構造表示

往解決設計之方向

推論　　　評價及
　　　　軌道修正

過去事例的探索　要求的再把握　方向的明確化　　設計的解答　　詳細製圖　構想草圖　草案提示　　發想

☐：圖像的表現　　◯：語言的理解

【圖7】解決設計問題的過程圖

（資料來源：日本千葉大學設計工學系編的「Industry Design」）

我們從圖7的上方開始隨著箭頭看讀下去，首先是以橢圓形（語言的理解）表示的「設計要求」，例如我們接受客戶或主管的告知要設計一件產品時，是用語言或文字的方式提出工作的要求，為了讓此工作要求能更清楚的表示，於是便會針對設計的要求，以圖形或圖表的方式來使問題的構造明朗化，這就進入到下一個階段，也就是長方形的框（圖像的表現），框內寫著「針對設計要求進行有關之問題要素的構造表示」，此「構造的表示」便是指以「圖形或圖表」來表示想法的構造。

接著在會議桌上或是辦公室中透過語言的溝通、交換意見，提出解決問題的方向，此時又用橢圓形表示。接下來的流程是先向左下的橢圓形群，再往右下的長方形群交互的發展，左邊的橢圓形群表示「語言的理解」，右邊的長方形群則表示「圖像的表現」，說明「語言」與「圖像」交互溝通的進行，過程上是先使用語言交換意見之後，再畫出圖形來呈現語言溝通的結果，接著再以語言討論與交換意見，然後又再畫出設計圖，最後得到「設計的解答」。

這個圖表告訴了我們，當我們在與他人溝通時通常會使用「圖像」與「語言」

等兩種表示方法。語言有地域性，比如印尼話、泰國話、韓國話都不同，因此溝通便有極限性。但是圖像有共通性，比如說在生活中，我們用語言表達不清楚的時候，自然會用圖像來補助說明。設計是一種傳達，也是一種溝通，因此，圖像與語言很自然的便會被用上。我在日本留學的時候，曾經碰到一位從孟加拉來的留學生，他的日文完全不行，英文和我差不多。因此，我們便只好用英文溝通，有一次碰到要說明一種昆蟲時，我不懂昆蟲的英文，我相信他也一定不懂，最後我用畫的方式來表示，當我畫昆蟲時，還沒完成他就笑著會意了。我想學設計人要學素描，一方面是要具有圖像溝通的能力，二方面也是透過在描繪的過程練習手、眼協調的能力，同時也藉此培養美感經驗，進而養成設計家之美感的判斷能力。

過去在「設計」或者是「設計師」沒有被獨立成一個專業之前，設計的工作是被附屬於「技術」裡的，比如平面設計是在印刷製作過程中的某一個階段性的工作，有時候由印刷老板附帶做一些創意設計，或是由這個行業行之已久的傳統作法來加以完成。像木工產品、金屬產品幾乎要仰賴木匠或鐵匠來製作，這些「匠」的工作

事實上便包括了「技術」與「設計」。

　　我記得上小學一年級時，因為家裡沒有書櫃，父親便到村裡的木匠鋪訂製了一個小書櫃，這個書櫃做得真材實料，造形也很傳統，稱不上美感，到底是木匠的構想呢？還是父親的構想？我也不知道。不過，這個書櫃確實被我們充分的使用。

設計方法的架構

現在的社會不像以前那麼單純，不只社會的結構改變了，各種技術、材料也一一的誕生，分工的型態也逐漸的形成，而「設計」也變成了一種專業，同時也是一門學問。而此時為了生產一件物品所需要的材料與技術常常是多樣的組合，同時為了創造更多的利潤，生產管理、成本管理等等也變得非常的重要，換句話說，為了開發一件新的產品，除了製作流程式的組合思考與控管之外，還要在流程的每一個階段中詳細的思考與取捨，比如說我們從早上、中午、晚上依照時間的流程吃三餐，我們還要考慮到早上要吃什麼或是中午、晚上要吃什麼？把這種直式與橫式的事項加以組合時（圖8），還要思考到底怎麼樣的組合才是最適當或是最有營養的。而設計師在設計一件設計物時，也必須進行如同上述之直式與橫式組合一般的思考，比如把早餐到晚餐的過程，看成是從創意到生產的過程，那麼創意的發展方案、消費者對象的年齡層以及生產成本的計算等等，就如同每一餐中所吃的食物，必須多方面的思考各階段過程中所可能發生的相關問題（圖9），才比較能夠成功的開發

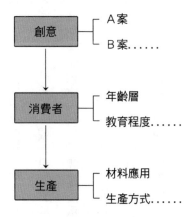

【圖8】日常生活中的直式與橫式組合

創意 ─ A案
　　　└ B案……

消費者 ─ 年齡層
　　　　└ 教育程度……

生產 ─ 材料應用
　　　└ 生產方式……

【圖9】設計過程的直式與橫式組合

一件好的產品。

設計不僅僅只是概念或是行為，而是必須由概念與行為衍生出某個具體事物，同時也要思考這個具體事物是否被消費者接受的問題。

為了讓上述的過程進行得有效率，一組執行設計進行的方法論架構是必須清楚的，而這種架構一般也常被稱之為「設計策略」或「設計企劃」、「設計管理」等，它是把理念、構想訴諸於文字與圖形的表現。其架構與程序大致有「問題提示」、「提出理念、構想與方案」、「分析與評估」、「執行」、「結論與檢討」等五個階段，當然也可以從這五個階段中再細分成許多的階段。若從操作面來看，則首先是「問題提示」，這個「問題」是指設計物的條件，其次依順序是針對問題「提出理念、構想與方案」，再從各種解決方案中，「分析與評估」各方案成功的可能性，然後選擇各種解決方案中最好的一個，接下來便是執行它直到完成（圖10）。當然在執行步驟中的每個階段還會有分析、評估、判斷等等行為的發生。就如同前面的圖7、圖8直式與橫式組合的圖式一般。當設計物完成之後，是否在使用上有什麼缺點？消費者滿不滿意？等等，也要做最後的檢討與改進，使設計物更為成熟與完美。

所有的「設計方法」，不論是建築、工業設計、視覺傳達設計等等，其實過程都是共通的，只是一些條件或是目的不同而已，如在第一章的導論中，我們介紹了

幾本有關設計方法的著作，這些書的重點都放在原則性的設計流程中，因為有了這些流程的規範，便可以進行管理、檢討，才能形成解決的方法。只要瞭解了「設計方法」之原則性的流程，大致便可勝任設計方法的運作。設計家最重要的是 sense，sense 高的人套用了「設計方法」的流程，都可以設計與生產出好的作品，sense 差的人即使會操作「設計方法」的流程，但是對於什麼是好的作品也無法判斷，好的設計作品也就生產不出來。因此，在設計教育中，sense 的培養教育是非常重要的。

問題提示

提出理念與構想方案

方案1　方案2　方案3

分析與評估

決定某一個方案

執行步驟

結果與檢討

【圖10】設計進行的方法論架構

設計案例說明

以下我以實際參與的兩件設計案例來說明。

大概一九九〇年左右，我曾和一位世界知名的設計師共同執行一件CIS（企業視覺識別系統）的設計案，這位設計師應外貿協會設計推廣中心的邀請，來台輔導並製作CIS，由於他來台的時間只有一星期左右，在這麼短的時間要完成一件CIS似乎不可能，於是貿協設計推廣中心也另外推動一個「國際設計交叉營」的計劃，選擇國內的學術機構與國外的設計師配合，我便是在這個計劃下和這位設計師合作了這件CIS的設計案。

在這位設計師尚未來台灣之前，我已事先和被輔導的公司接觸，除了瞭解公司的營業性質與產品之外，也與老闆交談過，收集了該公司現有的CIS相關印刷物，且向員工做了問卷調查，設計師來台灣之後，我便把已收集到的相關資訊與資料讓他知道，隨後又帶了三位學生做為他的助手，在公司的會議室進行設計。

設計師到達公司之後，我們一起去參觀工廠，同時也和老闆交談了一下，這位

【圖 11】商標設計的構想與草圖發展

設計師也問了我公司的中文名稱的意義，第一天可以說是了解公司的現況。第二天他開始設計，他把參觀工廠的印象及對公司中文名稱的瞭解，在一天中從以下四個方向，發展了四個商標設計的構想與草圖（圖 11）：

一、從公司名稱著手。

二、從產品的外形著手。

三、從產品生產過程中所看到的產品形象著手。

四、從產品材料的細部組織著手。

以上四項的後三項，是從參觀工廠中所收集到的資料。在第四項的表現上，他以影印機一次一次的放大，來觀察產品細部組織的圖形。上述四個構想方向，經過創意發展後完成了一些商標圖形，把這些商標圖形再從「造形」的角度（如：是否有相似性？造形的美感如何？……等等）加以評估之後，初步決定為第一案與第三案，隨後又再做較細部的修飾，原本他比較喜歡第三案，但我覺得第三案有似曾看過的感覺，而第一案有中文字上的象徵意義，可以傳達此公司的企業精神，於是經過討論之後便決定了第一案，並以此案來發展一系列的企業視覺識別系統。

請注意，我們從以上文字敘述的過程中，可以發現「語言的理解」及「圖像的

表現」是相互進行的，同時，「問題提示」、「提出理念、構想與方案」、「分析與評估」、「執行」、「結論與檢討」等等的操作也出現在這段敘述的過程中。

另一個案例是發生於我在日本工作的時候，時間大約是一九八三年，當時我參與公司一件塑膠產品的開發，這個產品為洋娃娃的眼睛。

有一天貿易部的經理（日本人稱「部長」）叫我到會議室，他要我看他的眼睛，他拿下眼鏡把眼睛睜的大大的給我看，然後問我可以把眼珠子的圖樣畫出來嗎？我說試試看，於是我便被關在會議室裡天天畫眼珠子。為什麼被關在會議室裡呢？因為這是新產品的開發，也是一件商業機密，每天都有同業到辦公室來洽商，不希望讓他們看到。

我發揮過去畫水彩的功力，畫了很多個不同的眼珠子給經理看，經理也給我一些意見，然後又拿下眼鏡把眼睛睜的大大的給我看，我又再畫一些圖樣給他看，這樣的過程一直重複了許多次。最後我們把圖樣拿到工廠給社長（老闆）看，經理與社長討論後決定了幾個，然後再交給我進行色彩的變化，當整個圖樣決定之後，我

們又再進行圖樣複製與生產製造的實驗。

這家公司是一個具有設計、製圖、模具製造、射出成型、銷售、外銷等等作業皆完備的公司，社長是製圖、模具、射出成型的專家，它設計了一個塑膠模型，把我設計的眼珠子鑲進去，不到一星期，我便看到了產品，相當的精緻。後來又經過一段時間的測試，諸如色彩會不會褪色？如何生產會比較快？塑膠的亮度夠不夠？產品的結構會不會容易被拆解而被模仿？……等等皆加以考量。當這個產品推出時，使公司獲得了很多的訂單。有一天一位做生意的親戚來日本，我帶他拜訪社長，社長展示了這個新產品，並說到：「為了開發這個產品，從構想到完成大約花了十年的時間」。這位親戚聽了之後帶著輕蔑的笑容說：「太長了吧」。兩人的對話反應了日本人與台灣人做事的態度。日本人比較嚴謹與慎重，台灣人則會變通，反應快，但也比較馬虎。

這個產品的製作過程，可以說綜合了美學、工學、市場學等等的考量。在此新產品生產的過程，我又被調到模具部，我經常看到社長和模具部、射出成型部的技

術員在討論這件產品，這之中想必也是一番方法論的思考與操作，不過在工廠的階段應該是屬於工學、技術、生產上的討論。

上述兩件設計案例的發展過程，均離不開「問題提示」、「提出理念、構想與方案」、「分析與評估」、「執行」、「結論與檢討」等五個階段，拆開了便是「問題、提出方案、分析、評估、執行、判斷、結論」等等的操作，此外，若把創意、生產等等整體的發展過程再加以簡化思考時，便是「語言的溝通→圖像的表現→語言的溝通→圖像的表現→語言的溝通→圖像的表現→語言的溝通→圖像的表現……」之重複操作的過程（圖12）。

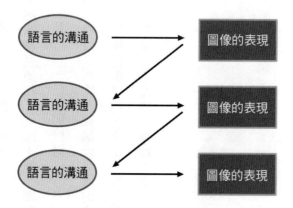

【圖 12】設計發展過程簡化的濃縮版

設計方法論的表相化

把以上的文字敘述、各個流程圖以及兩件案例的說明加以聚焦整合時,可以繪製成圖13的流程圖。此圖的設計物是一件茶品包裝,「茶品包裝」便是設計「問題」的提示。

接到這個「問題」的提示時,首先要完成一本企劃書,這本企劃書須具備設計的理念與方向,因此一方面擬定品牌形象計畫,同時確立顧客消費群,接著擬定設計計畫。順著圖表往下看,右邊是感覺的發展,因此是以圖像來表現,不論是何種感覺都可以轉換成視覺的表現。嗅覺、味覺也可以透過「共感覺」藉著視覺表現出來,比如綠茶使用綠色,紅茶使用紅色,酸的用綠色系,甜的用紅色系等等。左邊是心理的發展,心理的感受與訴求是要以語言描述的,因此以言語文辭來表現。如果以一張平面廣告來看,文辭的表現便是廣告詞,因此也需要有某種程度的文學素養,才能寫出優美的廣告詞,此外也才能針對企劃書的要求寫出具有「健康的」、「鄉土的」或是「親切的」等等的詞句。接下來有垂直的發展,也有橫式的思考項目,

在言語方面要注意「理解性」，也就是要讓人看的懂，此外也要有「可讀性」，使人看得下去。在圖像方面則要注意「誘目性」，也就是圖像要能吸引人，同時也要讓人看了就容易「記憶」。

由此圖表的內容中，我們可以知道消費者年齡、教育程度、造形元素、色彩意象、文化、流行、品味、時代性、包裝材質……等等都會被考量到。在視覺圖像的要求上要達到誘目性與記憶性，而在文辭的要求上則要達到理解性與可讀性，也就是讓人看得懂又想看下去，並且記憶下來。藉著如此的分析與呈現，我們不只可以對於產品的生產成本有更清楚的概念，同時也可以知道產品的社會價值在哪裡。此外，藉著這個直式流程與橫式項目的相互討論，我們會更清楚我們所要做的工作是什麼。假如我們把執行一件設計案或開發一件新產品的工作，結合於這張圖表的框架上進行設計的發展時，便不會漫無目標了。

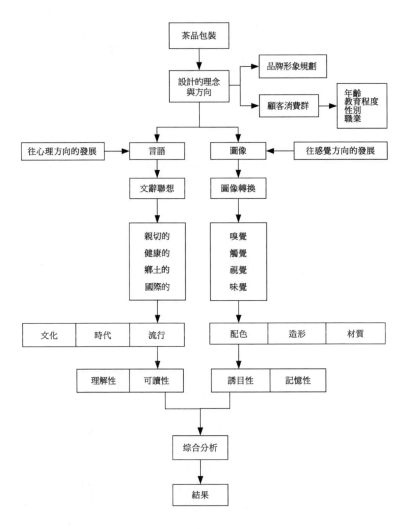

【圖 13】「設計方法論」表相化的模型圖

圖13所呈現的各個階段所表達的意義，說明了此圖是一種設計策略執行的模式，反過來，我們也可以依著這樣的模式與程序來進行設計的管理與效率評估的檢核，事實上，這樣的一個圖表，表面上可以稱之為設計方法的流程圖，而在精神上，它是道道地地的給予「設計方法論」表相化之一件模型圖。

系統工程與控管觀念

在藝術、設計相關領域，有些老師以論文或著作升等，有些老師則以創作來升等，同樣地在國內的碩士班，有的學校有創作組，學生們以設計創作來取得碩士學位。我曾擔任幾次碩士班創作組同學的口試委員，我常會給同學的意見是：為什麼要這麼做？在創作的過程中有那些可能性？如何評估？最後的定案是如何形成的？等等。也許有人會問，創作組的同學又不是寫論文，問那麼多的問題做什麼？

設計創作組的同學做的是「設計」，不是畫油畫或是做裝置藝術，設計是有目的的創作行為，也是有條件、有對象的創作活動，同時也要考慮是否能被雇主或消費者接受，因此在創作中不能認為只要自己喜歡，老師沒有意見就好了，還必須考慮到設計過程中的方法論是否合理，因為合理的方法論才能導致正確與完善的設計成果。既然是碩士班的學生，應該具備自我培養獨立思考與判斷的能力，這方面不論是用在設計創作或是寫論文上都是相通的。

此外，「設計」是要藉著生產過程來完成的，小到一張名片，大到一棟大樓皆

然。因此，從創意的開始到預估完成的狀況，必須要有對於生產流程的控管思維，

所謂的「控管」，簡單的說便是在生產流程中對於各個環節之有關控制、管理的思

考，可以說也是一種方法論的實際操作，其執行的過程還包含檢測、分析與判斷，

是來自於工學領域的「系統工程」（System engineering）的觀念。當我們在進行

一件設計計劃時，通常會使用水平思考的方式尋找創意，進入生產製造的階段時，

則必須以嚴謹的垂直思考方式來進行控管。

　　不論是「工業設計」或是「商業設計」，通常是要進行大量生產的。對於一件

有「特定條件」的設計計劃，不論是創意的階段或是生產製造的階段，都要用到垂

直思考的方式。因此，在創意的過程以及在創意討論的階段、生產線上的各種狀況

等等都需要有「控管」的觀念。

　　我們雖然常認為「創意」是一種黑箱（Black Box）的作業，事實上，每個人

的黑箱作業中，也都存在著屬於個人特有的思維方式。以設計家飛利浦・史塔克為

例，看多了他的作品之後，可以發現產生這些「創意」的方法是可以被看出來的，

同時也可以被模仿的。比如仿生造形的創意，我們可以藉著各種生物的形體開發出

許多的產品造形，這種創意的發展並不是絕對的，也非邏輯的，但可以被模仿，是

一種類比的方法。因此，「創意」雖然無限，但「創意」過程中的方法或路徑，由

於具有某種程度的原則性，因此是可以被理解，甚至被掌握。

生產的控管是一種科學的思維，科學是嚴謹的垂直思考，做研究寫論文也是嚴

謹的垂直思考，創意的發展雖然是開放性的，但也有一些思考的模式可以照表操

課，比如前面提到的商標設計發展的創意方向，從中、英文名字、產品外型……等

等發展的思考方向，便是一種科學的思維，圖14是中原大學碩士班學生黃新鈞，

在其碩士學位創作中，所展示的設計發展圖，中間圖內的文字是其創作的主題，由

中心放射狀的各種發展，是其創意思考的方向，這樣的圖示可以使似乎掌握不住的

創意明白的顯示出來，因此，雖然創意產生的控管與生產製造的控管兩者性質不

同，操作時也不同，但精神與用意是一致的。

由於建築必須控管各種分工的施工與聯繫，因此早期的建築系便設在工學院，

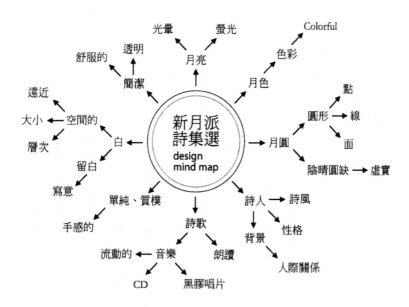

【圖 14】中原大學碩士生黃新鈞在其碩士學位
創作中所展示的設計發展圖

因此，把工學中的「系統工程」觀念與技術，導入於建築設計方法中也是情勢所然，像建築工程中用到的 PERT（Program Evaluation and Review Technique）、CPM（Critical Path Method）都是由工學領域導入的控管技術，此外，矩陣的應用以及各種流程圖的製作，都是為了使複雜的建築工程加以明確化之一種設計程序模型（Design process pattern），有了這些模型圖示，可以按圖操作施工程序與按圖討論施工程序，也可以用來檢驗施工的過程是否合理正確。

圖15、圖16兩圖是取自日本建築學會所編的「設計方法」一書中的圖例，在此書中所整理與建立的一些有關設計方法的理論與成果，很值得我們去瞭解與參考。圖15是操作設計程序的流程模型圖，在這裡透過垂直（設計程序：原型、實驗系列、生產系列）水平（時間）的方向，可以呈現設計程序中哪些要做的項目與時程的關係。圖16則利用放射狀、渦形等，表現設計程序中更複雜的各種相關問題，如市場調查、技術經濟調查、組織調查、管理調查、消費者調查等，而順著箭頭的指示，可以看到問題與問題之間發展的關係。

時　間(月)	1	1.6	2.5	4	6.3	10	16	25	40	63
年　月　日	'67.5.1	5.15	6.15	8.1	10.1	'68.2	8	'69.5	'70.8	'72.5

原型
綱　　要	基本調查
資料收集	分　析　模矩草案
分　　析	模矩設計　模矩提案
綜　　合	原型設計　原型D
發　　展	原型構造　原型
解　　答	

1組

實驗系列
綱　　要	實驗系列基本調查
資料收集	實驗系列資料
分　　析	實驗系列分析
綜　　合	實驗系列設計
發　　展	實驗系列構造
解　　答	

2組

生產系列
綱　　要	生產調查
資料收集	生產資料
分　　析	生產分析
綜　　合	生產設計
發　　展	生產構造
解　　答	

3組

【圖15】垂直水平的的矩陣圖表現兩個變項之間的關係

（取自吳錦堂譯、日本建築學會編的「建築方法」）

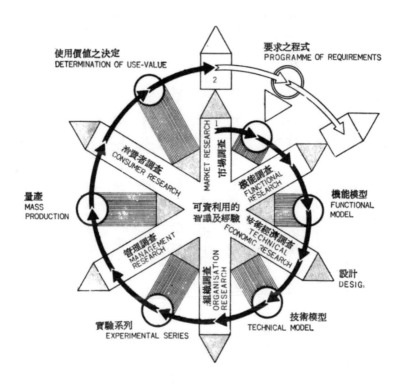

【圖16】這個模型圖呈現更複雜變項之間的關係與問題

（取自吳錦堂譯、日本建築學會編的「建築方法」）

「設計方法」的經典著作

如前所述，在設計學尚未被認為是一門獨立學科之前，它是被當作手工藝或是美術的範疇之一。因此，有關設計學學術型態的呈現，常常是「主觀與經驗的論述」。

隨著時代的進展，設計問題的日益複雜，歐、美、日等各先進國家，逐漸發展有關解決設計問題的「設計方法」的討論以及著作的出版。英國於一九六二年、一九六五年、一九六七年曾召開三次設計方法的研討會，日本在國際潮流趨勢之下，也於一九六三年在日本建築學會成立設計方法小組委員會，此會並於一九六四年提案以「如何掌握設計方法」為討論的主題。以上的內容出自日本建築學會出版的「設計方法」與 John Chris Jones 所著「設計方法」等兩書的序。由此可知，約四十年前，一些先進國家已在進行有關「設計方法」的思考。

由日本建築學會統籌編著完成的「設計方法，Systematic Design Methods」一書，於一九七二年在台灣翻譯出版。該書以建築程序的體系化為主體，大部分以建築領域相關的工程來舉例，它的目的是運用科學方法，在設計過程建立設計程序

模型，以釐清與處理建築與人、工業化、建築工業化之關係，以及它們之間變化的關連性。除了建築界，也應用於汽車與電子工程的工業先進範疇，可讓設計方法除了建築範疇外，更廣義的推展到其他產業製造程序上。

在做法上，是把上述對於建築與人、工業化、建築工業化之間的關係或是影響的因素與條件條列出來，放在整體設計流程的評估項目中，建立一個設計程序模型圖。當在設計計劃中有了概念後，一方面運用平面、立面、斷面等圖面表現設計構想，二方面則思考設計程序模型圖的構造，並藉著這些模型圖，思考各種因素的相互關係，同時加以評估設計問題，使得複雜的設計問題變得清楚，而能按部就班的解決。前面引用了這本書中的兩張圖例（圖15、16），可以說明本書的特點。

由美國學者 John Chris Jones 所著「設計方法 Design Method」，原著於一九七〇年在紐約出版，距今有四十年了。該書也是因為當時有鑑於傳統設計方法的不足，而提出有關解決各項系統性設計問題的見解。該書的重點，著眼於在有關設計與企劃的工作過程中，常常需要面對日益複雜的設計問題，為了達到目標，便必須

妥善的使用方法來控制工作的過程，經過設計方法的控制，便可以順利解決設計上的問題。該書中所提出的解決方法有：各種不同的決策系統搜尋法、降低成本的價值分析法、系統組件與環境的內外在協調、系統工程法與機械環境系統關係、人機系統設計等等。此外，作者提到從早期工匠的手工藝品中，可以看到傳達系統訊息的奧妙功效。在下一章中，我們將提到工匠們以及許多民間師傅的現場工作經驗，多年來累積了許多合理的製作方法，這便是呈現出「系統訊息功效」的例子。

以上兩本書所提示的觀念與方法，都是在四十年前的背景下建立的。這個背景包含了技術與環境，今天的環境變得比四十年前更為複雜，但技術變得更為進步。過去的觀念與方法，在今天藉著電腦的輔助運算之下，開發了許多的統計軟體，使得設計方法的操作與評估，變得更為快速與精密，也變得更為準確。

我小時候住的鄉下房子是由土牆建造，裡面還住了小老鼠，晚上讀書的時候，小老鼠常從牆裡跑出來，這些老房子沒有鋼筋，牆若往上疊就有可能會倒下來，因此房子不能蓋高，為了使兩面的土牆增加支撐力，在牆高二分之一到三分之二的地

方，便搭了幾條木頭互相支撐，即使把土牆變成磚牆了，也不改這種施工法，這種施工法其實沒有什麼大學問，但是很科學，也是傳統老師傅代代相傳的基本技術，也不需要什麼嚴密的設計方法或系統工程的計算。但是如果要蓋二層樓以上，甚至高樓大廈時，這種傳統施工法便不管用了。尤其是像一○一大樓的超高層建築物，還要考慮到防震、防風等等的自然力時，就必須更嚴密的計算與更科學的設計了。就像疊羅漢一般，下面的那個人如何承載上面一個一個疊上去的重量呢？由這麼簡單的道理發展，那麼蓋一棟高樓大廈要如何評估各種自然力與承載力？又要如何控管各種施工環節的鏈結？那就必須仰賴科學方法的應用。有關結構、力學的計算是一門專業的學問，已經超越了本書的範圍，但是如果我們以「方法論」的主題來思考時，所謂的「系統工程」、「控管觀念」，基本上便是一種方法論在應用科學上的實踐。

第七章

設計現場

□ 實務經驗
□ 各種加工方法都有它的道理
□ 務實嚴謹的工作態度
□ 科學觀念

實務經驗

談到「設計」就想到「創意」，而「創意」與「創作」幾乎是相等的概念。設計中的「創作」，不同於一般的純藝術創作，可以說又與「實務」具有相當密切的關係。因此，設計如果用創作來思考時，「實務」是不能缺少的，而「實務」的累積又形成「經驗」，因此我們常說的「實務經驗」是有道理的。雖然說「研究有研究的方法」、「創作有創作的方法」，但在設計的領域，不論是研究或是創作，「實務經驗」是很重要的基礎，有了設計實務經驗，可以預知創作後的可能成果，也可以幫助我們判斷研究的價值。因此，在設計教育中很重視師徒制教學，也重視校外學習或是實施 Workshop，這些都是使「實務經驗」落實於學習的教育方式。

我曾在日本的電視節目上，看到介紹民間藝匠們做「墨」、做「刀」……等等的報導，看了這些製造的過程，才了解到這些工藝生產的背後，竟然有那麼多藝匠們平日累積的經驗。為了讓作品達到完美精緻，每一個小細節都應注意到，而這些小細節已深深的烙印在匠師們的腦海中，不假思索的便流露於手的動作上，這便是

匠師們的工作經驗，除非獲得匠師們的傳授，否則一般人也要花上一輩子的時間，才有可能累積這些經驗。

在台灣要吃到很道地的日本料理很不容易，即使台北市的高檔日本料理店，也只是台灣式的日本料理。有一次日本教授來訪，他吃了好幾天的中華料理，很想吃日本料理，我剛好看到他住的飯店旁有一家日本料理店，就帶他進去了，沒想到味道一流，連日本教授都稱讚，之後我又帶不同的日本教授去，也是得到相同的肯定，於是我就問服務生，廚師是否為日本人，服務生說不是，但是有一位日本顧問，每個月都會來台灣，試吃台灣廚師做的食物，只要他不滿意，就會叫台灣的廚師重新再做一次給他看，這位日本廚師看了台灣廚師的製作過程，便知道台灣廚師在技術上欠缺了什麼？如烹煮的時間、烹調順序……等等，這些小細節只要日本顧問一看便知道了，同時馬上糾正台灣廚師。因此，不論是做什麼樣的工作，在生產過程中的每個環節，是否有確實的掌握與控管，也是實務操作中不可缺少的關鍵，在生產過程的控管，在管理學與工學中也建立了一些學理基礎，但小細節的地方仍要「經

驗」來填補。「實務經驗」在有技術性的工作上，是很重要同時也是必備的條件，沒有豐富的「實務經驗」，很難把工作做得完美。

有一位學生畢業後參加設計師海外培訓計劃，由於他表現得非常優秀，因此獲得到美國某設計公司培訓的機會，美國的設計公司對這位學生的評價是「作品創意不錯，但市場性較差」。目前許多的學生在國內外設計競賽中常常獲獎，通常是在創意上表現得不錯，但是能不能生產，或是能否受到市場接受，就欠缺考量，主要是因為在「實務」的歷練上還不夠，思維也就比較不成熟。

相傳齊桓公有次在屋內看書，屋外一位做車輪的工匠正在工作，工匠抬起頭來問桓工所看何書，桓公答說是古代聖人的經典，工匠回話說，既然是古人的書，不過是古人的槽粕罷了，桓公聽了很生氣，要工匠說出個道理，否則將他處死。

這位工匠說：「我做車輪時，若下刀太快，雖省力氣，但車輪不圓。若下刀太慢，雖費力氣，但車輪比較圓，最好的方法是不快也不慢，但是這個體會與技術沒辦法傳給我兒子，……」。這個故事告訴我們，古人也好，師父也好，所傳的是道

理與方法，真正的體會還是要靠自己的實際經驗與心得。

我到學校任教以前，在台灣、日本做過了許多的事，曾操作過 Press 的機器、製造模具的各種機器（車床、工作母機）、高周波機器、CNC 機器、射出成型機器、自動化機器……等等，接觸過貿易實務，做過報關、寫貿易書信、處理信用狀等等的事務，也做過業務員，到中盤商送貨、收貨款。現在想想更不可思議的是，我也做過化學的工作，買過有機化學的書，抱著能看懂多少就多少的心理，接觸了一些化學的知識。而為了勝任上述的工作，我也買過國際貿易實務、國貿英文書信、多國籍企業、經營學以及自動化機械等等相關的書籍來看。

有關設計相關的實務工作，則從大學時代到任教職初期，先後在印刷廠、廣告公司工作過，也曾和同學組織了一個絹印的工作室，自己也曾經以個人工作室，承接平面設計的工作維持了一段時間，此外，我也曾接過室內設計的案子，自己的家買地自建，接觸了建築設計以至完工的過程。以上的工作經歷，讓我深深體會到在實務設計中「經驗」的重要。

實務工作上的經驗，是在工作現場中發現與建立的，不同於一般的學理與書上的知識，甚至是學校老師不教，而教科書上也不會寫的（由於太瑣碎），但卻是我們從事設計方法論的思考時，不能忽略的部分，我由於親身體驗其重要性，於是也把它注入於我的教學、研究以及行政工作上，「實務經驗」加上前述的「控管觀念」才能把設計的工作做完善。

各種加工方法都有它的道理

我在出國讀書前（約一九八〇年前後），曾在一家不大的公司擔任業務經理的職務，管理公司大大小小的事情以及工廠裡的各種機器。我是學設計的，根本就不懂這些機器，也不懂驅動這些機器的動力：「電」。機器出狀況了就打電話找維修人員來修理，我則在旁邊觀看，慢慢的也懂得一些基本的修理技術，因此，如果機器的狀況是舊狀況，我便可以循上次的模式來修理，使其恢復運轉，碰到新的狀況，而維修人員還沒來到之前，我會從出狀況的地方開始，順著線路一直找到電源的地方，找出問題的所在，也讓我有過幾次成功的經驗。有一天我突然想到，那兩台高周波的機器天天運轉，出狀況了有人修理，而提供其動力之一的空氣壓縮機，也是天天運轉，難道不需要管它嗎？有一天一位懂機器的業務上的朋友來工廠，我便問了他這個問題，他告訴我不能不管它，隔一段時間必須要把機器內的水突然強力的噴出，噴得趕快請他教我如何放水，他示範的把開關搬開，機器內的水突然強力的噴出，噴得他的褲腳以下都濕透了，同時還有一些黃色的沈積物，我問他如果一直不放水會怎

樣？他說也許機器會爆掉，他也沒碰過這樣的狀況，我想台灣的工廠常常發生意外，對於機器管理的無知也是原因之一。

有一次公司接到一個很大的筆記本訂單，可是公司不曾做過筆記本，雖然公司也可以找筆記本工廠來代工，可是公司為了賺更多的錢，決定自己來研究，或許因此還可以開發另一種業務項目。這個筆記本是精裝的，內容物牽涉到印刷、裝訂等等的工作，經評估之後，我們決定需要投資大機器以及有專門技術的部份，便請代工廠商製作，但是精裝本封面以及與內頁的黏合是由人工製作，機器不大也不貴，便決定由公司自己來做。

精裝本的封面是一塊南亞公司生產的塑膠皮，並在中間挖空，縫上一塊長方形的絹印圖案粗布，這塊封面皮的製作也找到了代工的家庭工廠，而整個精裝本封面的製作，經過一段時間的研究與試做，終於解決了。接下來是一天可以生產多少件的問題。生產量需要人力、加工速度的配合，比如動作快的工人可以提高生產量，機器的數量也可提高生產量。但是還有一個問題沒有解決，那就是每一本筆記本內

頁的三個斷面，都要燙金（就像聖經本一樣），為此，公司也去買了燙金機器，也找到了賣金箔的公司，但是當我們在試做時，總是沒辦法燙得很漂亮，因為筆記本的斷面不是完整的平面，機器的燙金面「壓」下去時，紙本也會彎折，同時有些紙縮進去的又燙不到金箔，這個實驗折騰了很久，也耗費了一些金箔，為了計算生產量，公司也買了兩台燙金機器，可以說不分日夜的在試驗與計算生產量。

在交貨日愈來愈近時，我們也終於弄懂了，原來這種筆記本斷面的燙金不是用「壓」的，而是用「滾」的，就像滾輪一般，如此的操作才會使紙斷面上的金箔燙平。但是在交貨日逼近的壓力下，我們只好放棄繼續試驗，而把燙金的工作交給專業的工廠代工，而在這段試驗的過程中，我們原本以為解決的精裝本封面，在粗布的地方竟然發現了發霉的現象，原來剛開始試作時，使用漿糊黏貼的方法是行不通的，於是經過行家的建議改用樹脂。這個訂單最後是完成交貨了，只是客戶對於產品的品質是如何的評價，就不得而知了。這個工作上的實務經驗，讓我學到了各種加工方法都有它的道理。

為什麼「壓」的不行，「滾」的就可以呢？那是物理學的原理，違反了物理學的原理，有時候想盡辦法也是做不好的。

我做室內設計的工作是從我的第一個家做起的。我買第一棟房子時剛好認識了一位木工朋友，於是我設計他施工，花很少錢便把看起來不怎麼樣的房子，改造成很方便，空間也似乎加大的感覺。從木工朋友那裡得知，他小時候跟著師傅學習木工，從師傅那裡學到了一些規矩與工法，比如桌子與椅子的高度、抽屜的結構、貼木皮的方法等等，只要我告訴他設計的概念，他便會有細部的尺寸與工法配合製作出來，我們合作的很愉快。

後來他接到一個室內裝潢的工作，他不會設計，便找我合作，在案子中我碰到一個棘手的問題，也獲得了一個經驗。業主要求不論牆或天花板都要貼壁紙，我設計了一個有曲線的主體天花板，等到要貼壁紙時才發現，曲線的部分，壁紙無法彎折，必須由兩個面接合，因此施工起來便有瑕疵，這個案子讓我學到，貼壁紙時，天花板不能設計成曲面的，如果是曲面的天花板，其表面的修飾則必須使用塗裝（披

土、塗漆）的方式。

一種設計的構想必須配合接下來的施工方法，如果配合得妥當的話，施工的效果才會完善。曲面天花板的例子還算小，如果換成是蓋房子時，只要一點小差錯，便有可能需要大費周章的彌補。這個事件再一次告訴了我，「實務經驗」對於設計工作的重要。

我自己蓋房子時，是整個工程包給一家營造商來建造的，在此之前，我們和建築師討論過很多次，才完成了設計圖，但是在施工過程中還是碰到許多的問題，還好由於建築師的協助，終於把房子蓋好了。但是由於從頭至尾我們都參與其中，因此，我們也知道這棟房子，還是有一些小細節並沒有做的很好，我常在想，那些沒有業主參與施工過程的房子，裡面的問題不知會有多少呢？

營造商承接了一件工程之後，還要把這些工程分成許多的小工程發包出去，例如挖土的、載土的、綁鋼筋的、載沙的、灌漿的、釘模板的、砌磚的、貼磁磚的⋯⋯等等，算一算至少也有廿餘個小包商，更離譜的是，釘門框的也是一個專業，貼磁

磚與填磁磚間縫的又不同組人，貼大磁磚與小磁磚也不同的人，這麼多的小工程，主要是為了加快速度，減低成本，可能是建築業鼎盛時發展出來的分工生態。但是要如何把這些分工控管得很好，倒是一門學問，糟糕的是每個小包商為了想節省成本多賺些錢，不只是速度快，同時也不太考量後來的工程如何配合，常常施工順序錯了，又敲掉再做一次，尤其是水電工與水泥工的配合便常發生狀況，比如水電管還沒有接好，水泥漿已經預訂好了不得不灌，等到要接電線時，才發現找不到管子等等，等房子蓋好之後，又發現到水管裡都塞滿了泥沙，只好再請人來通水管，因此水電工與水泥工常吵架。由於蓋房子那麼的瑣碎，因此，在各種專業設計中，建築設計在設計方法以及施工控管的相關技術開發上，也有很多的研究。前面我們談到建築的程序模型圖，便是因應複雜的建築問題所建立的建築設計方法。但是學理歸學理，要真正的落實學理使得施工的品質良好，還是需要人力的監工，而監工人員的「現場經驗」可以使錯誤防範於未然。

房子蓋好了，我們也搬進去住了，供水的系統在幾次大停水之後，也曝露了一

些問題，後來我請一位有經驗的水電師父花了一點時間研究，並做了一些修改，全盤解決了問題，這位師父技術好，也有頭腦，我看他接電線的工法一點都不馬虎，我就問他，這些工法是你創造的呢？還是以前老師教的？他說大部分都是以前的老師教的。他又說，當他在做維修工作時，只要看到接電線的方法，便可知道是不是自己以前做過的工程，這句話聽起來很簡單，但卻有學問，只要施工能照規矩來，不只比較不會出問題，就是出了問題，也可以循著規矩找出原因。

房子住了兩年之後，又發現到天花板與水泥樓板接合的披土出現了龜裂。那是因為披土在木板與水泥面上，因接受熱漲冷縮的條件不同而造成的現象，後來油漆師父把龜裂的部份刮掉，並以接近油漆色的「西利康」填補。不過我認為這不是好的方法，應該在「設計」上給予解決，比如壓木條邊框或者設計立體天花板等等。

設計的現場工作處處都有問題，而這些問題通常教科書上是寫不出來的，因此很需要有實務經驗的老師來指導。

務實嚴謹的工作態度

第二次世界大戰結束後，台灣由中華民國政府接管，隨後成為中華民國的所在地，由於中日八年戰爭的敵對關係，使得台灣與日本長期以來存在著微妙的關係，有時候親近，有時候又疏離。不過，多年來媒體與輿論還是報導日本負面的消息較多。像我這種年紀的人，從小也接受了許多日本負面的資訊，到了日本留學之後，才感受到許多日本正面的地方，不只是硬體方面的建設進步，他們做事的態度與方法，非常的認真與嚴謹，值得我們學習。

日本在明治維新的時候，派了一批人到歐洲去學習西方的槍砲，原本日本人以為西方人只會槍砲而沒有文化，但是當日本人到了德國、到了英國之後，發現到西方有蘇格拉底，有柏拉圖、亞里斯多德，他們認識到西方的文明，不是他們想像中的野蠻，於是便大量吸收西方人的智慧而進行維新。今天的日本在設計的發展上，能夠與歐美國家相媲美，便是在他們的生活中，帶進了西方人科學的思維與態度，於是得以更早的工業化與現代化。

我在日本工作的公司，是一家生產玩具零件的公司。當我從東京的業務部轉到琦玉縣的工廠上班的第一天，社長帶我到他的辦公室，指著桌面告訴我說：「每天工作結束時，一定把工具歸回原位，桌上乾乾淨淨，第二天上班時也不會找不到工具，這是我們日本人工作的方式」。後來我被派到模具部門，我看模具部門的同仁，也都有相同的工作方式與態度，如工具架的底板都畫了工具的圖形，工具用完對著工具的圖形放上去，要再用時馬上就可拿到。六個月後，我又被派到塑膠射出成型部門，我一方面操作機器，同時也做產品品管的工作，有一次一位主管，把一排產品取出檢查之後，丟到不良品的地方，我很訝異的問他：「這些都是我檢查過的好產品，為什麼要丟掉？」這位主管再把那一排塑膠製品品拿回來，並對著光線斜斜的示意我看，並說到：「斜斜的看就可以看到瑕疵，我們公司不生產有瑕疵的產品」。

我在工廠工作期間，發生了兩次水災，其中一次相當的大，積水達到腰部以上。當天是假日，我剛好也到工廠，我看到工廠長頭上戴著礦工用的頭燈，全副武裝的帶領著住在附近的同仁，非常沈著的搶救機器。後來我知道了工廠平時就有災害處

理的急難編組，工廠長便是總指揮。水災後，大家各就各位的修復機器，可看出同仁對機器都很專業，一星期後社長室打電話到各部門，請水災當天有到工場搶救機器的同仁到社長室，社長與工廠長當面向這些同仁致謝，並發給每人一個紅包。這個經驗讓，我體驗了日本人危機處理的態度與能力。

二〇〇八年上半年，我到筑波大學休假研修時，剛好學校在整修校舍，我看到這些工作人員，每天上工前都集合在一起，大家穿著工作制服，前面有一個人在致詞，致詞完後大家分開工作。我住的研修人員宿舍附近也在蓋大樓，每天上工前也是相同的情形，我發現到工地相當的乾淨。此外，在施工處路口，有一位穿工作服、戴安全帽的工人，站在那裏指揮車輛、行人的通行，當載泥土的車子出來時，就用水龍頭噴水沖洗車子的輪胎，使其免於污染路面，他們對環境、自然的維護，已經進入到應該可以稱之為「工作倫理」的一種規範。

有一天我在電視上看到一個很有深度的節目，這個節目是介紹東京都的地下鐵與地下皇宮（儲水槽）。到過東京的人都知道東京的地下鐵相當的方便，以前我常

感到奇怪，為什麼東京的地下鐵一條一條的建，地下不打結，而且每個車站的位置也很接近，難到日本人的都市計畫在幾十年前就做得這麼完善嗎？後來我想通了，只有一直往下挖就不會打結，而且每個車站的位置也可以規劃得很接近，車站的位置，就好像是一棟大樓的上下層一般，坐電梯便可以連結相通。果然沒錯，越新的地下鐵，其位置也越深，最新的「大江戶線」深度達到地下四十七公尺，但是這條線不是整條都是地下四十七公尺，有些線段是夾在上下兩地下鐵中間，因此這條線是上上下下的，有時爬坡，有時下坡。據負責地下工程設計的主管所述（東京都副市長），東京都上下兩條最接近的地下鐵是間隔十公分，此話一出，主持人與現場來賓均大吃一驚。他們怎麼做到的？暫且不談技術，我想除了做事態度認真與方法嚴謹之外，別無他法。

那麼，地下皇宮又是怎麼一回事呢？原來是為了防止東京都某些地區下豪雨時，容易積水的一項儲水槽工程，由於工程中有許多的大柱子，相當的壯觀，到地下一看，就像是宮殿一般，因此而被稱之為「地下皇宮」。根據調查，這些地下皇

宮完成之後，當東京都下豪雨時，雨水流入其中，使得容易積水的地區狀況明顯的改善。參與上述兩項計畫的專家都是大學的教授，可見他們的教授不只是學有專精，同時也很實務，台灣的教授比較會紙上談兵。

以上從個人的實務工作經驗談到地下工程的建設，主要強調「實務經驗」與「工作態度」的重要。前者是經驗問題，後者是態度的問題，有敬業的態度便會主動去尋求嚴謹的方法。希望做設計研究的人，不要忽視「實務與經驗」的重要，而做設計創作的人，也不要忽視「態度與方法」的重要，有了認真的態度與嚴謹的方法，才能執行大的設計案。

科學觀念

從「設計方法」來看，前述有關「系統工程」的觀念與其應用是很科學的。所謂的「科學」便是指「邏輯的」、「有程序的」、「可以檢測的」與「可以評量的」。

不論是政府施政或是民間企業，都需要有這樣的觀念。尤其是我們做了一些事，如何去評量它的價值與效率？評量指標如何建立？如何評量？是系統工程概念中很重要的收尾工作。只要建立了一套程序模式（Process pattern），如設計、分析、生產、評估、回饋等等的階段，我們便可以依程序操作而形成一個循環的體系，我們可以在此體系中討論與檢查，並做改進。但是，我們台灣人做起事情來往往不照程序來，有時也不按牌理出牌，於是造成了很多的意外事件，喪失了許多的人命，我常常在想問題出在哪裡？我們可能會歸因於社會的風氣、教育的失敗，但仔細想想，根本的癥結是中國文化中缺少科學的精神。

有一位英國學者李約瑟（Joseph Needham, 1900–1995）寫中國科學史，可惜尚未完成便去世了。

在西方科學史、中國科學史的相關書籍中，常會對東、西方的科學發展做比較，像西方十七世紀牛頓的時代，他一方面研究物理的東西，同時也進行煉金術的研究，當時物理、化學沒有很清楚的分際，統稱做「自然哲學」，在內容中也包含了神學、哲學的觀點。在中國的秦朝時期，當時的中國人為了尋求長生不老，也有與煉金術相似的研究，稱為「煉丹術」。秦朝的年代大約相當於西元前二百多年，遠早於十七世紀。此外中國還有四大發明：印刷術、火藥、造紙術、指南車，這些都是科學的成就。可是為什麼近代科學的發展不發生在中國，而是在西方，這個議題便值得我們去思考東、西方文化的差異。李約瑟認為，近代科學與工業革命沒有發生在中國，主要是因為中國的封建官僚制度。華人科學家楊振寧則認為，近代科學的發展不發生在中國，是因為在中國的傳統文化思維中，只有「歸納法」，沒有「演繹法」。（見拙作「方法論」p. 196）

基本上，西方的哲學是批判的，比如說柏拉圖可以批判他的老師，亞里斯多德可以批判他的老師，這是西方治學的風格，這種風格到了十七世紀，配合了其他的

條件，促使了近代科學的誕生。但是，中國哲學的特徵是詮釋大於批判，中國先秦

時代有許多的思想，如儒家、陰陽家、法家、墨家……等等，但是完整的留下來的

不多，漢朝以後由於崇儒，使得社會上普遍認為儒家思想是最好的，儒家的思想幾

乎統治了整個中國的思想，儒家的思想具有使社會秩序穩定的力量，儒家告訴我

們，一切行儀要合乎禮，君要臣死，臣不得不死，在家講孝道，甚至連婚姻大事也

是由父母決定，這種文化的基礎，形成了後世人們在治學風格上，以詮釋前人思想

為主要的方法，而較少有批判的方法。韓愈的「排佛論」對當時的崇佛風氣嚴厲的

批判，但也是揚儒排佛。司馬光寫「資治通鑑」時不寫春秋，也是為了尊孔，因為

孔子著春秋，他自認為自己能力不如孔子。由於這樣的一個思想系統的影響，不利

凡事講求實證精神的科學發展，使得近代的科學發展不是在中國，而是在西方，所

以近代以來，在科學的發展上，中國幾乎沒有甚麼大成就，更由於清末維新的失敗，

造成了中國近代以來現代化的遲緩。

中國的哲學思想，自魏晉南北朝以來，由於佛教的影響而有「玄學」的形成，

「玄學」被認為是相當於西方「哲學」的字眼，佛學中有許多哲學式思辯的方法與見解，由於宗教的神秘性，使我們忽略了佛學中極為細膩的辯證思維。中國的人文思想中，有各家的觀點，但是不可否認的，自漢朝以來還是以儒家思想為大宗，董仲舒罷百家獨尊儒術，各朝帝王藉著儒術統治人民，在中央集權的體制下，確實阻礙了人民思考的方向。

中國在漢以前的思想其實是很開放多元的。在中國哲學史中，把秦以前的時代稱做先秦時期，先秦時期有一些記載值得我們注意，我用白話來轉述如下：

莊子有一次和惠施過橋，莊子看到水中的魚游來游去甚為逍遙快活，於是便有感而發的說到：「這些魚真是快活」。惠施聽了則說：「你不是魚怎麼知道它快活」。惠施說：「我不是你，固然不知道你快活了。但你不是魚，你也肯定不會知道魚快活」。

莊子又反駁說：「你不是我，怎麼知道我不知道魚快活」。惠施說：「我不是你，固

公孫龍子有「白馬、堅石」之說，「白馬」說中提到：白馬不是馬，因為馬是指形狀，而白是指顏色，所謂的「白馬」是在說顏色，而不是說形狀，因此，「白

馬」不是「馬」的說法可以成立。「堅石」說中提到：堅、白、石三者不可以成立，為什麼？因為眼睛看到石，只看到白，不知道其堅，則可稱之為白石。手摸到石，知道它是硬的，不知道其白，則稱之為堅石，因此，堅石或白石皆可成立，但堅、白不能合而為一。以上的討論看起來好像在耍嘴皮，其實就是「形上學」的雛形。

在春秋戰國時代，與儒家相提並論的大家是墨家，墨家的主張是「兼愛」、「非攻」，「兼愛說」是要我們愛別人的父母，就像愛自己的父母一般，從實質的人際關係的操作來看，確實不合情理，因此常被批評，但是從「倫理學」來考量的話，卻是社會和諧的基礎，如今基督教的「大愛」，佛教的「慈悲」不就是相同的精神嗎？因此，談到墨家的思想時，大家都常引「兼愛」來代表墨家的思想，但是「非攻」也另有深層的意義，卻為大家所忽略。

墨家是一群正義之士的組成，他們有思想、有理想，也重實踐，好打抱不平，看到有大國欺侮小國的情形，便集體去幫忙小國，好像俠士一般。在記載中，墨家的首領墨翟，曾和公輸般討論過有關器具製造精巧的定義，有一次公輸般設計了一

種雲梯，可以幫楚國攻打宋國，墨翟知道了，便前往拜會公輸般，勸他不要攻打宋國，同時當著楚王的面前，和公輸般做攻城的演練，墨翟設計了一種可以對抗雲梯的器械，打敗了公輸般，而替宋國解了危機。這個故事中有關攻城器械的對博，便隱含了「科學」的思維。

遺憾的是，上述的一些思想，由於董仲舒的罷百家獨尊儒術而沒有延續下來。

不過，漢高祖以來，儒家會受到重視也是具有歷史的必然性與偶然性的因素，我們不能去怪歷史。

漢高祖劉邦是一個魯莽的人，跟著他打天下的也有很多魯莽的人，當他得到了天下之後，每逢朝中議事都鬧鬧哄哄的，沒大沒小，因此也就很沒有效率，經大臣的建議，乃尋求儒者制定朝廷議事的規矩，同時也規範了皇帝、臣子的禮儀。當皇帝上朝，滿朝文武百官跪地高呼萬歲萬萬歲時，劉邦才感受到真正當皇帝的尊榮。

因此，後來儒家乃受到各代皇朝的重視，因為儒家樹立了上下應對倫理的規範，是人際關係、社會秩序穩定的基礎。

儒者的行儀以社稷為著想，終生的目標是把所學用在社會報效國家，從來就沒有取而代之的念頭，到了滿清末年，孫中山先生推翻滿清，也沒有自己當皇帝的念頭，表現出儒者的風範。因此，在中國歷史上，朝代興衰更迭，儒者一直是扮演著中流砥柱的角色，諸如諸葛亮、文天祥……等人。

中國五千年的歷史建立了很多科學的成就，如「天工開物」一書中記錄了許多中國傳統器具製作的創意、結構與功能，此外如前面提到木工師傅所學之工法與尺寸，也都是歷代中國古人累積下來之相當於西方 module 與現代人體工學的智慧。

但是由於中國人太講究修身與倫理，於是降低了對「科學」的重視與價值，古人之言「形而上者為之道，形而下者為之器」，科學是製造器具的根本，因此被看作是「形而下」之物。

以上大概是近代科學在中國發展不彰的原因。歷史的發展造就了文化的質感。世界上許多的地區皆由於地理環境的不同，而有不同的歷史細節，也形成了不同的文化質感，這些不同的文化質感，可以看做是全人類的資產，我們可以體會、欣賞

或是以學術的態度討論他們的差異，但不應該有輕蔑的態度。

今天由於各領域的知識愈來愈豐富，專業也愈來愈細分化，為了整合知識與各種專業，必須要利用科學的方法，而具有實踐科學特質的「方法論」觀念，也必須灌注於我們的教育之中，讓它深植於我們國人的思維，如此則在工作上才會有效率，意外事件才會減少，而國家也會進步。

第八章

研究的一般觀念

量化與質化

通常呈現研究成果的方式有三種，一種是使用文字敘述，一種是使用數據表現，另一種是使用圖表。圖表一般會伴隨著數據，不過大部分的圖表，不需要數據也可以呈現數據的概念。因此，以研究結果來看研究，若使用數據與圖表呈現的研究，通常會具有量化研究的印象，而用文字陳述結果的研究比較會是質化的研究。研究成果的呈現可以反應研究的方法。

在研究上只要一提到「量化」，便想到統計，而提到「質化」，便想到深入訪談。

統計學是數學中處理機率的一種學問，既然是機率，便會有誤差，於是乃藉著數學的公式，演算出機率有多少？誤差有多少？並以討論兩者之間的關係，來說明事情的可能性，由於呈現機率、誤差關係的是數字，數字給人的感覺，往往是可以衡量與比較的，例如 $1+1=2$，$2>1$ 等等，因此，使用統計的研究，便被稱之為「量化」的研究。但是許多使用統計的量化研究，好像在套公式一般，雖然研究的對象不同，但統計的方法與評量的量表皆一樣，因而受到一些研究者的批評。而「質化」

研究之所以會被認為是「深度訪談」，個人認為應該與教育領域常使用此研究方法有關。

　　「教育」是一個很難的研究，比如這幾年來，「九年一貫教育」、「結構式教育」、「多元入學方案」等等，幾乎受到社會輿論一致的批判，為什麼這麼多的專家，花了許多時間所制定的方案，結果卻發現問題重重，這就是說明了「教育」研究的困難度。有一位學生告訴我他想做數位學習的效果研究，我問他要如何判斷你所謂的數位學習方法，是A案優於B案呢？這個問題表面上似乎問得很淺、很簡單，但是裡面大有學問。教育的問題不太容易同一批人，同時去實施兩種不同的教育方法，然後再來比較，也不太容易用不同批的人，實施兩種不同的教育方法，再來比較。前者是兩種方法前後使用於同一批人，有可能會互相影響，很難弄清楚哪種方法有效。後者雖然是使用同一個方法，但卻是實施於不同批的人，不同批的人當然個人的條件也不相同，又要如何比較？換句話說，教育要解決的問題常常是動態的，而研究的對象是現在進行式。因此，這種研究便要花更多的時間，並用追蹤的方式進

行，同時也不能用一次實施後的量化數字來呈現結果，而為了使被研究者的觀感、反應更清楚的被知曉，於是進一步的去訪談他們，去瞭解真正的問題所在。有些關於兒童教育與身心障礙教育的研究，透過觀察、訪談的方法，就是希望獲得對問題本質的真正了解，因此而被視之為「質化」的研究。

但是，所謂的深度訪談的「深度」有多深？其呈現「深度」的條件是什麼？它的評量方式又是如何？評量方式採信的依據又是什麼？等等，如果說不出一個所以然來，那麼，我們如何相信所謂的「深度訪談」是有足夠的深，又是足夠到讓我們相信這個訪談的結果？事實上，「質化」研究的方法有若干種，不應該只是侷限在深度訪談的的方法上。

在哲學中對於「量」與「質」的解釋，可以反應在任何事物的本身，同時對於「量」與「質」也有很深入的描述。在科學中也有「定性」與「定量」以及「質變」、「量變」的說法，基本上可以說是對應著「質化」與「量化」的稱呼。因此，我們常提到的「質性研究」，是具有「質化」與「定性」的意義。

在科學中所謂的「定性」，是指把化合物加以分析而得到其成分，而所謂的「定量」，是指分析化合物成分的重量。我常以白紙為例來說明「量」與「質」的概念，白色與紙漿的材質是屬於「質」的部分，而紙的長、寬以及其重量（磅數）便是「量」的部分，從這個例子看，白紙的「質」本身是永遠不變的，而「量」是可以改變的。

此外，在哲學中，甚至把「質」看成是精神的層次，同時是屬於有生命的世界，而「量」則是屬於物質的世界，例如他們反問：吃素的人為什麼會長肉？吃草的牛為什麼會有牛奶？不吃頭髮為什麼會長頭髮？這些例子都可以歸納為「質變」的命題，同時是屬於有生命的世界。

由上述的問題來看，質化研究比較深入問題的核心去解決問題，而量化研究則探討現象的問題，而且這個現象問題有可能經過一段時間後改變，或者說經過一段時間後變成不是問題了。哲學家柏拉圖說，我們所看到的都是現象，而現象的背後是本質。他把人們認知的世界，以二分法的方式分成現象與本質，一般的動物只能看到現象，只有人類可以看到本質。

不過，不管怎麼說，解決問題是整體的，不論是現象或是本質，都是問題的一部分，今天我們把學問分成不同的領域，或是分成各種不同的小領域，都是為了解決各種較大問題的分工。這些小問題、較大問題的鏈結，便是為了解人類與其存在世界的根本問題。因此，「質化」也好，「量化」也好，均不應有門戶之見。同時更應該合作的來共同解決問題，依問題的性質，嚴謹的選擇適當的研究方法，某些題目使用質化，某些題目使用量化，或者說在同一個題目中，某些部分用質化，某些部分用量化，使方法各盡其用，達到真正問題的解決。此外，也不應該把質化研究拘限於深度訪談，而把深入問題核心解決問題的本質，做為「質化」研究的真正意涵，如此一來，便可以隨著不同的研究問題，而做方法論的構思與調整，目標只有一個，那就是真正的找到比較接近問題的答案，因為很多情況，充其量我們只能掌握到某些問題的接近答案。

研究的普遍性法則

研究有一些普遍性的法則。

設計學的發展比其他的領域較晚，過去的設計學研究，都是站在人文學科的性質，而呈現出主觀論述的特色，有觀點不合時便是打筆戰辯論，文學、史學、哲學、藝術，都是這樣的型態。設計學原本是依附在藝術的範疇，因此，早期的研究也就在人文學科的性質下，呈現出主觀論述的特色，但是，隨著設計問題的複雜性越來越高，設計又與工學、商學、心理學有相關的地方，於是後來的研究，也就引用了其他領域的研究工具與方法。但是，「研究」本來就不是設計學的核心，我們也不擅長使用其他領域的研究工具與方法，比如前面提到的數位學習效果的研究，是屬於教育的研究，必然會使用到教育研究的方法，由於學設計的學生沒有學過教育研究方法，因此，在研究上難免會出現許多的錯誤。

我們從事研究工作，必須要先了解研究的基礎知識，沒有先弄清楚研究上的一些普遍性的法則，就去做研究，便會出現許多的差錯。因此，我們很努力的做了很

多的研究，但是並沒有累積研究的成果與知識。

在國科會的計畫審查中，有一項是要看主持人的研究有沒有系統性，為什麼？因為研究不是一次就可以大功告成的，我在做台灣設計史的研究時，花了大約十年的時間，一個題目接著一個題目，總是覺得做不完，但是由於有系統性，成果也就越來越豐富。現在大部分年輕學者的研究都沒有系統性，今年做這個，明年做那個，沒有系統性也就沒辦法累積知識與研究的成果，研究也不會深入。

此外，我們的共同話題以及溝通交流的平台也不足，當我們在做一個題目時，我們必須知道有哪些人在做相似的研究，他們做了哪些東西？哪些做的不夠或是做的好或不好？於是我們可以做哪些部分以補不足。在研討會中原本可以藉此機會溝通交流，但是大家的出席率也很差，我們沒有好好利用溝通交流的平台，也沒有形成共同的話題，因此也就沒有形成檢討的機制。目前檢討研究的機制，有國科會計畫的審查與期刊論文的審查，但是此兩者都是單向的且是非公開的，雙向的公開檢討才會更有效果。期刊論文發表後是一種公開的檢討機制，但在審查過程中，審查

者的姿態過高，也就形成不公平的檢討態勢。

以上所述，是在說明研究必須要垂直性的紮根，同時也要有平行性的討論機制，做到了這兩點才算是在真正的做研究。此外，在研究上也有幾點很重要的觀點，我覺得大家都不清楚，以下我藉著「這才是心理學」書中，所提示的「大一統的理論根基」、「可操作」、「可證偽」的觀念，來說明一些研究上的普遍性法則。

我常常說，既然是「研究」，那必須是「科學的」，這裡所指的「科學的」，是指必須是嚴謹的，不論文學、史學、哲學、藝術，只要是研究，都需要具備嚴謹的研究型態，比如設計史的研究，也要有充足的史料呈現歷史的事實。此外「科學的」，也代表了具有一個「大一統的理論根基」。「大一統的理論根基」的意思，是說如果一門學科要成為「科學」，它應該具備了完整的理論架構與知識體系，在這個理論架構與知識體系下，大家有共同的認知，可以做垂直性的紮根研究，或是進行平行性的討論研究，大家有共同的話題，也有共同作為推論的基礎理論。沒有「大一統的理論根基」，那就表示這門學科還不夠成熟。

目前在設計學的領域中，使用了許多的研究方法，這些研究方法都是借助於其他不同的領域，但是大家照表操課的使用，對於這些研究方法是否合理或是合乎科學方法的要求，並沒有去正視，也沒有互補互動的討論機制，使得設計學研究，沒有形成聚焦的態勢與累積的成果。我們不知道在設計學的領域，正在迫切的處理些甚麼問題？也不知道我們關心的議題又是甚麼？這就是因為我們設計學界，沒有建立互補互動的討論機制，使得設計學研究沒有形成聚焦的態勢。換成是科學，比如「奈米」是一個議題，「臍帶血」是一個議題，「反物質」是一個議題，這些議題在科學界都有互補互動的討論機制，換句話說，具有「大一統的理論根基」。

我在指導研究生的研究時，常使用「可操作性」一詞。通常研究具有「可操作性」，表示這個研究，是在研究者假設的研究結果規範下進行的。有些研究的題目很抽象，或者說研究方法太空泛，於是研究的結果就無法預期，這便是不符合「可操作性」的原則。

在一些科學研究中，為了使研究的目的聚焦，常會擬定「研究假設」，有些社

會科學的研究，也常使用「假設」的研究型態，如「假設一」、「假設二」等等，感覺到好像是在套公式，非常的八股。這些使用「假設」的研究，在推演的過程中，往往有預設立場的現象，常常是還沒有研究就知道結果了，因而常受到批評。

「可證偽」的意思，是說研究不僅可證明是正的，同時也要可證明它是錯的，或是可以接受反證的檢驗。有些研究者專門找正的例子來支持他的研究，但是有邏輯思考的人，一看便知道有很多的漏洞。我以前有一位商學院的同事，他在做行銷的研究時，總是找可以支持自己研究的正面例子，由此來證明他的理論有效，當他說給我們聽時，我們很快的就會想到不成立的反面例子。此外，許多研究者往往有「專業偏見」，從自己的立場出發思考，而迷失了對問題的客觀判斷。如果有「預設立場」或「專業偏見」時，便會有找正的例子來支持研究的現象，也就是不符合「可證偽」的原則。比如研究超能力的研究者，堅信超能力的存在，若經過實驗檢驗不靈時，便認為實驗受到干擾，使超能力發揮不出來。十六世紀的歐洲，流行放血可以治病，若碰到治療失敗時，便認為是病人已經病入膏肓，並不是放血治病無

效。這兩個例子便是「預設立場」、「專業偏見」之違反「可證偽」的例子。

除此之外，「科學」的研究，還需要有「可重覆驗證」的條件，這一次我們做的研究所獲得的結果，某一天某一個人依照同樣的方式進行時，也要能有相同的結果，這樣的研究才具有可信度。

「大一統的理論根基」、「可操作性」、「可證偽性」、「可重覆驗證性」等等，便是研究的普遍性法則。符合這些普遍性法則所完成的研究，我們便可進行比較，並做判斷下結論，因此「可比較性」，也可看成是一項研究的普遍性法則。

有一次我參觀日本筑波市的加速器研究中心，那是一個物理實驗室，加速器要用來做什麼？研究人員說了許多的專業話，大家都聽不太懂。後來我舉一個例子：比如說我們現在是坐自強號的電車，旁邊剛好有一輛電聯區間車並排行駛，因為我坐的是自強號的電車，因此我可以看清楚電聯區間車內的狀況，因為我的速度快，電聯區間車的速度慢，研究人員同意我的說法。加速器的目的，就是為了尋找與觀察快速行動中的粒子。隨後我就問研究人員，聽說科學界認為宇宙中最基本的元素

有三個，這只是一種「假設」嗎？研究人員說：不，我們已到了「理論」的階段。

這樣的回答，對一些年輕學者或是不做研究的教授們，大概是聽不懂的。

通常在科學上對於一個研究的議題，會先提出「假設」（或稱為「假說」），當然要提出某個「假設」，也是要具有相當的知識程度，「假設」其實就是一種見解了。

此外，「假設」可以把問題縮小範圍，使問題有所聚焦，於是接著才能針對「假設」，進行理論架構的模擬，如果問題的範圍太大，便不容易進行理論架構的模擬。接著便看看這個理論架構的模擬，能不能自圓其說，也就是「理論」可不可以讓「假設」成立，如果不可以，則可修正「假設」，如果可以，則接著進行「理論」、「實驗」是為了驗證「理論」與「假設」。因此，一個研究大致上是經過「假設」、「理論」、「實驗」、「驗證」等四個階段，在研究尚未達到有明顯的成果之前，這四個階段也會重複的實施好幾次，等到「驗證」成功了，也就是「假設」成立了，同時也形成了一個可被用來推論的「理論」。我們現在的設計學研究，常常是零零散散的題目，很沒有系統性，也就是沒有落實「假設」、「理論」、「實驗」、「驗證」等四個階段的

研究流程。

　以上所談的研究上的四個階段的流程，主要是指自然科學的研究，社會科學也加以應用，但人文科學的研究，則因與自然科學的性質差異較大，而有不同的考量，比如歷史研究便有歷史研究的方法與要求，不過，基本上這四個階段的精神是可以參考的。後面我們還會補充這方面的說明。

統計學與心理學

研究如果專心的鑽研下去，往往開始之後便會有一發不可收拾的感覺，比如原本是從事設計史的研究，在研究的過程中，也可能因為發現了珍貴的史料，並藉著這些史料的佐證，因而動搖了整體歷史的史觀。設計學的研究，原本是設計領域的人所做的研究，但是由於設計學是一門跨領域的學科，於是也應用了不同領域的方法，目前來看，有兩門學問和設計學的研究有密切的關連，一門是心理學，一門是統計學。統計學常被當做一種研究的工具，用來解決心理學的研究。以下來談談這兩門學問與設計學研究的關係。

在我剛開始教書的時候，總以為心理學的教授，會看透別人的心理狀況，因此，和他們相處總是帶著防著他們的心理，不敢和他們深交。其實這是錯誤的想法。很多人甚至把「猜測別人的心理」當作是心理學的領域，更是誤解了心理學。

心理學可以提供設計學尋找研究的題目，統計學則幫忙解決問題，從學科的性質來看，統計學是研究的工具，它沒有辦法提供設計學研究的題目，頂多是因為有

了統計學，而使得設計學的研究，從人文的層次擴寬至實證的研究，使設計學研究範圍或對象變得更寬廣。統計學當然有統計學本身的研究，比如像 T 檢定、回歸分析便是統計學領域的研究成果。

過去的心理學研究是在觀察與個人冥想中進行的，因此沒有科學的根據，眾所周知的佛洛伊德心理學大師，由於不具有實證的研究性質，已經被當代的心理學家束之高閣，今天的心理學研究由於要具有普通性，達到更充分的說服力，於是必須導入有科學方法操作之實證性的研究，由於研究樣本的數量要大，才能做普遍性的推論，因此統計學便被大量的使用。今天的心理學研究，除了個案研究之外，不使用統計學作為工具幾乎是行不通的。

設計學有創作與研究等兩個發展方向，在創作上，由於過去所處理的問題單純，於是而被喻為是手工藝形式的時代，今天在大量生產、消費者導向、成本降低的要求下，加上施工方法、材料等等的革新，於是工學的思維與管理的技術被應用。

而在研究上，過去以個人主觀論述，表達個人造形觀或人文思維的風格，在上述工

學與管理學等等加入設計創作過程的情形下，不得不也如心理學一般，加入實證研究的操作，以增加設計創作的合理性與成功率。此外，心理學是研究人類行為的學問（有時候研究猴子或其他動物的行為是為了更瞭解人）任何一門學科只要是和人有相關的，如社會學、管理學以及設計學等等，都自然而然的會和心理學有所接觸，設計學在開發研究題目時，也自然而然的便會和心理學產生密切的關係，例如色彩心理學、造形心理學、材料與心理、偏好度、意象調查…等等，這些研究也需要用到心理學常用的研究方法，因此把這些研究看成是心理學領域的研究也無不可。於是，今天不只是設計學研究的領域變寬了，心理學的研究也變寬了。由於這種跨領域的形成，不僅新的研究問題被發掘，同時也會發現解決問題的新方法。

心理學常常是以「個案研究」出發，但是個案不能成為普遍性的推論，那麼，要多少的研究個案，才能具有推論的基礎呢？而又如何進行大量研究樣本的分析呢？此時便需要使用統計學。因此，心理學的研究幾乎和統計學結合一體，形成不可分的現象。如今我們設計學的研究，由於與心理學的研究形成跨領域研究，比如

以「青少年的色彩偏好度」研究為例，便要考慮到要多少的樣本才能成為推論的基礎，此時也要使用到統計學，因此便和心理學與統計學有結合一體的情形。不過，當設計研究與心理學、統計學有結合一體的情形時，就必須徹底的了解這兩門學問的理論與研究的操作方式，如此才能使研究的成果具有說服力。

為什麼要使用統計

我不是統計學的專家，也沒有修過統計學的學分，對於統計學只是以自修的方式而獲得的粗淺概念，因此以下所提出的想法如果不完整，也請大家包涵。我的目的，是要大家認真思考正確的使用統計學於研究中。

過去的科學家藉著觀察與記錄，逐漸的發現宇宙中有一些規則的現象，同時他們也發現，即使是平面圖形中，也有一些不可思議的巧合。前者使他們推測宇宙中星球的結構，後者則誕生了幾何學。此兩者也讓科學家們，進行假設與推測大自然存在的規律性。但是科學家們也發現到，大自然中也有一些不確定的東西，如天上的雲朵時時刻刻都不一樣，海岸也有很大的差異。這些現象似乎也說明了大自然中存在著不規律也是一種事實，科學中稱之為「Chaos」，是一種無秩序的狀態。隨後科學家們又進一步的研究發現，這種無秩序的狀態背後，也存在著些許規律的結構，我們稱的「碎形」（Fractal），便是這種無秩序狀態背後的結構。

從生物的生成來看，達爾文提出了演化的機制，部分說明了大自然中生物生成

的秩序，但是也有科學家認為，大自然中的演化基本上是隨機的。前者藉著科學家對DNA的研究成果有更進一步的解釋。後者則為處理隨機的問題而發展了統計學。

隨著統計學的進展，統計軟體應用於學術的研究已經甚為普遍，往往被應用於社會學科，而被認為是處理社會學科研究的一種工具。但是事實上，它是源自於自然學科的一門學問。比如說水稻的收成應該是自然科學的問題，土地、肥料、雨水量、耕作的技術等等因素，都與之有關係，到底哪一種因素的影響最大？便可使用統計來處理。在社會科學的領域中，例如工廠的管理，為了提升效率，可以把影響的因素羅列出來，如時間分配、原料應用、組員配對……等等，這些因素的組合哪一種是最佳的狀況，也可以用統計來處理。此外如醫學的治療成效、問卷調查、市場分析等等，都可以使用統計來了解狀況與做判斷。而在設計學研究中，對於感性、意象、語義、廣告效果的調查，也常看到使用統計來呈現現象，因此，今日可以說，所有領域都在使用統計。但是，「設計」也帶有「藝術」性，統計要如何使用在設計相關的研究？用在哪一個部分？怎麼樣的結果才算有意義？等等是需要思考的。

統計方法的建立，是由一些學者在思考解決比較不確定性的問題時，所建構之一套具有數理關係之邏輯推理，不只是一件「工具」或是一個方法而已，但是由於後來被應用於其他的領域時，使用者像套公式一般，只專注統計的操作，造成了過度或是盲目依賴的情形，因而被普遍稱之為「工具」。此外，習慣使用統計做研究的人，抓到甚麼題目都使用統計，也會有用錯對象的現象，比如歷史研究性質的題目，就不是適合使用統計的研究對象，雖然研究照樣可以進行，但是研究的成果沒有太大的意義。歷史研究有歷史研究的方法。

在數學中有所謂的「概數」，是指「大概的數字」，依教科書上的內容，當敘述中有提到「大約」、「大概」的文字時，其表達的數字便是「概數」，例如「這個人的身高大約一六五公分」、「這個人的體重大約六十公斤」等等，這些數字都是指概數。小朋友依教科書上的敘述思考，對於「以下哪一個敘述不是概數？」的問題時，選了一個沒有「大約」、「大概」的敘述：「小明量體溫，體溫是卅六度」。

一些數學老師看了這個題目後，發現會有誤導小朋友思考的瑕疵，原因是「體

溫本身也是概數」，因為一個人的體溫是透過體溫器呈現的，雖然溫度本身是絕對的，但它也只是用來表達人類體溫的一個「大概」的參考值。比如說我們去健康檢查，量血壓、脈搏數，正要量的時候，心情總會有一些變化，所得到的數字也是一些「大概」的參考值，這個參考值告訴我們，在某些範圍內它是正常的，超過了這個範圍它是不正常的。如果把上述對於「量體溫」的敘述，改為「量身高」時就會更明確的。但是如果提到什麼樣的身高才算是高？才算是中等？才算是矮？則此時有明確的概念，因為我們都很清楚，「身高」所代表的數字在性質上是比「體溫」的身高又淪為「概數」，而具有參考值的意義了。

上述有關「概數」的例子，是一個嚴謹思考的例子，具有邏輯性，也是一項「方法論」層次的思考，可以做為我們使用統計研究時的一種參考。我們常說「數字會說話」，但是我們也要懂得「聽數字的話」，比如說明天下雨的機率是百分之二十，某甲外出時帶了一整天的傘卻沒有下雨，而抱怨天氣預報不準，他沒有想到「另有百分之八十的機率」是「不下雨」。

又如表1，治療組中，有二百人接受治療後有療效，有七十五人接受治療但沒有療效，但是有五十人沒有接受治療，卻也有病情好轉的現象，另有十五人沒有接受治療，病情也沒有好轉。乍看這個表，我們會看到二百的數字而認為治療有效，但是我們如果計算兩組的有療效的百分比之後，便可能改變這樣的結論。

	有療效	無療效
治療組（實驗組）	200	75
無治療組（控制組）	50	15

【表1】要看得懂數字說的話

（取自「這才是心理學」，P. 160）

統計方法與「抽樣」是一體的，而隨機抽樣中的「隨機」則說明了統計存在的特性，或者說使統計成為有效性的基礎。為什麼要使用「隨機抽樣」，我個人的解釋有兩個，其一是不論樣本怎麼取都不公平，也不完整。其二是樣本母數太大，無法全面取樣。簡單的說，因為問題的性質是廣泛的，所以我們藉著「隨機」抽取樣本，因為「隨機」的操作是公平的，因此樣本的取得便有代表性。至於「抽樣」，則與樣本數有密切的關聯，有多少樣本數才算是有效，一直是被討論的問題。而「隨機」的基礎在於樣本的「常態分佈」，讓統計說話的則為「機率」。今天我們許多的研究都不是常態分佈，但都美其名為常態分佈，此外，既然是「隨機」，那就表示不是百分之一百的精準或是絕對的相等，因此，便要藉著「隨機」其背後的基礎理論來支持，並使用各種檢定來說明「機率」的有效，在使用統計的研究中，常使用 P 值來檢定「研究假設」（Hypothesis）是否有「顯著差異」。

「顯著差異」的操作基礎，我個人的看法也有兩個，其一是檢定數字是不是說謊，其二是以「二分法」的方式，來檢驗「研究假設」，以「非是即否」的操作來

顯示答案。比如說我們用三個選項問一個人，答的是A，那是三分之一的機率，第二次把這三個選項次序弄亂，再問一次，答的還是A，則是九分之一的機率，依此操作如果第三次又選A的話，便是二十七分之一的機率。第一次也許我們會認為是亂猜，第二次也許是巧合，第三次也是亂猜或巧合嗎？要答多少次才是可以被相信的呢？我們常使用的P值檢定，通常是小於0.01便可被採信，那是指一百次中最多只有一次，這個機率是相當嚴謹了，所以我們足以相信這不是亂猜或是巧合，而認為是有顯著差異，於是便可以判斷這樣的研究結果是可以採信的。

什麼是「以二分法的方式，來檢驗研究假設」呢？比如說研究假設是A（H_0），如果研究結果符合A，便是可以被接受的，否則就是「非A」（H_1），也就是「是與非只能有一個」，這也是「方法論」思維的呈現。那麼為什麼要使用這種「非是則否」的方式來呈現答案？而每一件研究都需要用這樣的方式來處理嗎？這也是需要弄清楚的。有些研究者由於習慣了這種操做方式，任何的題目都使用，便是欠缺對研究本身的思考。

使用統計學的研究必須要去瞭解「為什麼要用?」,前述的統計研究中所使用的「假設」,在方法論中代表了什麼樣的意義?直接去找答案就好了,為什麼要使用「假設」呢?我的解釋也有兩個,其一是研究題目適合使用這種研究的形態,其二是因為題目的議題牽涉甚廣,無法直接找到「正面」的答案,所以便以「假設」的操作方式縮小研究範圍,逐步的找到「正面」的答案。所謂的「假設」,是在科學研究中所發展的一種解決問題的方法論,這種方法用在一些自然科學或是社會科學的問題上,由於問題單一且單純,其結果往往是可以接受的,但是如果是偏向人文科學性質的設計學研究時,我們就要想如何把「假設」的方法使用得更嚴謹。目前我們所看到的研究,有許多是隨便定假設的,很沒有挑戰性的假設,要不然就是假設一、假設二、假設三各自獨立,互不相關,使得「假設」在「方法論」上的用途不夠清楚與嚴謹。

統計以統計量來說話,通常是以其操作的方式,來加強或呈現「可能性」的說服力。「非真即假」、「非是則否」的操作,便是一種呈現可能狀況的邏輯。假如有

計劃的把假設一、假設二、假設三，設計得環環相扣，當一個研究可以同時接受三個假設的檢驗時，我們相信這樣的研究將會是一個嚴謹的研究。或者說一個假設不夠充分時，再加幾個假設，便會使主題更為明朗。比如「不上班時做甚麼？」是一個命題，如果假設一：「不上班便去爬山」，假設二：「不上班便去逛街」，假設三：「不上班便去旅行」，當三個假設皆是「非」時，則可以推論「不上班時便在家休息」的可能性就更高。此外，為了研究的嚴謹度，當我們用統計做了一些有顯著差異的檢定時，就必須保證再一次實施相同或相似的研究時，也會有相同的結果，這才是符合科學之實證研究的精神，同時也符合研究的普遍性法則。此外，也不要把統計淪為一種工具來操弄，反而成為被詬病的研究方法，這是從事量化研究的人必須謹慎思考的。

第九章

設計學研究的思考

從創作面思考設計研究

前文的五、六、七章中我們談了設計創作相關的方法與觀念。設計的方法是對應「設計創作」所建立的思維方式，它有創意產生的方法，也有設計物生產時要注意的流程與方法，同時也是一種有關設計現場經驗的呈現，以上的敘述，可以使我們更清楚「設計」的行為及其進行的過程。

凡是有「創作」的學科，諸如美術、雕塑、舞蹈、音樂、電影等等，都是作品在前，理論在後。早期的人類完全沒有理論，但是他們會創作，現在的未開化人，他們也沒有理論，但是也在創作。後來的人類把作品創作的構想與形式，加以分析、整理、分類而成為理論，讓後學者再以此為基礎，進行開發新的觀念與創造新的表現手法。換句話說，新的作品還是不斷的被創造，而新的理論也跟著新作品一一的形成。

創作者通常只專注於個人理念、創作形式的構思，而研究者則把創作者的理念與作品的形式整理成理論，雖然這一套理論是在呈現或詮釋創作者的思想，但是多

多少少也融入了研究者的想像與思維，而形成一種創見。於是「建立新理論」、「建立新的創見」便成為「創作」學科的一種特色，比如「結構主義」、「解構主義」，在當時都是新的理論與新的創見。

自古以來人們使用人類的身體做為題材作畫，一直到今天也沒有停止，不斷的利用色彩、形態、材料，以奇特的表現在詮釋「身體」，傳達藝術家對「身體」的感受與觀點，同時也延伸出新的藝術評論。沒有一位藝術家會以模仿過去藝術家的風格而自豪的，每個藝術家都在尋求獨特的風格，這是「創作」的本質。例如瑞士雕塑家傑克梅第（A. Giacometti, 1901-1966）的人物瘦瘦扁扁的，畢卡索（P. R. Picasso, 1881-1973）的立體派風格的人物有一些誇張，兩人各有不同的風格與趣味，因此，創作也是一種對題材（人或物）的詮釋。

美術有創作的一面，如油畫、水彩、水墨等等的作品，也有研究的一面，如美術史、美學、藝術概論等等。「創作」是一種藝術的表現，常常是被要求要有創意，要有個別性，由於「創意」是開放性的，因此無法被限制，當然也無法被預知與被

掌控，在「作品在前，理論在後」的前提下，我們也很難想像可以被「研究」出來。

因此，在諸多有「創作」性質的學科中，創作與研究均各自發展得很有分際，也有成果，比如相對於美術的創作，便有美學、美術史、藝術理論等等的學術研究與著作，而相對於電影創作，也有電影符號學、電影美學等等的理論與著作，而這些理論與著作所討論的對象，不論是美術或是電影，均離不開作品本身。

那麼，「設計學研究」除了對應「設計創作」，整理出學術性的理論與內容之外，它還有甚麼發展的方向？它又能發揮到麼地步？

設計雖然也有「創作」與「研究」等兩面。不過，「設計」不同於「美術」或其他創作的學科。「設計學」是一門綜合性的學問，它有人文科學的一面，有社會科學的一面，也有自然科學的一面，「設計」雖然有相似於「美術」的「創作」，但是設計的「創作」與「美術」的「創作」不完全相同，一個是純藝術創作，一個是要被使用，有時候也要大量生產並且融入於人類的日常生活之中，因此是一種有條件的創作。

所謂的「創作」，原本就是人文科學的特色，因此，當設計研究也如創作的學科一般時，便應該用人文科學的觀點來思考，用人文科學的研究態度與方法來處理設計的研究，諸如設計史、設計美學、設計理論的建立等等。如果設計研究的問題是屬於自然科學的性質時，便要把它當做自然科學而使用適合的方法來研究，諸如工學的機構、人因工程、感性工學等等。而如果設計研究的問題，是屬於社會科學時，則應該用社會科學的觀點來思考，並使用適合的方法來研究，比如與市場、行銷、社會學等相關的研究，便較屬於社會科學。當然「創作」是注重個別性與創意，因此便應該用創作的行為與方式來解決，而「研究」的問題需要有客觀性與邏輯性，因此，必須用研究的方法來解決，同時要符合研究的普遍性法則。而如何分清楚甚麼是屬於「創作」的問題，甚麼是屬於「研究」的問題，是我們需要思考的，千萬不能張冠李戴，否則研究將會是一種荒謬。

設計研究回歸設計的本質

設計創作是設計的「本體」，離開了設計的「本體」，一切都等於空談。換句話說，任何的設計研究，都是要貢獻設計的「本體」，也就是不能脫離設計的本質。

我常常看到不少的設計研究論文，在研究過程中使用了許多的理論，也使用了很複雜的演算方法，但是結論卻跟設計沒有關係，同時也不符合人們的生活行為與認知現狀，換句話說，和「設計」與「人」都沒有什麼直接的關係。為什麼這些研究者看不出來這是一個沒有用的研究呢？原因是研究者不清楚甚麼是「設計」，他實際上參與設計創作的經驗不足，此外，他也因研究經驗的不足，而對「研究」的認識與學問的思維均不夠成熟。

市場是多元的，消費者有很多不同層次的類別，也有很多不同程度的條件，如教育程度、品味的層次⋯⋯等等，因此設計也應該面對著消費者而有多元的面貌，同時也允許多樣的存在。研究者針對這些現象來構思研究題目與方法，使研究的結果，讓我們了解消費者有哪些多元的面貌，這些面貌又如何反應在設計的「本體」

上，那麼這個研究的結果，便可以提供我們在進行設計的「本體」工作時，掌握更多的訊息，這樣的研究便是有用的研究。

但是，目前國內設計學界所呈現的設計研究，常常是用一些很不合乎設計本質的「研究」，想要解決設計的「本體」工作，也就是意圖用「研究」來影響或決定「創作」的問題。比如說用問卷的方式來評估「好的設計」，用語意差別法來區分設計作品的意象類別，個人認為都是有違「設計」之「創作」的精神。前者是被取為問卷調查的設計樣本，原本可能並不是好的設計，而樣本之外也存在著許多未被發掘之好的設計。至於後者，則有多此一舉的感覺。

「創作」的本質是一種藝術的表現，是無法被預知與被掌握的，「創作」也就是我們常說的「暗箱」的工作，可以無限的被發掘，是永遠發掘不完的，如何可以被「研究」出來？而「研究」是有限的工作，研究的對象是「已存在」的事物，我們可以在有限的條件下，進行對已存在事物的觀察、探索與分類，但是我們無法研究「無限」，也無法研究「無」，因為「無」是不存在的東西。當然我們也不能以有限研究「無限」，也無法研究「無」，因為「無」是不存在的東西。當然我們也不能以有

限的操作結果，來決定具有無限可能性之性質的東西。

此外，所謂之「好的設計」，也可以被其他因素所塑造，同時也往往是相對的好，而不是絕對的好。既然「好的設計」是可以被其他的因素所塑造，其類別的分類也就沒有多大意義。既然是相對的好，那就表示他是隨著條件會改變的，因此而有所謂的見仁見智的說法。我常看到有些使用語意差別法，來區分設計作品的意象研究中，出現了一件設計作品（商標或海報），同時具有國際感與本土感，或是同時具有現代感與保守感的意象，這件事讓我想到貓與虎，貓與虎是同一科，因此被分在同一類，但一個是寵物，一個是猛獸，當一個標誌有時候是寵物，有時候是猛獸，而且是同時存在時，那麼它是一個甚麼樣的意象？我們可以形容一個人，靜的時候像一隻貓，動的時候像一隻老虎，那畢竟只是個形容詞，而且是在不同的時段與情境下出現的性格，用語意差別法來區分設計作品的類別，使得一個設計物出現了多重的意涵，反而把人都搞迷糊了。

這種對已存在的作品加以分類或是評量其優劣的研究，事實上對於真正的創作

者而言，並沒有太大的意義與影響。設計師自己有一套思維方式，對於作品的優劣也有個人的判斷準則。一位成熟的設計師，當他在設計一件作品時，應該會有一套圍繞作品周邊的相關概念與構想，如果是一件商標，他會想如何加以形象推廣，如果是一件產品，他會想使用者在什麼情況下使用，如果是一棟建築物，他會想這棟建築物如何發揮社會的影響力。因此，設計的活動，從創意、生產到應用，均要有整體的考量。

【圖 18】TOYOTA 汽車的標誌

【圖 19】中華民國設計學會標誌

（筆者設計）

以一個商標的圖像設計為例。圖像的呈現是同時性的，一個圖像可以同時有好幾個意義，如 TOYOTA 汽車的標誌（圖 18），有 TOYOTA 英文字的組合，同時看起來又像是一隻野牛頭的圖像，用野牛來拍攝廣告影片以隱喻 TOYOTA 汽車的風格，是當時該廣告影片與 TOYOTA 汽車公司的訴求。英文字的組合是一種設計的創意，再與野牛的形象相結合也是一種創意，兩者不衝突。我替中華民國設計學會設計的標誌，也是結合了文字與圖像（CID 與人的造形，圖 19），CID 是中華民國設計學會的英文縮寫，人的造形，是說明設計的對象是「人」。以上的標誌同時具有兩種或多種意涵，彼此是不衝突的，這便是符合設計本質的創意元素的應用與操作模式。

此外，即使意象分類的問卷調查有結果了，要讓一位設計師遵照意象來設計一件設計物時，也還有一段謀合的距離。文字的意象與圖形的意象不同，設計師如何去體會又是寵物又是猛獸的造形？設計師又如何去創造又是寵物又是猛獸的造形？即使設計師認為自己設計出來了，但是別人也不一定認同。因為設計的解答是逆向的，也是開放性的。

我在大學時代參觀一個畫展，畫家畫的是抽象畫，看起來好像是瀑布，當時一位多事的參觀者不知怎麼和畫家起了言語的衝突。我記得當時的對話大致如下。

參觀者：「你的畫除了看起來像是瀑布外，……」

畫　家：「…我的畫經過了十年的摸索才呈現現在的面貌，你要看懂我的畫，必須……」

參觀者：「也要花上十年嗎？」

畫　家：「是…」

參觀者聽了很不以為然的一笑置之。

以上的故事，說明了「創作」有很大的開放性，畫家的想法藉著作品呈現，但是，看畫的人往往以自己的經驗來欣賞畫，以自己的經驗來思考與聯想，因此和畫家不見得會一致，特別是抽象畫。

綜合以上的舉例來思考，設計作品的意象調查研究，不就顯得多此一舉了嗎？

在前面我們曾經提到，藝術性的作品通常以兩種方式傳達給觀賞者。其一是藉用造形、色彩及質感（材料），所呈現的作品外觀面貌。其二是隱含於作品內的作者要表達的思想或概念，但是通常思想或概念的傳達會有「歧義」現象，因此不要企圖作品一定會讓人完全看懂，就讓看的人發揮他的想像吧。

我原本為中華民國設計學會設計了兩個標誌，在理監事會議上大約有十五位理監事共同討論，除了我之外，所有的理監事都一致喜歡圖19的標誌，另外一個比較有藝術性，只有我喜歡，我覺得這是我個人的主觀。

設計作品的好壞評估、判斷或取捨，應該藉著充分的討論來解決，討論時還要同時考量企業的形象、產品的概念、行銷的策略……等等的條件與因素，大費周章的以隨機問卷調查或複雜運算的方式所產生的結果，可以做為討論時的參考資料之一，但不應做為決策的主要依據，而個人的主觀與偏見也要降到最低點。

「設計」是一種經驗的教育，因此設計教育注重師徒教育與個別指導，目的是在啟發一個人的天分，同時也尊重個人的天分。一個有設計天分的人，對於設計相

關的事物諸如造形、色彩、圖像等等，均有特別不同的敏銳感覺，這些感覺會形成個人的經驗，他甚至不需要文字的啟發，而只要圖像的啟發，便可有無限的想像與獨特的創作表現。因此，我們必須認識清楚「設計」的行為與過程，而不必企圖用問卷形式或是充滿精細運算方式的「研究」，來解決設計「創作」的問題，而讓從事設計創作的設計師看了哭笑不得。

　　設計創作有藝術的層面，也有功能的層面。功能的層面有設計方法的程序模型加以規範，藝術的層面主要是指創意與美感，如前所述，創意的發想是可以模仿的，但是美感經驗的形成就比較複雜，常常會有見仁見智的看法。設計作品雖然有具體的形象，但是形象與色彩也會因人而有不同的偏好，因此市場上有許多不同形式的商品，便是為了滿足不同偏好的消費者，除了因應流行的趨勢外，廠商不可能只靠著意象調查，只生產某一意象的商品，這就是事實的現況，設計創作與設計研究必須清楚這個事實的現況。

研究「可被研究」的問題

「研究」是要研究「可被研究」的問題，所謂「可被研究」的問題也就是「清清楚楚」的問題，一方面是指研究的題目很清楚，二方面是指研究的方法與執行步驟具有可行性。假使我們認清楚所面對的設計問題，是「可被研究」的問題，便可以使用具體的研究方法來研究，並得到具體的成果。但是如何判斷「可被研究」的問題，或是「清清楚楚」的問題，也不是簡單的工作，這是一位學者之學術素養的程度問題。通常我們從研究的題目中，大致可以看得出研究的可行性，有關研究題目的選擇問題，留待後面再來敘述。

一般來講，具有技術性質的問題，比較會是「可被研究」的問題，因為「技術性」已經把問題縮小了。與自然科學性質相近的問題，也比較會是「可被研究」的問題，因為自然科學講求務實，對於問題的提出與研究的目的，通常是清清楚楚與具體的，因此其研究方法與步驟也是清楚與具體的。設計的問題如果比較傾向這方面的性質時，那麼便可以使用科學的態度建構研究方法，進而解決問題。若以視覺

傳達設計的領域來說，傳達的效果或效率是可以被研究的，而傳達的創意與美感問題，就不是容易掌握的研究。例如以判斷「好的設計」的研究為例，這是屬於創意與美感問題，牽涉的因素很複雜，因此是不好處理的問題，因此在處理時，必須先要釐清研究問題的條件、對象、範圍與目的是甚麼？先把問題縮小，然後架構適當的研究方法來找到答案，解決了所謂「好的設計」之某一個問題或是某一個條件，並藉著這個答案，來思考甚麼是「好的設計」，就像是藉著其中的一個條件，去認識一個人或是推敲一個事件，或者說，我們進行了「可被研究」的研究，解決了可以被解決的問題，然後再進一步去解決不容易被解決的問題，一步一步的進行，把範圍縮小，便可以接近目標。把問題縮小了，問題就會比較具體清楚，研究的方法也就會浮現。

設計學的研究必須以設計的本質為基礎。即使是設計史的研究也是要以「到底什麼是設計？」來思考，如果把「設計」界定為與工業生產密切結合的產物，便可在此前提下，對設計史加以定調，並以此定調為基礎，進行史料的收集與詮釋，逐

步發展與建立設計史研究的方法論。如果是把「設計」界定為人類生活的一部分，或是呈現人文、美學的一種形式，那麼對於史料的收集與詮釋，也有不同的方式與範圍。當然上述兩種方式都是可以共存的，這些不同方向的研究發展下來，便形成了各家的觀點或是學派。

不過，設計史的研究對象還算是清楚的，除此之外的許多設計相關研究，由於「設計學」之多面向的特質，同時又因為研究者認不清楚設計的本質，而產生有爭議性的研究題目比比皆是。

大約從二十年前開始，語意差別法（SD法）被應用在設計的領域，接著是多變量分析法（MDS法）也流行了一段時間，可是如今想一想，這些研究方法除了讓我們的研究生完成了一些論文之外，實在看不出來對於設計發展的貢獻有多少。

此外，最近這幾年又流行眼動儀與腦波儀的使用，眼動儀使用在視覺心理學的研究，至少有三十年以上的歷史，但都是在研究「可被研究」的範圍。在視覺心理學的領域，心理學的學者們知道他們要解決的問題是甚麼樣的範圍與界限。腦波儀用

在生理或心理方面的研究也有很長的時間，藉著腦波儀可以讓我們知道一些訊息，比如一個人的心理、情緒反應在腦波儀上呈現不同的變化，於是讓我們知道一些有關「人」的訊息。但是這些研究也是在「可被研究」的範圍內進行。腦的活動是人類的心智活動，不可能藉著腦波儀，就知道一切，這裡還有一段很長的路要走。

在生理或心理的領域，可以讓不可視的訊息與程度變成可視，那是經過許多人的努力與研究才獲得的成就，但是用在我們的設計領域，只是套用這些儀器，把不可視的訊息與程度變成可視，是不夠的，比如說因為這個事物引起我們的興趣，因此眼球往那個地方停留較多次，或者是因為這個事物引起我們的注意，因此腦波儀上呈現了較大的變化等等。這些結果不是我們設計領域的重點，只能說與設計學有所接觸，我們想要知道的遠超出這個範圍。人類藝術創作的動機與行為根本就不是科學，如何用科學來解決非科學的東西？因此，那就要分清楚甚麼是我們研究上能做的界限，哪些是我們可以發展或提供不同領域參考的地方。目前有些學者或科學家，使用科學的方法與儀器，企圖解決非科學的問題（如超能力、靈異現象），必

須在研究主題與研究方法上構思精準，即使如此，由於違反一些哲學或科學上的法則，仍然具有相當的挑戰性，因此常受到批評。

因為這個事物引起人們的興趣，因此眼球往那個地方停留較多次。因為這個事物引起人們的注意，甚至產生了人們心理、情緒的波動，因此腦波儀上呈現了較大的變化等等。以上的舉例就像一個人發燒了，在體溫計上呈現體溫一樣，只不過是借用儀器呈現結果而已，看不出有什麼研究上的貢獻。我有一次聽一位日本教授的演講，他介紹他們利用腦波儀在感性工學上的研究。當受測者觀看不同色彩或圖形時，腦波儀上呈現不同的顏色分布情形，他說這表示腦部血流的狀況，同時也可解釋血液中「氧」的分布狀況。藉著這樣的研究可以整理出一些頭緒，對於預防與治療腦相關的疾病便很有參考的價值。這樣的研究原本是從設計學領域出發的跨領域研究，但研究的成果可以貢獻醫學或是心理學的領域，雖然對「設計」沒有直接的貢獻，但卻是一個對「人」有價值、有意義的研究。因此，只是藉著不同領域的儀器，呈現出視覺或是心理的一些可視的圖形或色彩是不夠的，我們必須要尋求跨領

域的研究平台，與不同領域的專家一起討論，讓研究成為有價值、有意義的研究。

人類今後的研究，也將會因跨領域的形成而有大放異彩的成果，因為跨領域可以發掘新的研究題目與新的研究方法，是研究上創意的來源。

若從「研究」本身來看，設計研究的要求必須合乎邏輯，也就是方法論必須具有合理性與嚴謹性，如果邏輯不成立，也就是研究沒有價值。設計的行為形成了設計作品的誕生，雖然設計作品的誕生可能是不合邏輯的，但是設計行為多少預設著某種目的，如為誰設計？甚麼用途？……等等，設計行為也就朝著這些預設的目的在進行思考，這個過程便多少具有邏輯性。同樣的道理，當我們在尋找研究的主題時，或是在尋找研究的方法與研究儀器時，我們也必須要清楚研究的目的是甚麼，讓研究的操作具有邏輯性。不過，即使我們知道研究的操作要有邏輯性，如果研究者的知識厚度不夠，也無法完善的發揮這個邏輯性的操作。

如果設計「創作」是一種純粹的藝術行為時，並不會也不需要去預設或要求實用的目的，但實用的效果會自然的形成，比如基本設計中的作品，平面的可以發展

成海報、包裝、服飾的圖案，立體的作品可以發展成產品、建築的造形。如果設計的創作是有實用性目的時，則必須結合材料、結構、成本、市場需求……等等的考量，這些也就是「可被研究」的對象，而我們的研究能不能貢獻創作，便可以從這些對象來思考。

設計研究除了與「創作」結合，貢獻「創作」之外，若與「創作」無直接關聯的研究，我們必須要思考，我們的研究在「設計學」的範疇中，又建立了什麼新的東西？甚至更遠的去思考，和「人」又有什麼關係？比方說，物理學中進行物理的相關研究，其最終的目的是要瞭解大自然的問題，讓人類知曉大自然的原理，有些原理可能被利用於一些產品的研發，因而貢獻於人類的生活中。又比方說人因工程的研究，它可能不是直接貢獻產品設計，但可以讓我們知道「人」的動作，了解「人」的行為，這些也是可以間接貢獻產品設計。機構的問題也是一樣，它不是直接的貢獻去製造一輛汽車或一棟建築物，但它幫助我們更了解結構與「力學」，使我們能夠更理想的製造一輛汽車或一棟建築物。

如果把設計學研究往上提升思考的話，設計學與其他學問也是具有相似的性質與目標，都可以說是在了解人和自然的某一個面相或是某一個階段性的研究。因此，日本的筑波大學設計學博士課程，隸屬於「人類綜合科學研究科」，千葉大學的設計學博士課程，則隸屬於「人工物地球環境科學」的領域。從這兩校的研究領域架構來看，日本人對設計學研究的思考很深入且周密。

設計研究的型態

設計學的研究到底是一個怎麼樣的型態，在第二章中，我們提到了設計學的範疇有四個面向，也說明了設計的對象是「人」，在這樣的提示下，我們大致可以體會或想像設計研究的方向。

多年前我在中原大學設計學博士班，講授「設計學」的課程，當時博士生陳珮瑜的報告中，以「心理學」來舉例說明「設計學」的研究，這個舉例可以做為思考「設計研究」的參考。她說：

例如「這個人發瘋了」是一種可觀察得到的現象，那麼，「何謂瘋？」、「他為什麼發瘋？」、「別人也會發同樣的瘋嗎？」、「如何預防人們發瘋？」等等議題，拿來研究、分析、推論，最後，「心理學」於焉產生。「設計」亦然，假如「他這個設計真令人嘆為觀止」是一種可觀察得到的現象，那麼，「他為什麼做得出這麼好的設計？」、「為什麼人們覺得這個設計好？」、「電腦會和人一樣設計嗎？」、「如何教別人做出好的設計？」等等諸般議題，理應也可拿來研究、分析、推論，最後建立

「設計學」的知識體系。

由上面的例子可知，「如何⋯」、「為什麼⋯」是引發設計問題研究的出發點。

此外，我認為一個從事設計學研究的學者，應該要盡量讓自己具備下列的條件：

一、要懂得設計史。

二、要懂得設計物生產的過程。

三、要瞭解人類的文明發展史。

四、要懂得藝術史、美學及設計相關理論。

這四項相關的知識並不是要要完全精通，事實上要完全精通也不容易，但盡量不能讓自己只懂得皮毛，最起碼要自我充實到足夠知道「設計」到底是什麼？使其成為做為一位「設計研究」者的基本素養。假如有些人精通其中的一項，而對其它的三項完全不懂時，那麼在判斷研究的價值性時，便會有所偏差，「研究」是有客觀標準的，由於「設計」的多面向特質，使得有些人確實分辨不出所謂的客觀標準與

價值性，而似乎盲目的在進行一些沒有用的研究。有一位日本教授講過一句話：「一位外科醫生開完了一次漂亮的手術，但是病人卻死了」。把它引用來解釋研究的價值時，便是說，研究很努力，過程很完美，但是結論完全不能採用。設計研究對於設計學有沒有貢獻？此問題的根本，反映了我們是否知道設計的問題是什麼？

「設計」是跨領域的學問，跨領域研究是激發火花，產生創意的途徑，但是也會有弄不清楚狀況的時候。我們設計領域的學者目前做的一些研究，其實已經是跨到其他的領域了，但是也有做得不完整或是迷失了本身的立場，變成哪邊都不是的情況。我也看過一些其他領域的學者，想要跨領域做設計相關的研究，往往也是弄不清楚狀況，把設計領域之常識性的東西小題大作，而誤以為是大發現。因此跨領域研究，必須對被跨的各領域具備某種程度的瞭解，同時對於解決各領域的研究方法也應清楚，如此一來，對於研究過程與結果的判斷，才能掌握確實。

此外，在設計學的領域，經常會使用不同領域的研究方法，但卻往往在研究的過程中，只專注於方法的應用，而忘了「設計」的本質，比如前述的「語意差別法」，

被用來做造形、色彩的意象調查，這種調查通常了解了一些人對於造形、色彩的意象後也就結束了，並沒有被有力的應用在設計上。「意象」本身是一種模糊的概念，但是設計物是一個具體的事物，從一個具體的設計物來看意象容易，但從意象來設計一個設計物，就比較不容易掌握，在第二章中，我們提到設計是一項「逆向思考」的操作，便是說明了這樣的情況。又如使用一些運算的方法或是把其他領域的理論，導入於設計研究上，乍看之下似乎是很學術，看了內容才知道原來是分析海報、標誌的問題，要設計一件傑出的海報與標誌，雖然也不是很容易，但是對於天天從事設計工作的平面設計師來說，這是一件很平常性與很普遍性的工作，大費周章的使用複雜的運算理論與操作來處理，把一個很平常性與很普遍性的工作，大費周章的使用複雜的運算理論與操作來處理，這是研究方法與研究對象的本質與功能不相稱，操弄過頭了或者說是文不對題。

我曾在電視上，看到五代同堂的報導，畫面出現一位百歲人瑞的老奶奶，身體還很硬朗，畫面再轉至一位年輕的媽媽在餵小嬰兒喝牛奶，這位小嬰兒大概就是第五代了，我在想，這位百歲人瑞的老奶奶，對這位第五代的小嬰兒會有多深的感情？

我們都知道阿公、阿嬤都很疼孫子，孫子也很孝順阿公、阿嬤，這是指三代的關係，到了第五代之後，這種感情會一樣嗎？我看電視上的老奶奶看小嬰兒的表情甚為平淡。如果用這個例子來看研究，那就是研究要恰如其份的用對地方、用對程度。

由於「設計」往往涵蓋許多複雜的問題，當它專注於工學的解決方式時，又會牽涉到感性的藝術性問題，因此最好把要解決的問題單純化，並且接續式的先解決了一件之後，再來解決下一件。比如說，從某一個角度來看，a與b是A問題中的內容，從另一個角度來看，c與d也是A問題中的內容，那麼就先解決a與b之後，再來解決c與d。我們可以參照笛卡爾提出的方法論，把問題化整體為部分，再把分成小部分的問題，按照順序一個一個的解決。從簡單、容易的對象開始，直到最複雜的對象。

「設計研究」的對象，必須要圍繞著「設計創作」相關的問題，如設計行為、設計目的、設計方法、設計教育、設計的歷史……等等。當設計研究是歷史研究時，便要瞭解歷史研究的規範與要求，設計美學的研究也有美學研究方法論上的規

範與形態，而設計教育研究也有教育研究的方法。在上述有關歷史、美學、教育的研究進行中，只要具備「設計學」的基本素養，可以不必去思考如何貢獻設計創作本身，自然而然的便不會脫離設計的本質，而形成一種與設計創作緊密結合的關係。例如從教學上來看，如果設計創作是主體的話，那麼設計史的教學便要能貢獻它，我們可以透過設計史的教學，使學生知道過去設計的發展與樣式，比如甚麼是新藝術的造形特徵？甚麼是後現代風格？把這些設計風格的特徵與理論基礎，形成養分注入於學生的思維中，使學生善用這種養分進行於設計創作上。其他設計教育的科目與內容，也要教導我們的學生懂得創作時所需的技術、理論與涵養，使得設計研究與設計創作融為一體。

第十章

設計學研究的基礎與延伸

基礎研究與應用研究

在許多學科中都有「基礎研究」與「應用研究」，有些學科只有「基礎研究」，沒有「應用研究」，只是把「基礎研究」的結果在社會上「被使用」，再把「被使用」之後的結果回到基礎研究去找原因。醫學中的基礎研究稱為「基礎醫學」，如生理學、解剖學、生化學、細胞學等等，而應用醫學則稱為「臨床醫學」，也就是治療病人。臨床醫學的醫生不做研究，但是常看醫學報告，這些醫學報告則來自於「基礎醫學」研究的成果，或是臨床醫療的病例報導。臨床醫學的醫生除了醫學報告之外，則以自己的治療經驗來為病人診斷病症。不過許多的大型教學醫院的醫生，除了從事臨床醫學的門診工作之外，也在做研究，他們把醫療的過程與結果記錄下來，並藉著開會討論，尋求最佳的治療方式。化學系的教授們在學校也是在做「基礎研究」，有些學生畢業後到外面創業，利用所學的化學知識製造了美容化妝品，「被使用」之後會不會出問題也沒有研究，於是造成了一些有毒化妝品事件。

以上是要說明，在有些學科中，所謂的「研究」，就是「基礎研究」，沒有所

謂的「應用研究」。而有些學科的「研究」中，有「基礎研究」，也有「應用研究」。

數學是自然學科的基礎學科，因此它的研究性質是基礎研究，但今天為了招生與學生的就業，也出現了「應用數學」的學系。物理學中也有「理論物理」與「應用物理」之分，所謂的「理論物理」，是以數學為基礎的物理範疇，因此，是屬於基礎學科。不過有些學科本質上就比較偏向「應用學科」的特質，如「資訊傳播」、「工業工程」、「企業管理」等等，它們的研究就比較偏向應用性。以上舉例醫學、化學對於「基礎研究」的說明，是我個人的看法，醫學、化學或是其他領域的專家，也許有不同的意見或有更精闢的見解。

基礎研究通常是不會設定或預期應用性的成果，因此，它的方向與範圍是寬廣的。單純的講，基礎研究是為了發掘一些科學上的議題，創造一些新的知識。嚴肅一點講，是為了發掘大自然的奧秘、宇宙的知識。從事基礎研究的人，只是專注自己想要知道的一些不確定或是不清楚的東西，你如果問他這個研究要做什麼，他可能無法回答你。但是這些基礎研究的成果，卻有可能有一天被間接應用到工業上或

是人類的生活上，而使人類的社會有很大的改變。

在笛卡兒的手稿中有一段話：「……科學就像是女人，當她忠誠的留在丈夫的身邊時，他是受人尊敬的，但她變得人盡可夫時，也就降低了她的格調」。（笛卡兒的秘密手記，p. 15）。這句話的意思是：科學沒有什麼設定或預期應用性的目的，它是科學家們為了發掘大自然的奧秘、宇宙的知識所建立的知識系統，因此它是保持中立的發展，沒有善，也沒有惡，但是有一天，當它被應用於工業或被有目的的政治家或軍事家應用，並開發一些設備、武器、商品時，便是有善也有惡，就像是一位變得人盡可夫的女人，科學的意義與價值就有所偏差了。基礎研究就像是上述對科學的詮釋一般，它是中立的。

設計的「本體」就是設計創作，是一件設計物的完成，因此，也是比較偏向「應用學科」的性質。在第二章「設計的詮釋」中，提到設計物的完成不是「設計」的終止，還有「被使用」之後的影響與評價。一輛車子經設計與製造完成之後，還要在社會上被消費者使用，若有問題再回廠修理，我現在開的車子就經過兩次通知，

回廠做了局部的修理。因此，設計物是被使用之後才會變得更成熟。此外，因為「被使用」而衍生的社會問題，也會隨著「被使用」而發酵。

那麼，「設計學」有「基礎研究」與「應用研究」之分嗎？或者說只有「應用研究」，沒有「基礎研究」？還是只有「基礎研究」，沒有「應用研究」？而它的「應用研究」就是在社會上「被使用」？如果它有「基礎研究」與「應用研究」，那麼，「設計學」的「基礎研究」是甚麼？「設計學」的「應用研究」又是甚麼？

研究自然科學的，他們對科學史的發展皆有普遍性的認識，例如人類什麼時候有什麼技術？甚麼時代有什麼科學上的發現？而伽利略、哥白尼、牛頓等，又代表了什麼科學發展的年代與意義？……等等，全世界研究自然科學的人都知道。而進入到個別的專業領域時，他們也藉著閱讀論文，而知道科學知識或技術進展到什麼樣的程度，因此「基礎」與「應用」是結合成一個整體的知識系統。在前文中，我們提到了「大一統的理論機制」一詞，便是指這個意思，也就是說明了科學知識系統的一致性。

不過，我曾聽一位化工系的教授說，在他們化工系裡，個人做個人的研究，隔行如隔山。可見學問細分化後，學問的專精已是普遍性的現象。如果從學問細分化的現象，來思考「設計學」研究時，那麼設計學在學問細分化後的形成面貌，是如何的樣態？是以設計的專業來區分嗎？如建築、工業設計、服裝設計、商業設計等，還是以存在於這些領域的共通性學問來細分，如色彩、樣式、流行、材料、人因工程……等等？

如果把以上的問題，轉換成「基礎研究」與「應用研究」的思考時，那麼，把存在於建築設計、工業設計、商業設計、服裝設計之間共通的問題拿來做研究，便是「基礎研究」。而把設計創作過程的問題或是產品製造相關的問題，如技術性、管控性、材料性等等作為研究的主題時，便是「應用研究」。由於各設計專業的性質不同，其解決技術性、管控性、材料性等的問題也會不同。換句話說，基礎研究通常是指根本的、共通的議題，像是一棵樹的主幹，而應用研究則像是一棵樹的枝葉，象徵著各領域的分支，每一個分支代表著不同性質的問題。

有了「基礎研究」與「應用研究」的概念，便可以使「設計學」的研究價值及其呈現方式安置得更清楚。機械、化學、化工、管理、歷史……等等的學門，由於發展的歷史較長，他們在研究主題與研究方法上是很清楚的，目標也很一致，似乎不需要過度的擔憂是否做對了題目，或是是否用對了方法。由於「設計學」有創作性（藝術），也有技術性（機能），研究牽涉的面比較複雜，因此也就需要我們多花時間去思考。

設計學的基礎研究

二十多年前，我受教於日本筑波大學的朝倉直已教授（碩士學位），從他那裡，我學到了「分類」與「系統化」的方法，之後，我又受教於日本千葉大學的宮崎紀郎教授（博士學位），從他那裡，我學會了「如何判斷有價值的研究」以及「對學術研究嚴謹態度的堅持」。將近卅年的學術生涯，如今想想最要感謝的，還是朝倉直已教授，當初我要選擇碩士題目的時候，本想做一些有關光構成、電腦構成的東西，因為在當時這些題目是最新的，也是主流，但是朝倉教授卻不建議我這麼做，他反而要我去選擇最基礎的題目，由於我做「基礎研究」，因此也自然而然的對於學問的形成與發展等等的脈絡有所領悟，奠定了我後來「學術觀」形成的基礎。對於知識的吸收，對於做學問的態度，每個人由於個性的不同，其領悟也不同，這些年來我廣泛的閱讀與思考，雖然獲益頗多，但是仔細想想，要不是我早期從「基礎」著手，建立有系統的學術觀，應該不會對於爾後所接觸到的知識，進一步的產生發酵的作用。

現在的研究生，甚至許多在大學任教的老師，由於沒有接受過實質基礎研究的訓練，便不易把接受到的知識串聯起來，此外，由於吸收的知識不夠廣或是不夠完整，於是也會影響其獨立思考的能力，同時也會對於研究的價值缺少判斷的能力。若知識不完整、不寬廣，所做的學術判斷便不明確，而將來在事業上或政策上擬定策略時便會有偏差，甚至導致錯誤的決策與重大的傷害。

談到設計的「基礎研究」，我們可以從「基礎造形」這個名稱所具有的領域及內容來思考。所謂的「基礎造形」，是指以造形藝術中之各專業領域如繪畫、雕刻、工藝、視覺傳達設計、產品設計、室內設計……等等，所共通存在之基礎且重要的問題為對象，而加以研究及教育的一個學術領域的名稱。這裡所謂的「基礎且重要的問題」，具體的說便是形態、色彩、材料與質感、視覺心理學、創意方法等等，其目的是為了發展美的感覺教育，以及探求機器、材料之造形開發的可能性等等。

簡單的說，「基礎造形」就是「設計、藝術之基礎學問」。

一九九六年，日本的基礎造形學會在神奈川舉辦的學術研討大會中，曾經以「基

礎造形的〝基礎〞是什麼？」為主題，進行了很長時間的討論，主持人是已故的朝倉直巳會長，參與討論者（panelist）有三位，他們的背景有醫學、工學、藝術學，經過冗長的討論，結論中確立了「基礎造形」的範疇有五項，就是前述之造形、色彩、材料與質感、視覺心理學、創意法等等。但隨著時代的發展，電子媒體的普及，是否有需要把它的內容再擴大的想法也已被討論，不過，個人認為，所謂的「範疇」就有「原則」的意味，不宜分的太細，而且如果要細分的話，怎麼樣也分不完的，因此，除了支持上述五項內容做為「基礎造形」範疇的研究對象外，我們也可以順著這樣的觀點，把這五項內容做為設計學基礎研究的對象，因為從「設計、藝術之基礎學問」來思考設計學之「基礎研究」時，意義上是與「基礎造形」相通的。

在醫學領域，可以說所有的「研究」都是屬於「基礎醫學」的範圍，而醫學的應用便是持聽筒、拿手術刀的臨床醫學，也就是治療。在屬於造形藝術的設計或是相關表現，對應於所謂的「臨床醫學」的就是「創作」，也就是設計的行為與活動。

因此我們甚至可以說，在設計學的領域，沒有應用研究，只要是研究就是一種「基

礎研究」，而「應用」就是設計的行為與活動或是「被使用」。（這只是我個人的一種看法，不是標準答案。）

雖然我們把「基礎造形」的範疇確定了造形、色彩、材料與質感、視覺心理學、創意法等等五項，但是，如果以此五項範疇為基礎加以兩兩配對時，便會有「造形與心理」、「色彩與心理」、「造形與發想」、「質感與心理」……等等許許多多的研究題目出現，把這些研究題目一一的發展下去，便會形成基礎研究的一套知識體系，並在此體系下彼此共享成果，互相對話，使研究越來越廣，越來越深，而逐漸的形成了設計學的「大一統的基礎理論機制」。

當然，「設計學」的基礎研究，隨著設計問題的複雜化，它的基礎研究的範疇將會改變或是擴大。因此，設計學中「大一統的基礎理論機制」的建立，需要更多的討論，也需要更多的時間與更多的研究者的投入。

以上對於設計學之「基礎研究」的說明是我個人的看法，可以做為思考設計學基礎研究的參考。

再述基礎造形

在「基礎造形」範疇中的「造形」，是指非具象的造形，通常以幾何造形為代表，因為幾何造形是不分國界之最普遍、最共通的造形。因此，過度具象化的表現如繪畫、雕塑、插畫、攝影、文字、海報等等，就比較不符合「基礎造形」的研究對象，因為它們呈現的面貌各有差異，沒有達到所謂的「共通」。至於視覺心理學、創意法方面的發展，也必須要以其「學理」做為表現與研究的重點，因為「學理」也是「共通」的。比如說雖然是插畫或繪畫的表現，但畫面中有圖地反轉、錯視、不合理造形等視覺心理學的理論時，由於表現的重點是在視覺心理學的學理應用，因此是一種「基礎」的呈現。至於近年來發展的互動藝術、多媒體藝術的表現中，其運用的技法雖然與傳統的表現不同，但也可以看到「基礎造形」五大範疇的學理應用，因此，表現的面貌也許有改變，基礎理論與內涵是不變的。「基礎造形」的學理與內涵，便是存在於各造形藝術領域中的普遍性與共通性的原則與方法。

在日本筑波大學的藝術與設計學院，有「構成」的專攻，一九八四年我畢業於

「構成」專攻，另有產品設計、建築設計、環境設計、視覺傳達設計、總合造形等等各自獨立的專攻，目前則做了一些調整，在「藝術」這個範疇裡，分成構成、設計、美術、藝術學等四個分別獨立的專攻，而在「構成」專攻裡，包含了構成、視覺傳達設計、總合造形、工藝設計等四個領域（在此「專攻」是大集合，「領域」是小集合，「專攻」較大，「領域」較小，而「構成」是專攻（大集合），也是領域（小集合），而在「設計」專攻裡，包含了產品設計、媒體設計、建築設計、環境設計等四個領域（圖20）。

為什麼「構成」專攻裡包含了構成、視覺傳達設計、總合造形、工藝設計等四個領域？為什麼產品設計、媒體設計、建築設計、環境設計等四個領域又歸屬於「設計」專攻？我想是因為他們體認到構成、視覺傳達設計、總合造形、工藝設計等四個領域，皆具有一個共通性與普遍性的原則與方法，那就是「構成」的原理。當然「設計」專攻中，包含的產品設計、媒體設計、建築設計、環境設計等四個領域，也存在著「構成」的原理，只是「構成」專攻與「設計」專攻有一些性質上的不同，

那就是藝術性與機能性。「構成」專攻有較多的藝術性，「設計」專攻則較有機能性。

教育的問題很複雜，筑波大學的例子只是表達了該大學教授們的想法，其他的大學也有不同的教學架構，呈現出教育的多元性。

```
構成        ── 構成領域
專攻        ── 視覺傳達設計領域
            ── 總合造形領域
            ── 工藝設計領域

設計        ── 產品設計領域
專攻        ── 媒體設計領域
            ── 建築設計領域
            ── 環境設計領域
```

【圖 20】日本筑波大學的設計架構

（此為 2008 年資料）

「基礎造形」落實於實踐上時，他一方面扮演設計基礎教育與基礎學問的角色，另一方面又扮演現代藝術的角色，此時便是藝術創作。學習設計的同學在「基礎造形」的教育中，不只是接受了設計的基礎知識與技能，並藉此了解現代藝術，學生們可以從現代藝術吸取養分，進而實現在設計相關的創作上。此外各設計專業領域如建築設計、工業設計、視覺傳達設計、服裝設計的學習者，也能以現代藝術為媒介進行對話與溝通。設計學院的學生或是老師們，只要一談到現代藝術的派別與風格時大家都懂，即使和國際上的設計師、學者碰面時，也能藉著現代藝術進行對話與溝通。有一次一位波蘭的留學生想到台科大設計學院就學，他拜訪我時問我的專長，當我提到「基礎造形」時，他似懂非懂，後來我想到波蘭與德國、蘇聯很接近，於是我便提到德國包浩斯的預備教育與蘇聯的構成主義，並提到了莫荷里‧那基、馬列維基（K. Malevich, 1908-1909）、利希芝基（El. Lissitzky, 1890-1941）等人，他馬上就面帶微笑表示會意了。在第一章的導論中，提到了一位從事全像攝影研究的英國教授，也是如此的情形。全像攝影是現代藝術的表現手法之一，我在

筑波大學的「構成」專攻中，也跟隨指導教授學過這門技術，目前這門技術也被應用在展示設計或產品開發上。

在基礎造形的領域，我們常常談到造形的三要素：點、線、面，或是美的形式原理，前者是康丁斯基把幾何學中的點、線、面發揮到造形藝術的領域，隨後隨著幾何學藝術的發展，具體藝術（Concrete Art）的 Max Bill 也把幾何學的內涵應用在藝術創作上，而美的形式原理則從古希臘以來，便是人們在追求美的歷程中所建立的一些規範，此兩者到現在還是沒有被推翻，永遠是定律，永遠是規範。這就是基礎學問的特質。以下講一則有關「點」的故事。

提出「方法論」的笛卡兒，曾自願從軍一段時間，有一天他隨軍旅行來到一個地方，看到市中心一棵樹上貼了一個奇怪的公告，由於他不懂當地的語言，於是就以拉丁語問旁邊的一位荷蘭人，荷蘭人告訴他說這是一個數學謎題，並且把他翻譯成拉丁語給笛卡兒看，並問他可以解嗎？笛卡兒告訴他說可以的，並請他留下地址，以便解開之後前去回答他。這個數學謎題是一個圖形（圖21），說明大致如下：

由兩條直線相交於一「點」，構成一個角度，有另一直線將此角度分成兩個角度。

請證明這樣的角度是不存在的。

笛卡兒的解題是：由於幾何學上的「點」是沒有大小尺度的，沒有大小尺度的

「點」是不能被分割的，因此，這樣的角度是不存在的。「沒有大小尺度」便是指

可以大，也可以小，「點」的大小如此的不確定性，當然就不能做進一步的發展。

以上的解題，一方面是應用了幾何學的定義，同時也反映了一種邏輯推理的思

考。在科學中有一些推理的定律，這些定律是建立在嚴密的大自然的規則與形而上

學的思維，是永恆不變的，如第一原理（請參考拙作「方法論」）。

【圖 21】笛卡兒所解的數學謎題

【圖 22】Max Bill 作品的示意圖

在基礎造形（或是造形原理）的書本上讀到造形的三要素：點、線、面時，會看到有關「點」的說明，通常會提到，「點」的幾何學定義是「沒有大小尺度」，我的書上「造形原理」也是這麼寫的。Max Bill 把幾何學的內涵，應用在藝術創作上的例子，在我的書上也有提到，比如一件正方形的作品（圖22），是把此正方形的四個邊的中心點（邊長的二分之一）連接起來，此作品很簡單，說明了幾何學的原理：「邊長的二分之一」便是面積的二分之一」，這個命題是可以證明的。請注意，邊長的二分之一可以不需要使用數字（刻度），只要使用直尺與圓規便可達成。圖22的作品在形式上呈現了幾何學的定理，同時也呈現了幾何學的內涵，那就是：以一種依據自然界中的準則或秩序完成的作品。此種準則或秩序，可能是所有大自然、全人類知識之精確的邏輯原則，甚至可能是宇宙、生命的原貌。再請注意，這種幾何學中精準的秩序，是我們在大自然中看不到的，有誰看過正三角形的石頭？有誰看過正方形的樹葉？有誰看過正五邊形的雲朵？但是，這種精準的幾何學秩序，卻是毫無疑問的存在於大自然中，我們可以藉著幾何學的法則呈現出來。因此，這不

僅僅是科學上的成就，也具有哲學的意義。

什麼是哲學的意義？

通常我們會把哲學與科學看成二個相對的學術範疇。對於提出議題而沒有證實的觀點，我們稱為「哲學」。哲學提出議題，科學透過實驗加以證實，因此「科學」是指被證實的知識。此外，哲學提出的議題通常是概念性的，常具有一種形而上的思維，富有啟示性，且不能用科學來證實，比如人生的問題、神存在的問題。科學可以證實的對象是物質性的。對於形而上的思維，必須以形而上的方式來解決其思維上的邏輯性（比如笛卡爾以「我思故我在」證明主體的存在），而不是以科學實驗的方式來驗證。因此，使得在處理哲學議題的思維過程與結果，常能引發人們關注此概念或思維其所存在的意義。如前所述，在大自然中，我們看不到完全的正三角形或正方形，但卻是實實在在的依賴其規則性而存在的形狀，這樣的發現又帶給人類什麼樣的啟示呢？這便是幾何學的哲學意義。

但是有誰會把幾何學的哲學意義，或是在造形上的意義認真的思考呢？這就是

我們在「設計學」成為一門學科時，在從事基礎研究時，要充實的內涵，讓基礎造形的內容和哲學、科學融合，成為一門有深度的學問。建築設計領域的 Module，工業產品設計中常使用有關人體工學的尺寸，甚至是民間老師傅代代相傳的工法，都有幾何學的原理在裡面，視覺設計中常使用的 Grid，就是一種應用幾何學的版面編排系統。

因此，設計師不應只是專注在狹隘的設計創作，應該要了解現代藝術，多看一些書，並從中吸取養分。而設計學的基礎學問，也不應只偏向工學或是商學的部分，現代藝術的造形理論，也應大量的注入於設計學的基礎學問中，如此才可以讓設計學的基礎研究有更寬廣的內涵。

設計研究的人文思維

有一次和學生談到「Way Finding」的研究，這個研究是與環境識別標誌設計有關。所謂 Way Finding 就是「尋路」，具體一點或實際一點來看「尋路」，那就是當我們到一個新地方時，因為不瞭解這個環境，所以隨著我們的目的及各種需求，我們會去尋找路徑，例如找洗手間、找門牌、找我們想要找的東西，這種心情相信每個人是大致相同的。多年前我帶著一群學生到陽明山的擎天崗做野外地景創作，在野外上廁所雖然可以就地解決，但如果有個廁所當然是更好，我有這個需求時，放眼四周一看，沒有廁所的蹤跡，於是便開始進行「尋路」，我發現了一個隱蔽的環境，我想這條路走進去一定會有廁所，果然不出所料。

如果我們的研究是與尋路有關的話，我們不妨去想想，人們的尋路方式是如何開始的？人們對於尋路時的線索是如何探索的？又是如何發現與判斷的？順著這樣的思維，我們可以構築我們的研究方法，讓這些研究方法來真正解決尋路時，可能碰到的問題與困擾，如此的研究必定會有一個具體的結果，同時這個結果也會有

參考的價值。而順著這樣的研究結果，我們便可以製作符合人們尋路需求的路標、地圖、符號，並把它們安置於適當的地方，解決了人們尋路的問題與需求。「尋路」便是人類普遍性的行為。

除了上述很實際、很具體的例子之外，我又提出另外一個層次的思考，「精神上的 Way Finding 是什麼？」、「技術上的 Way Finding 又是什麼？」，前者可以看成文化性或人文的研究，後者可以是科技的或是工學的研究。

Way Finding 雖然是人們很具體、很實際的一種找路的需求，但是回想人類的歷史，特別是宗教的形成，不都是一種尋路的寫照？人們為了滿足或追求精神上的安定，時時刻刻都在尋找適合的生活方式與安頓心靈的方法，宗教便是這樣形成的，每個宗教都有許許多多宗教的故事，這些故事放在歷史研究或是科學的檢驗下，通常是被當做為虛構的，或者是當作人類充滿想像力的文學創作，在此我們可以當作是人們精神上的一種尋路方式。

比如說我們清清楚楚的知道佛陀是人，是希達多王子，他是淨飯王與皇后之愛

美與神通廣大，他的祖先也不能是人，因為人是不完美的，人是有極限的，不完美

類和人類通婚之後生下來的後代，怎麼會變成神呢？此外，為了突顯「教主」的完

被附予神的地位，既然是具有神的地位，那麼他們的父親必定不能是人類，否則人

以上三個宗教對於「教主（宗師）」出生的描述都很相似，這些「教主」都是

是白頭髮，所以稱為老子。

丹，入於玄妙玉女口中，又在玉女腹中懷胎八十一年，從其左脅出生，一生下來便

在道教中對於老子出生的說法，是一股元氣經過億萬年之後形成藥丸式的仙

用懷疑瑪琍亞的貞潔，她懷的是神的兒子。不過，我們知道，耶穌是木匠的兒子。

一天這位未婚夫看到瑪琍亞未婚懷孕，正感到懷疑的時候，神託夢給他，告訴他不

基督耶穌的誕生也近乎類似的故事。聖母瑪琍亞原本與一位男子訂有婚約，有

下了一陣雨滴，於是她便從右肋生出了佛陀。

在悠閒的散步，當他無意間把右手舉起來搭附在一棵樹的樹枝上時，忽然從天上掉

的結晶，但是，對於佛陀的出生卻又有豐富想像力的故事。有一天皇后摩耶夫人正

又有極限的人類，如何生出一個又完美又神通廣大的神？當人們為了安頓無明的心，面對人世間、大自然的不確定性時，寄託宗教，同時也延伸出許多的宗教故事以及其信仰的思維體系時，基本上也是一種對於精神、心靈上的一種尋路現象，我們能不能藉著「尋路」的意涵加以發揮到這種層次上的探討？如何進行？知識的累積足夠了嗎？完整嗎？足夠與完整到可以從實際與具體的只是尋找路線、認識環境的初衷開始，進入到這種高層次人文現象的探討嗎？

我的碩士論文題目是「美的形式原理」中的 Rhythm，看起來是很小的題目，但是沒想到在文獻回顧中卻延伸到哲學、醫學、神學、心理學、音樂、舞蹈、文學……等等的領域，這些領域都有關於 Rhythm 的討論。由於有這樣的經驗，使我有上述的思考。

一九八〇年代我曾經做過「迷宮」的研究，原本是從造形的領域出發，在文獻探討中卻發現到繪畫、文學、宗教……各種不同的領域均有涉及，「迷宮」不就是「尋路」嗎？做學問不就是一種「尋路」嗎？人生不就像是在「迷宮」中進行「尋

路」的過程嗎？由於「尋路」是人類普遍性的行為，因此，也可以結合「行為科學」的研究方法，使研究更加有深度與廣度。

設計研究的工學思維

「尋路」也可以延伸為科技的或是工學的思考。

在工學的領域有所謂的「專家系統」、「逆向工程」，所謂的「系統」、「工程」，便是指一串或是一套解決問題的架構與流程，換句話說，便是一組方法鍊，而「逆向」，從字面看便是反向思考，「反向思考」也是一種思考方法，既然是工學的領域，那也表示可以被反覆操作的，換句話說，這個「系統」與「工程」，是經過專家們把可能發生的狀況或現象加以分類與分析，並提出了相對應的解決方法或指標，同時完成為一套如人工智慧的電腦軟體，它的功能也像工具一般，我們可以藉著它來分析或解決各種相關的問題。

「系統」既然稱為「專家」，那就表示是可以被信賴的一套方法鏈，而「逆向」，從字義看便是反向思考，「反向思考」也是一種思考方法，既然是工學的領域，那也表示可以被反覆操作的，換句話說，這個「系統」與「工程」，是經過專家們把可能發生的狀況或現象加以分類與分析，並提出了相對應的解決方法或指標，同時完成為一套如人工智慧的電腦軟體，它的功能也像工具一般，我們可以藉著它來分析或解決各種相關的問題。

以「雕」與「塑」為例，過去當我們要創造一件立體造形時，是用雕琢的方式在一塊完整的材料上加工。如果用「塑」的方式，則是由一小塊一小塊的塑土堆疊上去，慢慢形成一件立體造形，因此兩種方式是逆向的。以「射出成型」為例，通

常我們設計的塑膠製產品，是以射出成型的方式製造，在此之前必須要先設計模具，塑膠原料加熱射入模具成形後，再經過冷卻退出模具，因此稱作「射出成型」。模具的設計，必須考慮到塑膠產品如何退模的構造，太複雜的造形在產品退出模具時會有困難，因為有這種限制，因此也會影響產品造形設計的創意發展。但是如果用「塑」的方式思考，以噴砂的方式像斷層掃描一般，一片一片的疊上去，再複雜的方式都可以生產出來，也使得設計更具有開放性，這便是所謂的「逆向工程」。有了電腦的輔助，許多工學的思維都可以實現出來。

KJ法是以經驗為基礎之一種質性研究方法，目前也被應用在設計學的研究中，KJ法原本是用在考古學的一種研究方法（KJ法的操作方法請參考下一章第二節）。考古學挖出來的東西，一般人只把它當作古物，只有考古學家才比較清楚細節。比如考古學挖出來的是宋代文物，他對宋代的古物也會比較清楚，於是便可以利用自己的知識與經驗，去解讀那些挖出來的古物，然後把它們串聯起來形成一個故事，還原那個時代人們生

活的樣態。因此，ＫＪ法最重要的判斷還是要取決於研究者的知識與經驗，不過也是有一套格式化的操作方法，目前使用它的人常把這個方法稱為「歸島法」或是「叢聚分析法」。有人告訴我，日本已經把ＫＪ法發展至電腦軟體的分析工具。把質化性質的研究方法發展成電腦軟體的分析工具，有可能嗎？我認為從「專家系統」與「逆向工程」的例子來看，是有可能的，而且也可行的，只是要花一些腦力與時間。

內容分析法也是把質性的內容進行量化的方法，比如一篇洋洋灑灑長篇大論的文章，抓不住重點在哪裡，我們使用量化的方法，把一些重要的關鍵詞找出來並計算它們出現的次數，然後藉著這些量化的訊息，來發掘與解釋這篇文章的重點或是作者的思維。只要處理的方法清清楚楚，過程清清楚楚，便可以藉著工學的思維與科技的輔助，製作成電腦運算程式，讓研究快速的處理。

人們為了解決問題，便展開如「尋路」一般的行為，把已知的東西進行分析、分類，再思考出解決問題的方法與步驟，甚至發展成為判斷成效的指標，並藉著邏輯的組合與鏈結，使其成為一套方便的工具，而這個過程成為可控制、可驗證的條

件時，便是一種工學的操作與思維。我們能不能也把設計學的研究從這個面向去思考？不過，要提醒大家不要偏離了主題，也就是時時刻刻要思考我們要解決的是「設計」的問題，只要清楚設計的本質，並針對問題的核心以及人們普遍的行為需求進行思考，研究便能掌握重點，而成為有價值的研究。

第十一章

常用的設計學研究方法

□ 正確的使用研究方法
□ KJ法
□ 語意差別法（SD法）
□ 符號學

正確的使用研究方法

人類透過五官接受外在的訊息，再透過腦部的理解活動組織成知識。由於每個人所接觸到的訊息會有一些差異，加上個人的生長背景、教育背景以及人格特質的不同，於是對於訊息的態度也會不同，不只影響了對於訊息接收與詮釋的方式，同時也會造成個人在建立認知系統或是知識體系的不同，因而產生不同的觀點，此時便需要藉著討論、辯論來使問題更清楚，使解決的方法更具有客觀性與普遍性。人文的論述通常具有個別性，我們必須透過討論與辯論取得最大公約數，自然科學則相對的較具有穩定性。

由於個人的認知系統或是知識體系的不同，所造成的各人觀念與不同意見，是可以理解，也可以接受，同時也是可以共存的。但是，如果是對問題的認識不清，或是對於問題癥結的掌握與判斷不足，於是而造成南轅北轍的現象時，不只對於討論、辯論沒有幫助，而對當事人來說，將造成治學方法與方向的誤導，在治學的成就上將會大打折扣，而倘若又身負傳道授業的職務時，所造成的影響是不能忽視的。

我們常常會在論文中看到：本研究使用量化的方法，或是本研究使用質化的方法，或者是提到用「現象學」的方法、「符號學」的方法、「SD法」、「MDS法」、「KJ法」、「紮根理論」、「內容分析」……等等的說明，感覺到似乎只要提到這些有名有據的方法，便可以保證研究的權威性與正確性，可是當我們仔細的把論文看下去時，卻發現到整個研究的過程是有瑕疵的，甚至在邏輯上有嚴重的錯誤。有的研究把統計學的方法說的很清楚，卻完全忽略了呈現研究架構、研究過程、研究價值的「方法論」，比如樣本找錯了對象、樣本本身有問題，甚至有些研究不必用到統計的也用統計，於是成為：錯誤的前提（方法論的錯誤）＋正確的操作（統計方法應用）＝沒有意義的結論。上面提到的研究「方法」是出自於什麼樣的領域？原來是用來解決什麼問題的？如果能加以瞭解的話，在使用它時就可以掌握的更確實。換句話說，如果原來的方法所要解決的問題，是屬於工學性質的，而我們把它用來解決藝術美學性質的題目時，便要更嚴密的構思方法論的結構，否則便是一個無意義的研究。

在學術上我們常常提到的「〇〇學」，除了代表了某種學問的領域之外，同時也說明了這門學問的理論體系。通常我們所稱的「理論」，是指有系統的知識，它可以用來解釋我們所觀察到的現象，或是被應用開發成一些實際的技術，或是做為被推論的根據。至於「方法」，它是一種解決問題的思考與判斷，例如當我們面對問題時，思考如何解決問題，在解決問題的過程中，隨著對問題的了解而思考如何改變方式來解決問題，或是在研究完成之後，思考如何呈現結果才能使研究成為有用、有價值等等。因此「理論」與「方法」是不同的，而許多的研究，常把「理論」當作「方法」來使用，那就是「方法論」的錯誤了。

有些人也常對「方法」和「方法論」分不清楚，我常解釋說：「方法」是一個，而「方法論」是一串「方法」的組合。像打拳一般，「方法」猶如「一招」，而「方法論」是「一套」，表演武術如果一個招式就結束了感覺意猶未盡，「方法論」就是一套拳。我本身對武術很有興趣，也練了好幾年，我們打拳時常常會忘了原來的招式，而打到別套拳去。有一次我們幾個師兄弟在一起討論到這個問題時，一位師兄

對我們說：順著「氣」打，打錯了再打回來接上去。其實方法論也是如此，順著方法的流程行進，當碰到一個問題時便會停下來思考，走錯了也會停下來思考，然後找出一個適當的方向走下去，結論就是要符合目的，同時也要接近正確答案。我們構想的「方法論」不見得沒有瑕疵，因此在過程中也可以做修正，但操作的態度必須是嚴謹的，而整過過程也必須要合乎邏輯。

KJ法

前面我們提到了KJ法，KJ法是日本的考古學家川喜田二郎所發明的，KJ兩字便是來自於Kawakita Jiro（川喜田二郎）名字之首字母，在操作上是使用很多的卡片，紀錄研究者對問題的發現與解讀，然後再依研究者的經驗，把這些卡片上面所紀錄文字的相關性，加以重組成一些大、中、小集合，再加上一些記號，如「↓」（單箭頭）表示單方向的影響，「↕」（雙箭頭）表示相互的影響等等，來解讀這些卡片之間的關係，這些卡片之間的關係也說明了問題的關係，這樣的過程我們可以發現，是把對象分解成許多的部分（卡片與集合），然後再依相關性把這些卡片排優先順序或是因果關係，並藉著這樣的操作來解讀及詮釋對象（圖23）。

比如考古學家從地底下挖出了好幾樣東西，這些東西具有什麼樣的意義呢？於是考古學家面對著這幾樣東西，便開始進行思考與嘗試解讀，並把思考與解讀的結果，寫在像名片大小的小卡片上，想到什麼就寫什麼，然後再把寫好的卡片攤在桌面或是地板、榻榻米上，考古學家再細讀寫在小卡片上的文字，把有相關性的卡片

1 —— 有關係
2 ——➤ 因果關係、時間之
　　　　前後步驟
3 ◄——➤ 相互因果的
4 ▸——◂ 相反
　　　　其他、自由的表現
5 ══ 相同的
6 ═══ 不同
7 —✕➤ 關係斷絕
8 ∴ 何故
…… 這樣一個情形

【圖 23】 KJ 法的卡片組合圖示。

（資料來源：清華管理科學圖書中心出版的「KJ 法應用實務」。）

【圖24】以考古學為例之利用 KJ 法的圖示。

再組合在一起，如此從小集合、中集合到大集合一步一步的進行下去，於是問題也

就會越來越明朗（圖24）。由於卡片的組合藉著相關性而形成一叢一叢的資料，因

此又被某些人稱之為「歸類法」或是「群島分析」、「叢聚分析」。

考古學所需要的知識是很豐富而且也是跨領域的。比如以文化古蹟的考古來

說，最起碼要三種知識，一是科學的知識，如碳十四的應用。二是歷史的知識，如

朝代的變遷、各朝代的人文、經貿發展程度。三是製造的知識，如挖到了一個瓷器，

必須要知道它是怎樣製造的，尤其是釉料的變化又代表了什麼意義等等。有一次偶

然的機緣和雲科大的博士生談到原住民考古的相關議題，他是陶藝的專家，他告訴

了我有關陶瓷器與琉璃製作的技術性差異，這個差異可以輔助考古的解釋，比如在

一個遺址中發現了大量的陶瓷器與少量的琉璃，大量的陶瓷器可以反應當時的人們

懂得這項技術，少量的琉璃又代表了另一個訊息，因為它的製造技術比陶瓷器較為

困難，假如從技術上判斷當時的人們不可能懂得這項技術，於是便可以解釋為因交

易或是掠奪所得，這樣的解釋可以改變歷史的解釋。

我們把從地底下挖出來的器具，經過上述三種知識的操作，然後加上研究者的考古經驗給予一些詮釋，再加上社會學的知識，便可以編織成一篇故事，重現當時人類生活的方式。

有位考古學家在東非挖到了一顆人類的頭殼，在附近也發現了石刀以及大小腳印。經過科學的檢驗分析，這顆頭殼已經埋在地下長達三百萬年的時間，再加上石刀以及大小腳印的輔助，考古學家解讀這是一個家庭，大腳印代表大人，小腳印代表小孩，此外從石刀的發現也可推知這群古代人懂得使用工具，也有最基本的製造工具的能力，由於在動物中只有人類具有製造工具的能力，因而推論他們是三百萬年前的人類，不是人猿。這樣的發現，可以推翻「人是由人猿演化而來」的觀點。

我看到了許多的研究論文，都把ＫＪ法當作一種「叢聚分析」或是「歸類」的方法來使用，可以說是沒有掌握到它真正的意義。若從研究方法的過程來看，ＫＪ法是屬於「質性」研究的一種，因此，研究者的「經驗」是相當重要的。假使我們瞭解上述ＫＪ法的使用對象及目的時，便比較可以發揮它的功用。但是，最重要的

還是研究者的經驗，研究者的經驗不夠，對於地下出土的東西是沒有足夠的能力來

解讀的，川喜田二郎感覺到利用這種方法可以使他產生許多的想法，也會有新的發

現，因此也出了兩本書「發想法」與「發想法（續）」來說明自己的心得。

　　KJ法的方法本身是客觀的操作形態，但是不論是對研究對象的解讀、組合卡

片或是解釋卡片的最終訊息，都需靠研究者的經驗，因此也欠缺了實證的客觀性，

假使一些年輕的學者或是碩、博士生，只是以按表操課的方式使用KJ法，那麼研

究的嚴謹度就會不足。KJ法應用於考古工作時，還要加上一些科學的資料，如碳

十四的檢驗報告，或是歷史發展的正確史料，才可以使KJ法的應用更具有說服

力。此外，團隊合作也是很重要的條件，科學上的研究很少是獨立完成的，團隊合

作可以避免個人的盲點，而集眾人的力量也會激發創意，產生不同的解讀方式，而

使KJ法的研究成果更具有客觀性。

　　因此，當我們使用KJ法來做設計的研究時，一方面要瞭解KJ法的特質，同

時不要忘了要有客觀性的資料，同時也要重視團隊合作的功能。

語意差別法（SD法）

語文是人類偉大的發明，有了語文，人類的經驗可以傳授，可以記錄，並流傳下來，於是人類的智慧、經驗可以一棒一棒的接續，人類能有今日的文明，語文的成就是最大的原因，也因此，人類對語文的研究也不馬虎。語文的研究成果，可以反應人類思維的型式與文化的特徵。我常常在想，編出第一本字典的人真是非常的了不起，而當時的人們剛開始接觸外國語文時，他們是如何把不同語文的相關性連結在一起的？我想也許就像小孩子學說話一般，是從自然而然的學習行為中獲得的吧！

語意差別法是一九五〇年代間由 Osgood 及其同僚所發明的，從名稱來看，當時是為了瞭解語意差別程度的一種研究方法。比如說我們的「快樂」與英文的「Happy」有什麼差異？相當於英文的「Large」、「Huge」中文或日文中有些什麼相對應的文字？同時又有什麼程度的不同？而同樣是中國語文，「快樂」、「喜歡」、「舒服」又有什麼樣的區別？凡是與語意相關的問題，藉著語意差別法的設計與操

作便可以找到一些答案。因此，這種解決語文符號差異的研究方法，也很自然的被應用到非語文符號的研究中，諸如對於造形、圖像、色彩等等的視覺訊息及其語義，也常應用語意差別法來研究。

但是，「語文符號」與「非語文符號」是不一樣的，語文符號雖然是約定成俗的，但是一旦被使用後，其所代表的概念是被固定的，同時也很清楚，特別是對於具體事物的描述如狗、貓……等等，但是雖然如此，某些方面語文符號也只是被用來表現人腦中的概念與情感，並不完全等於人腦中的概念與情感，而為了使語文符號對於人腦中的概念與情感，能夠表現的更相等，於是語文符號的應用，也被時時不斷的創造，例如文學詞句、哲學用語等等，便是用來表現更高層次的人腦中的概念與情感。

「非語文符號」的應用，基本上是要轉化成「語文符號」的認知後才被理解與傳達，由於其應用的文法沒有像語文符號一般的組織，於是其應用的程度便不是那麼樣的廣泛，但是由於某些個別的非語文符號（如圖形），和實際的事物相當的一

致，因此而具有普遍性。如以狗為例，英文為「Dog」，日文為「i-nu」，雖然發音與文字不同，但是，一隻狗的圖像均可以讓中國人、日本人、美國人都能意會。

那麼，非語文符號的語義差異到底是什麼？符號本身有差異呢？或者是符號應用時才有差異？探討這種非語文符號的差異現象與程度具有什麼學術上的意義？它可以建立成通則式的理論，而被許多地方的人引用嗎？以上這些問題，都是在使用語義差別法時必須考量的，但是我們看到許多的研究只要用了形容詞與量尺，便稱做是使用了「語意差別法」，然後藉著這個方法的操作使非語文的符號（造形、圖像、色彩），呈現出一些具有代表性的形容詞便結束了，對於藏在背後的意涵或是文化現象並沒有交代，成為一個有頭沒尾的研究。

「語意差別法」的目的是要研究「語意」的「差別」，而這些「語意差別」的研究有了成果之後，除了對語意本身有意義之外，同時在人們的生活中也有應用的價值。我們如果回去看 Osgood 等人的研究，就會發現她們的研究目的與所設計的研究方法是一致的，而其研究成果不僅回應了研究目的，同時也是可以應用在人與

人或文化與文化之間的理解與溝通。

但是，到目前為止，在設計學領域中所看到的「語意差別法」的研究，把設計物的造形或色彩，以眾多的形容詞呈現出它的語意與程度，這些形容詞彼此糾結在一起，令人無所適從。在這些研究的研究目的中，常會提到「本研究可以提供設計師設計創作的參考」，但是研究的結果太空泛，如何參考？而最重要的是，即使提出了形容詞的語意與程度，是不是能夠設計出來，是另一個層次的問題，兩者並不是 1＋1 ＝ 2 的數學問題。假使藉著「語意差別法」能夠很具體的呈現出設計物的造形或色彩的語意與程度（請注意必須是「很具體」），或是藉著這些形容詞的語意與程度反映出一種文化現象，那便是一個好的研究。多年前一位日本的色彩學教授研究中，日、韓、台學生的色彩認知差異，結果發現對白色的認知有很大的不同，日本學生認為「犧牲」的色彩是白色，中國或台灣則是紅色，日本學生認為「犧牲」是母親對子女之無怨無悔的愛，是純潔的，所以是白色的，中國或台灣則認為紅色是指對國家的犧牲生命，是流血的，所以是紅色。

KJ法也好，SD法也好，都是人想出來的，前者是 Kawakita Jiro，後者是 Osgood 等人，因此，針對研究的問題我們也可以想出一些適當的研究方法，而不要盲目的套用一些方法，使得研究變得文不對題。

符號學

當今「符號學」被談論、應用得太廣泛了，它被當作「方法」用，也被當作「理論」，同時也發揮到文化現象、社會現象的論述。原本從語言發展而來的「符號學」，有些人把其建構的理論當作方法來檢驗不同領域的知識體系，比如有「商標設計與符號學的研究」、「海報設計與符號學的研究」，甚至也有「符號學與易經的研究」……等等，通常這些研究的結論，都是在強調這些領域的結構或理論皆很符合符號學，等於再一次說明了符號學理論的合理性與普遍性，那麼我們就要問，這是貢獻了「符號學」的領域呢？還是貢獻了設計學或是其他的領域呢？而這種「貢獻」又有什麼實質研究上的意義？

符號學把人們生活中的世界，不論是視覺的、聽覺的、嗅覺的、觸覺的、味覺的，都可以整理出一個很簡單的近乎公式性的表述。換句話說，是先有事物，然後才有符號學，一個事物對應著一種功能，前者是「符號」，後者是「意義」，兩者之間是過程，這是人類在與自然互動之中自然而然形成的。那麼，人類是如何從事物

中獲得它的意義？這個意義會改變嗎？過程中有什麼現象？會有偏差嗎？這些便是我們要去探討的。換句話說，我們要研究的是「過程」與「差異」，我們要探討的，是在具有普遍性的符號學理論中，它是如何被人們操作應用的過程，而過程中的差異性又是如何？

符號學者也以現象學的觀點，把符號的性質與作用從三個層次廣泛的思考與分類，第一層次是符號本身，又分成性質符號、個體符號、法則符號等三種。第二層次是指與對象產生關係的符號，又分成肖像符號、指標符號、象徵符號等三種。第三層次是與詮釋有關的符號，如名辭、命題、論證等等，而藉著以上三個層次符號的組合，可以導出數十種不同的符號區別。因此由此可知，符號學是一種經驗性的學問，其理論建立於人類的經驗知識，是在人們生活中，人與人或是人與大自然的對應與互動中的一種關係，所有的事物都可以是一種被定義的符號。

符號學又把人的世界中所發生的事物，分成同時發生的與隨著時間的流逝而發生的兩大系統，也就是「同時性」與「歷時性」，比如說書架上的書是同時存在的，

有一天有人拿去一本書，這就加入了「時間」了。文字是同時存在的，被使用時便加入了「時間」（比如我們閱讀一段文章時是需要時間的），我們的世界不就都是如此嗎？因此，不論是那一個領域，學術的或是非學術的，若從符號學來思考時，都可以框在符號學的理論架構中，而具有相當的普遍性，既然具有普遍性，那就表示已是一種通則，一種公理，可以被當作推論的基礎，換句話說，符號學是人對大自然、人世間的認識中所整理出來的一種「理論」，目前它的理論大致已經完備，接下來是應用它來對事物的剖釋，當符號學的理論被應用到不同領域的研究時，仍然需要建構一種「研究方法」來解決適當的研究問題。如果以「時間」為例，我們便要問「如何呈現同時性？」，「同時性的呈現方式與類別有哪些？」，而「歷時性的呈現依時間的長短又會有什麼樣的不同效果？」或是「人們對於同時性的不同例子又有什麼不同的反應？」等等。但是我們發現到，許多有關符號學與設計學的研究，千篇一律的是用符號學的理論來框在設計學的領域，除了再一次說明了符號學的普遍性之外，看不出研究的實質意義與貢獻。

人一生下來隨著年齡的增加，智商跟著成長，長大之後，思考也跟著豐富而深入，於是對於所接觸到的事物產生各種概念，這些概念是複雜多變的，有時候對一件事物同時會有不同概念，有時候不同的時間會有不同的概念，我們藉著接觸事物以及概念的形成與修正，於是產生了判斷，再形成經驗，藉著經驗我們理解了許多的事情，當多數人的經驗相同時，於是便形成一種共識或常識，從學術上來說，便是「理論」或是「公理」、「通則」的形成，從研究來說，此時便是到達了「結論」的階段。符號學的形成或是其他學問的形成，基本上與上面的過程相似，而許多的研究問題也是發生於或是存在於上面的「過程」中，而不是存在於「公理」或「通則」中。

研究是一種思考，也是一種行為。當我們的「思考」發生時，或是「行為」發生時，不妨反省一下上面的過程，來決定對應的立場與方法，便可掌握住重點，並從「現象」慢慢的接近事物的「本質」。所謂的「研究」，有很大部分是要找出普遍性，也就是找到公理或通則，同時建立理論。不可否認的，從過去人類發展的歷史

或是在現今的學界中，誕生了許許多多了不起的研究，同時也誕生了許許多多有成就的學者，但是只有那些找到普遍性的學者才會萬古留名，諸如亞里士多德、伽利略、牛頓、達爾文、愛因斯坦以及建立符號學理論的索旭爾等人。

經過了以上的說明之後，在此必須再一次的強調，符號學是一種理論，不應被當作「方法」來使用，當我們的研究題目與符號學相關時，還是需要選擇或建構適當的研究方法。在後面「訊息的研究是重要議題」（十三章）中，我們將再提到許多符號學的理論與有關訊息與傳達相關研究的思考。

第十二章

設計史研究

設計史研究的開始

本章的「歷史研究」是從我如何涉入設計史研究寫起，並談論我如何摸索？以及最後又如何呈現研究結果？等等。如何獲得日本教授的指導？以及最後又如何呈現研究結果？等等。

我的碩士學位是研究「基礎造形」，這門學問是藝術與設計的基礎，在日本稱之為「構成」（在第十章已有提到），我從日本獲得碩士學位回國後，一方面教授「構成」相關的科目（基本設計、基礎設計…），同時對於「構成」這門學問，也有專家似的觀點，不過，現在想想，當時還是停留在介紹日本「構成」的層次。後來隨著不斷的投入研究，再加上教學的實際配合，才慢慢的真正有了一些自己的想法，

但是，隨後也感受到從事這種基礎研究似乎很不討好，也很不被看好。很多人都把「基礎」當做很基本的東西，似乎沒有什麼學問，使得這條路走得很孤獨，不像具有清楚經濟效益的包裝設計、CIS設計那麼令人重視，而且在各校許多老師都曾教過基礎科目，沒有教的也曾經學過，大家總覺得，這麼普遍又基礎的學問，會有什麼可以深入研究的呢？於是使得我是否要繼續做基礎造形研究的信心開始動

搖。此外，當時也感覺到有一些瓶頸，於是我便想開拓另外一個研究的領域。

大約一九九〇年前後，日本設計學會發行的「設計學研究」期刊中，經常刊出日本設計史的研究成果，這些資料使我產生了做台灣設計史研究的念頭。但是台灣不像日本在現代化的過程中和西方有直接的接觸，台灣設計史的資料足夠成為研究的題材嗎？當時心中也不免懷疑這個研究的可行性。有一天我到日本千葉大學拜訪青木弘行教授（他曾是日本設計學會「設計學研究」期刊的主編，也曾是日本設計學會的會長），當時談到了我未來可能做台灣設計史研究的話題，記得我當時還和他談到，台灣設計史研究大概只有從戰後開始才會有資料等等的話。

正構思如何進行台灣設計史研究時，當時的台中省立美術館一位研究員打電話給我，問我是否有興趣接一個研究計畫案，計畫名稱為「台灣戰後四十年來美術設計發展的研究」，我聽了非常興奮，我告訴他正好我也在構思做這方面的研究，於是我便接下了這個兩年的研究計畫，開始了台灣戰後設計史的研究。

我從事台灣設計史研究，前後大約十年，此期間我看了許多歷史著作，也從中

獲得許多歷史的啟示與智慧，在這十年間，我發表了許多篇的論文與文章，最後集結成一本「台灣近代視覺傳達設計的變遷」專書。內容是從日治時期到戰後一九九〇年代期間，發生於台灣的設計相關重要大事，諸如博覽會、展覽會、設計團體、設計事件等等，此外，對於時代背景與設計家們的設計表現，也在該書中有所敘述與介紹。

歷史的研究是沒有結束的，每一次的發表只代表著一個階段性的成果。當「台灣近代視覺傳達設計的變遷」這本書完成之後，我也覺得有點累了。為了產生另一個新鮮感與研究的動力，因此，我又構思了另一個研究方向，那就是有關非語文符號的思維與傳達的研究，包含影像、符號、造形、色彩、觸感等等「訊息」的傳達，目前也把這個研究方向結合高齡者為對象之福祉設計相關的研究。我個人認為，有關「訊息」的研究將來會很重要。在下一章我們再來談這方面的問題。

從「基礎造形」、「台灣設計史」以至「非語文符號的傳達」、「高齡者福祉設計」等等的研究主題，都是在「設計學」的範疇裡展開與進行，雖然主題各不相同，但

是在研究的過程中，只要秉持嚴謹的研究態度，藉著方法論的思考與操作，可以體會彼此之間也有共通的地方，同時也有相關的地方。此外，透過嚴謹的思維過程，也能體會不同領域的要求，並從中獲得養分。自然科學研究中的嚴謹，放在人文科學的歷史研究或是社會科學研究中，精神與目標皆一致，只是規範的方式與要求不同而已。

那麼，我是如何開始進行台灣設計史的研究呢？

正想要開始進行時，才發現到竟然不知如何開始，過了一段時間，也進行了一些思考，慢慢的自然而然的才有了一些想法。

年表的製作與口述歷史

當時我想，既然要研究設計史，總要知道先前發生了什麼事吧！於是便開始從現有的文獻中，去找尋各種設計相關事件的記錄，換句話說，從「年表」的製作開始。我把已發生之與設計相關的事情分成政經、社會、文化、教育以及設計相關事件等等加以整理，並記錄於年表中，在製作年表的過程中，也發現了一些相關的歷史文件，從這些歷史文件中，也慢慢組織了整個時間軸的輪廓，對於戰後四十年來台灣設計發展的歷史背景，有了比以前更清楚的概念。

大概在「年表」的製作開始不久，我也制定了兩個行動方向，其一是到舊書攤、書局、圖書館去尋找資料，其二是訪問年長的設計師。在舊書攤我找到了許多很珍貴的舊資料與舊雜誌，我有一種感覺，這些舊資料就像是睡在那裡等著我似的，當我發現到這些舊資料時，心中真是無比的興奮。在圖書館也有收藏許多完整的資料，例如像雄獅美術雜誌（已經停刊）、藝術家雜誌，在中央圖書館可以找到創刊號以來的各期雜誌，此外，創校初期有美術、設計相關科系的大學，如師大美術系、

台藝大、中原大學（有建築系）等等的圖書館，也有一些早期的設計相關圖書。從這些舊雜誌或舊圖書的文章中可以發現更早以前的事情，藉著這些舊雜誌或舊圖書的文章，也可以再找到可能的線索去發掘更早的事件。這樣一步一步的往前推進，資料也就越來越齊全，年表的製作也就越來越完整。

在訪問年長的設計師方面，除了親自去拜訪他們之外，同時也請他們到學校來演講，講題皆與台灣戰後初期設計的發展相關。這種以訪問的方式進行的歷史研究，一般稱之為「口述歷史」，口述歷史一般的侷限是，當事人常常所談的是他個人的記憶與判斷。歷史是全面發展的一種「發生」，每個人的位置是在這個「發生」中的一部份，他所看到的是這個「發生」的一個角度。此外，他也有自己的看法，往往會談一些他所熟悉的名稱或是對自己比較有利的內容，而幾位訪問者對同一個事件所談的內容也會有一些出入，此時，研究者便應發揮研究者的本份，去尋求更多的資料來做判斷。隨著訪問的過程，也會被告知哪些人也是很重要的對象，透過引介也把訪問的對象再擴散，於是所獲得的資料也就越來越豐富，而在訪問的過程

中還有一個收獲是，這些年長的設計師們收藏了一些早期的印刷物或舊雜誌，對於研究的進行提供了很大的助益。

資料的整理與寫作原則

資料也收集了，人也訪問了，這些資料越來越多，要怎麼處理呢？於是我便到文具店買了許多的資料夾，把資料依「人」、「事件」以及設計表現的類別如「海報」、「包裝」、「廣告」……等等分類置於資料夾中，如楊英風、廖未林各有一個資料夾，「黑白展」、「變形蟲設計協會」也各有一個資料夾，至於表現的分類，則依一般的看法分成「商標」、「插畫」、「海報」、「包裝」、「廣告」等五類，每一類也各有一個資料夾（切記：影印下來的文獻資料一定要記下出處），這樣的分類使得收集資料的呈現更清楚。

資料似乎彙整的差不多了，但是總覺得還不夠，同時最大的難處是，如何開始動筆寫作呢？二年的研究期限眼看就要到了，在這兩年期間只有發表了一篇論文，這篇論文的主題是有關「美術設計」名稱的由來與變遷，這個主題的形成，主要是在閱讀舊資料與舊書籍中，發現到「美術設計」這個名稱的妥當性，曾經受到討論與置疑，此外，在研究進行的當時，這個名稱已經很少被使用了，因此，我覺得「美

術設計」做為一個研究計畫的主要關鍵詞，它清清楚楚的便是一個被研究的對象，它的定義或範圍若不清楚的話，可以說研究便做不下去，雖然在概念中我們很清楚什麼是「美術設計」，但表現在文字上時，就不能只是心中的概念。這篇文章當時費了很多的精神，寫完之後則有很舒暢的成就感。但是二年的期限終於到了，研究計畫報告卻還是沒有寫出來，我真正的感受到它的困難度與壓力。

在我去訪問早期的設計師時，從他們提供給我的一些資料中得知，原來這個計畫在我接手之前，至少幾年前就曾經委託出去，但是最後無疾而終。從這個過程中，可以知道這不是一件輕鬆、容易的工作。

由於期限到了，我只好向承辦人商量延期半年，我之所以篤定半年的延期可以完成，主要是在期限將到的那個時候，我已經知道如何動筆了。

首先我確定了歷史研究的原則：「有多少資料說多少話」轉換成寫作時，便是：「有多少史料寫多少東西」，史料的收集是沒完沒了的，可以說沒有結束的一天，但是寫作總是要開始，研究計畫報告總是要完成。於是接下來我便依照我的構想，

把史料依優先順序排列，猶如笛卡爾的方法論步驟一般，一步一步的解決。

在寫作架構上，我以時間為經（垂直軸），以人、事、物為緯（水平軸），也就是以年代劃分成第一章、第二章、第三章……等等，再在各章中寫人（如廖未林、楊英風……）、寫事件（如黑白展、變形蟲……）、寫物（商標、插畫、海報……）。

先前以資料夾整理史料的做法，正好有助於此時的寫作，如寫某某人物時，便把某人的資料夾拿出來，寫事件或是寫物（商標、插畫、海報……）時，便把有關的資料夾拿出來，如此一來，桌上也不會擺太多的資料。最後一章為結論，研究報告後面並附錄「年表」。所謂的「年表」是用在通史上的，有些研究者把對某人的研究也用「年表」來稱呼，那就錯了，此時要稱之為「年譜」，這種名稱應用上的不同，我是從歷史學研究的書籍中得知的。在台灣設計史研究的過程中，我看了許多歷史研究的書籍，受益良多。以下我們換個話題，來談談司馬遷的「史記」與司馬光的「資治通鑑」。

史記

「史記」與「資治通鑑」是中國歷史上，對於歷史研究之意義深遠的兩大鉅著，巧合的是，都是由姓「司馬」的人來完成。尤其是「史記」，沒有它我們將不知道秦朝以前的事情，資治通鑑有許多的內容還是參考它的，我在日本的書局、圖書館閱讀史學的相關書籍時，日本的史學界也都有在討論這本書，當然也受這本書的影響。日本文化吸收中國唐宋的精華，雖然日本現在比我們進步，但日本早期文化的啟迪，有很多是來自於中國。

傳說孔子寫「春秋」，記載魯國發生的事情，但是被認為中國史學上的第一本鉅著，還是司馬遷所著的「史記」。司馬遷的父親是史官，司馬遷從小便感染了史官公正不阿的氣質與操守，長大之後作官，因為講了一句實話而觸怒了奸臣與皇上而被判宮刑，宮刑就是去勢（割掉生殖器），是男人最殘酷的刑罰，司馬遷在獄中忍辱偷生，化命運為使命，終於完成了「史記」。

「史記」是在唐宋之前的漢朝所完成的，因此，日本在吸收中國唐宋文化精華

的過程中，在史學這個領域，是無法避免不去讀「史記」，也無法避免不受「史記」之史學方法論的影響。我在韓國也有發現到有這種現象，我們可以從日本、韓國的語文中發現漢字的思維，以及從中國史學所衍生之價值觀的思維。我個人認為「史記」的價值是相當大的，他不只是一本歷史著作而已。這本書樹立了中國傳統社會與文化的價值觀，同時也影響了漢文化圈的地區。

「史記」被後世史學界所推崇的寫作風格中，具有代表性的大致有二，其一是它把要寫的內容有組織的加以分類，如寫皇帝時用「本紀」，寫諸侯時用「世家」，寫人時則用「列傳」，寫國土民情則用「書」，這樣的分類法建立了歷史研究的方法論。想想看，歷史上發生的事情那麼多，不做一個合理的分類，如何下手呢？我在寫「台灣戰後四十年來美術設計發展的研究」前，雖然已經閱讀過史記，但只是閱讀裡面的故事，尚未認真的對史記的寫作方法作一些瞭解，後來我把要寫作的內容切割成部分，以時間為經（依年代的順序），以人、事、物為緯的寫作方法，可以說是必然的結果，換句話說，不這麼做是不行的，雖然切割的方法與史記不完全相

同，但目標一致，概念也一致，我想任何人只要跨入歷史的寫作，剛開始都會這麼做的。

「史記」的第二個特色，是在文末皆會加一個「太史公曰」「太史公」便是指司馬遷本人，他以史學家的立場對於歷史的發生給予論斷。我個人認為，史學家在選材寫作之時，便是史學家的第一次史觀的判斷。歷史中發生許多的事情，哪些事情可以進入歷史的紀錄呢？史學家以自己的史觀來加以選材，寫完了之後，又加上評語來論斷是非，呈現出第二次的史觀，「太史公曰」便是史學家之第二次史觀的呈現。這裡面便出現了兩個讓我們思考的問題，其一是史料的選擇如何下手？其二是史學家的論斷依據又是什麼？

史觀的依據

歷史的發生基本上遵循者「必然性」與「偶然性」等兩種關係。隨著時代的變遷所發生之合久必分、分久必合，或者是盛衰更迭的循環等等，可以說是歷史的必然性，從很宏觀或是拉長時間的距離來觀察，這種必然性是很清楚的，比如我們現在看中國歷史的更迭情形，大致上便有相似的情況。而在必然性的歷史軸中，由於某一個人的性格、想法，或是由於某個天災而造成了歷史上的重大變化，便是一種「偶然性」。比如以較近的歷史事件來看，孫中山先生推翻滿清政府是必然性，而「西安事件」是一個「偶然性」，阿扁第一次當選總統原本不看好，是由於宋楚瑜與李登輝的分裂才讓阿扁佔了上風，第二次的連任選舉時，據傳聞外面的賭盤都押連戰會選勝，卻在投票前夕的兩顆子彈，使得阿扁以些微的差距又當選了。這兩次事件是「偶然性」。換句話說，政黨輪替是遲早都會發生的事，但往往是由偶然性來促成，至於偶然性有沒有被人為的操弄，那又是一件嚴肅的歷史研究問題。

那麼，歷史研究要如何去判斷哪些偶然性的事件是應該被選擇記載的呢？其一

是客觀的依據，主要是指歷史的因果關係。比如因為這個事件而影響了歷史的發展，因為這個事件而影響了另一個事件的發生，那麼這個事件是應該被記載的。其二是主觀的依據，也就是史學家的觀點。史學家以自己的價值觀與道德標準來選擇題材，然後藉著寫作來抒發自己的想法，這個部分再加上如「太史公曰」的史學家的論斷相呼應，便成為影響後世價值觀與道德標準的典範，這也就是前面我提到「史記不只是一本單純的歷史著作」之說法的緣由。

史學家在歷史研究的最後提出史觀，可以說才算是歷史研究的終結，否則就像飯吃了一半留下了一些飯粒，有浪費食物的可惜感。但是史觀若遭到有心人的利用，也可能引發人類的大災難，例如馬克思研究歐洲的歷史，認為影響歐洲發展的最大問題是階級的不平等，因而提出社會主義的理想，這樣的觀點後來受到蘇俄列寧、史達林的引用，以無產階級鬥爭推翻了政權，實施了共產主義，而形成了後來世界兩大集團的對立，也造成了世界某些國家的動亂。中國也是階級甚為鮮明的社會，當農、勞工階級聽到了共產主義的理論時，沒有資產的農民、勞工當然是趨之

若鶩，甚至當時的學生、知識份子接受到這樣的思想，再對照中國社會階級鮮明、官僚腐敗的現象時，無不醉心於新思想的吸收，於是造就了共產黨發展的空間，但是共產主義的實施，也使得中國大陸人民遭受到慘痛的災難。日本也由於一部分軍國主義者受到日本歷史學者的影響，認為日本是一個優秀的民族，具有照顧亞洲人民的天職，因而引發了侵華及太平洋戰爭，造成了無數生命的喪失。由此觀之，史學家責任是相當大的，他有承先啟後的使命，但一不小心也可能釀成人類的浩劫。

因此，如上所述，史觀的精神是會被修改或錯誤解讀的，同時也具有相對性與不確定性。歷史真相也是會被人為操作或被扭曲的。但是，事實就是事實，難道會有假的事實嗎？說真的，有時候我們真的無法判斷是真是假，即使史料很充足了，我們還是會擔心會不會遺漏了什麼？或者由於面對歷史的角度不同而有不同的解讀，這種情形是很正常，也是常有的。事實真相會不會被有心人刻意的製造，或是由於當事人的某些難言之苦衷，而製造出假的事實呢？這也是嚴肅的歷史研究問題，需要更多資料的比對與研究者之客觀無私的智慧與判斷。

歷史研究中，土地經常被用來貫穿這個歷史的脈絡，並以此來建構史觀。比如說中國那麼大，我們常說有五千年的歷史文化，期間也經歷了許多朝代的更迭。當元朝統治中國的時候，有骨氣的漢人不做元朝官，漢人的地位也相當的低微，但是從宏觀的歷史來看，不論如何的改朝換代，土地是不變的，只要在這個地方發生的事，就是這個地方的歷史，即使外族入侵成了皇帝、建立了王朝，長遠看還是中國的歷史。有一天，我看到了一位歷史學者的談話，他提到以人的概念，替代土地的概念建立史觀的看法，換句話說，人變成是歷史的主軸，順著這樣的觀點思考，假使以台灣的美術史為例，美術史裏用人來建構史觀時，那麼是不是只有台灣人的藝術家，才是台灣美術史的主軸，並以此標準來決定藝術家的歷史地位呢？可是，甚麼是「台灣人」的定義？對不同時代來到台灣的人，怎麼樣去界定他們的歷史意義與地位？假使又有人提出以作品的概念，來建構史觀的看法時，那麼又是一個甚麼樣型態的美術史呢？因此，因為研究觀點的不同，史觀的不同，歷史價值的呈現也會有所偏差。

歷史所反映的時間是延續的，不論是好的或是壞的歷史事件，都有它的歷史意義。歷史發生的空間是廣大的，在不同的空間，相同時間會發生許多的事。因此，對於某一個歷史事件與其被解釋的歷史意義是多元的，一個人一生竭盡所能可能只有弄清楚其中的一件事，因此歷史學者的研究態度應該是包容的，同時也要是客觀的、超然的，當然思考的方向也應該是多元的，而且千萬不能有意識型態。

我於一九八○年代初留學日本期間，在日本的書店買了一本「中國現代史」來看，作者是日本人，專攻中國的現代史，但是由於他參考的資料是中國大陸的，使得我彷彿看了一本相反的歷史，由於當時國內的政治環境尚未解嚴，我回國時也不敢把這本書帶回來。

今天，我們對於國家的定位有分歧，對於台灣的歷史如何定位仍不明朗，於是對於台灣歷史真象的解讀以及史觀的建立，也就有不同的意見（我個人比較接受以土地建構史觀的觀點）。有日本朋友問我台灣人對於獨立或統一的看法，我說大概是三分之一贊成獨立，三分之一贊成統一，三分之一沒有意見。他接著問我是哪一

個三分之一，我說是沒有意見的三分之一。事實上，對於歷史我也不能決定什麼？

一切就讓歷史之偶然性與必然性的自然發展去決定吧！朋友又問獨立與統一哪一個較好呢？我說目前雖然每個人都有自己的看法，但從歷史的發展來看，誰會知道？即使我們現在可以沙盤推演式的來比較，但真正的歷史是無法比較的，也許現在的情況會比較好，但以後呢？歷史是無法重來的，我們只能用較「正道」、「正念」的價值觀，以及「人」之所以為人的尊嚴，或者所謂的「人性」，來面對現在或未來的歷史，或是以這樣的觀點，來批判歷史上某些政治人物的作為。因此，一個可能成為歷史中的人物，做任何的決定也就需要秉持著「良知」，才能經得起後世歷史的批判。

史記的史學方法

史記對於歷史陳述的分類是一種方法，最後以「太史公曰」來論斷是非黑白也是一種方法，此外，在史記中依太史公之述，他為了瞭解五帝的歷史，曾西達崆峒，北達琢鹿，東達海上，南邊泛舟於長江、淮河，去請教一些長老們，並閱讀尚書、春秋、國語等書，他發現到長老們的口述，雖然不一定完全一樣，但大致不悖古文尚書。此外，春秋、國語中的闡述也非常可靠，最後也對自己之好學深思，能領悟事情的真相而感到自滿。

以上的敘述說明了太史公寫史記時，運用了田野工作以及口述歷史的功夫，並加上文獻上的探討，發揮自己組織歷史、判斷歷史的才能。這些敘述以今天來看，便是歷史研究的方法論，太史公說：「五帝、三代、殷代以前的事，因為年代久遠均無法詳考，周朝以後才稍為清楚」。由此段話來思考，要是沒有史記流傳下來，那麼連周朝以後的事也可能無法詳考了，所以這就是太史公偉大的地方。此外太史公說，孔子根據魯國歷史修春秋，每記一事均加魯君的紀元年數，並標出四時月日，

編尚書時因為時間不清楚而不記年月，也說明了寫史者的謹慎態度，這些治史的嚴謹態度，也都在「史記」與後來的「資治通鑑」中表現出來。

資治通鑑

大家都知道，資治通鑑是一本帝王之書，宋英宗想要研究古代歷史，幫助自己施政，乃命司馬光修撰歷史，並准許他自選助手及運用各種典籍圖書，前後歷經十九年完成，司馬光一方面要做官處理公務，同時公務之餘又要修史，嚴重耗損其健康，資治通鑑完成兩年後，司馬光逝世。司馬光雖然在政績上也有許多的建樹，不過卻是在史學的成就上被後世所尊崇，由此可見，政治是暫時的，治學是跨時代的，史學二司馬的事例，可做為當今知識份子治學處世的參考。

司馬遷的史記從五帝寫到漢武帝，約共二六○○年的歷史，司馬光的資治通鑑則從三家分晉開始，避寫春秋，寫到宋朝開國為止。不寫春秋主要是為了尊孔，司馬光認為春秋已由孔子撰寫了，孔子的地位太高了，不應給予增刪，不寫宋朝開國以後，則是因為時間太近了，避免政治或其他的因素影響歷史的客觀性，後者的顧慮為一般治史者的看法，對於前者我個人則另有一個看法，那就是：春秋以前的事情已經無法詳考，在查證的功夫上較沒有新的創局，當然也就沒有可以發揮的地方。

資治通鑑的寫作中有兩個特色可以在這裡介紹，其一是團隊合作，其二是「臣光言」。「臣光言」一如「太史公曰」一般，司馬光藉著歷史一方面述說自己的史觀，同時也告訴當今皇上要如何的以史為鑑。至於「團隊合作」，則值得我們現在的歷史研究者的參考。司馬光的團隊中有劉攽、劉恕、范祖禹、司馬康等人，個個都是史學專家，此外應該尚有一些工作人員的參與。用現在的情況來看，司馬光是總計畫的主持人，劉攽等人則為子計畫主持人，其他的工作人員則為研究助理。這些團隊進行了史料的收集、整理與初稿的工作，也就是前階段的工作，最後則由司馬光來定稿，並加以完成。就以唐代為例，范祖禹參考了千卷書籍，修成了八百多卷的初稿，經過司馬光刪改後剩下八十一卷。從團隊合作的方式，加上資治通鑑花了十九年的時間才完成看來，史學工作確實是一件艱難的工作。目前我們現在的歷史研究學者往往單打獨鬥，要不就是以比較不成熟的研究生做為助理，甚至主持人沒有充裕的時間來校稿而草率的結案，於是影響了研究的成果。團隊合作還可以藉著團隊成員的討論，達到更真確的史料解讀與判斷，以及史觀的建立。

設計史研究的反省

在「設計學」的領域中，爾而會看到有關討論台灣的設計史、文化史，或是設計史如何進行等等的文章。根據我個人的接觸，在許多的設計史研究的論文中有三個比較明顯的現象。

其一是方法論上的論述。這一類的文章往往引述西方學者對於設計史應該如何寫的看法，然後以批判的態度來看台灣設計史研究的進展。從比較積極的態度來看，可以把這種寫作的風格，看成是以「史學方法論」或是「史學史」的治學方向自成一格。但是這些人卻完全沒有碰觸「史」的本體寫作工作。換句話說，這一類的文章並不實際參與台灣或西方設計史的史料收集或修撰的工作，而在旁邊論長說短的提出某人的觀點，甚至於對史料收集或撰寫者顯現出批判的態度。

歷史要怎樣寫，早期確實沒有一定的寫法，史記被認為是紀傳體，資治通鑑被認為是編年體，均各有成就，所以真正的史學成就，是在「史」的本體工作。司馬遷也好，司馬光也好，在動筆撰寫之前，對於如何寫，如何進行下去均有一些方法

論上的思考，同時他們也把方法實踐出來，投注在「史」的本體工作上。基本上我個人尊重這一派學者的治學風格，也很期待他們也能投入於「史」的本體工作。

其二是淪於圖片資料的收集與介紹。由於設計史不是只有文字的資料，設計的圖片也是很重要的資料。我們往往看到印刷精美的舊圖片，加上一些圖說的文章或書籍，便在做歷史研究。因為這樣的特色，會使人誤解收集到許多的圖片資料便是認為是一本史學著作，其實從歷史學的學術觀點來看是是不夠的，歷史研究的目標是要找事實真相，並探討其歷史意義，所謂的「歷史意義」便是指歷史的因果關係，說明白一點，便是「因為這個歷史真相而造成了後來歷史的發展」，也就是弄清楚這個歷史真相是以前什麼原因造成的，而後來的歷史中，又有什麼樣的事件是被這個歷史真相所影響的？

「影響」這個詞彙所代表的研究工作是很艱難的，因為不論是自然學科、社會學科、人文學科，常會有一果多因的現象，比如說某個病症的產生可能有許多的原因，經濟的變動也有許多的原因，而歷史的發展也有多種原因，哪一個是真正的原

因？必須具有相當多有用的資料來證實。換在設計史的研究上，我們如何把「歷史意義」突顯而成就設計史的研究成果呢？不可否認的，歷史圖片的收集也是一項重要的歷史研究工作，不過要呈現歷史研究的成果，客觀而又嚴謹推論的文字工作是不可缺少的，這部分還需要大家更多的努力。

其三是主觀的論述太多。史觀往往是具有主觀的色彩，但在表現具有主觀色彩的史觀陳述時，其背後也要具有相當的客觀性，人文的價值往往是具有多面向的特色，對於歷史事件的評論，會因為個人立場與性格的不同，再加上治學風格的不同，而形成不同的看法，這種現象基本上是可以被接受的，因為史觀的呈現，也是會因受當代或後世人們與學者們的檢驗。但是在現今有關設計史的研究中，太多對於圖片資料的主觀與片面解讀，少了查證的工作，因此，也缺少有學術性的歷史發現與敘述，形成了古圖片的欣賞一般，減低了史學研究的精神。

歷史就是歷史，必須從歷史學的觀點來思維研究的方法，文學性思維的歷史研究與哲學式思維的歷史研究，我個人是比較不同意的。有人認為「設計史」有其不

同於一般歷史或藝術史的特徵，不能以一般的歷史或是藝術史研究的寫作方法來進行，這只是否定式的說法，肯定式的說法又是如何呢？那麼設計史的研究方法要如何進行呢？這個問題不放到「史」的本體工作上，就像是打一個空爆彈一般，是不會有結果的。

以上雖然提出了目前設計史研究的三個普遍性的現象，但是面對著這三個普遍性的現象，我也常常會思考，設計史的研究到底應該是一個怎麼樣的型態？雖然有各種不同的人文思考與方法的共存是很正常的，也並沒有甚麼不好，但是當我們面對嚴肅的學術問題時，總是要思考，到底哪一種研究方式才是最適當、最正確的？於是我思考了一段時間，初步的結論是，不管設計史研究怎麼去做？用什麼方法？怎麼樣的型態？首先就是必需認清歷史研究的最終目的是什麼。依我個人對歷史學的理解，歷史研究的最終目的是上文提到的「找真相」，並探討這個真相的歷史意義。為了找真相與探討真相的歷史意義，目前在歷史學的領域中所使用的方法，我們都應該去了解，因為設計史到底還是一項「歷史」的研究。

此外，從「設計」來看設計史，我們必須要清楚「什麼是設計」，於是就必須以「設計的本質」為基礎，來思考設計史的寫作。如第一章所述，設計不同於美術，我們從「完成度在哪裡」來詮釋設計與美術的不同，藉此使我們更清楚設計的本質，於是，對於設計史的研究，也就不能完全以美術史的方式來進行，我們可以把視野帶到更高的層次，以制高點來俯視設計的發展與社會的關係，把設計從商業的目的帶到具有生命關懷之綠色設計、通用設計、福祉設計、永續關懷的觀念，藉此體會適合於設計史研究的型態是甚麼？並以此來構思方法論，並注入於設計史的寫作中，如此一來，不止會使我們在「設計史」的研究上，有更豐富的成果，同時也會促使「設計學」在此概念下有機的發展。

歷史研究的成果

在進行戰後台灣設計史研究的過程中，我看到雜誌、報紙刊登了日治時期始政四十週年台灣博覽會的報導，這些報導讓我想到，日本戰前已和西方設計思潮有所接觸，我們從十九世紀後期以來的藝術史或是設計史中，可以看到相關的資料。於是我便想，當時做為日本殖民地的台灣，在設計的發展上又是如何的一種情況呢？於是我便到收藏日治時期資料的中央圖書館台灣分館去找史料，沒想到因此而發現了許多的設計相關史料，包含博覽會、各種展覽會、設計教育等等的資料，這個發現確實令人振奮，也讓我的研究繼續延伸到戰前的日治時期。

當我藉著這些史料（戰前、戰後）完成了論文向台灣的期刊發表時，由於都是第一手的資料，因此都是被接受的，但是投稿於日本設計學會的「設計學研究」期刊時，卻經過二至三次的修改，可以說是吃盡了苦頭，審稿委員的意見大概都是指出，該論文在呈現歷史意義的論述上還不夠充分，當時我的看法是找到歷史的事

實，便是一種歷史研究的成果，我的論文在台灣被接受，大概也是反應了台灣學界

一般人的看法，我的博士研究的指導教授也提出與期刊審稿委員一致的看法，我們

曾為此僵持了一段時間，隨後我懷者再求知的心情到日本的書店，一邊看書一邊思

考，同時也選購了兩本書，從這兩本書中我完全暸

解了什麼是「歷史意義」，於是再重新閱讀史料充實論文的內容，當指導教授看了

我修改過的論文時，很滿意的問我：「你後來怎麼做到的？」我告訴他：「我在書局

買了兩本書研讀之後，瞭解了老師的觀點，再從頭閱讀史料而有一些發現」。

日本的教授私底下對學生很親切，但是在研究上很嚴肅，到目前我真的很感謝

前後指導我的兩位教授，當我獲得博士學位後，指導教授跟我說：「希望你在日本

所學到的研究態度，教導你們台灣的學生」。雖然學生的素質有高有低，他們在論

文的成就上不見得很傑出，但是我絕對是以認真與嚴肅的態度指導他們學術研究的

正途，我常在論文審查或被邀請做為口試委員時講出不中聽的意見，主要是認為學

術研究不能馬虎，一位學者必須要有原則與有所堅持，也請有碰到這情形的老師或

學生們多加包涵。

　目前我沒有進行設計史研究了，但是對於設計史研究仍懷著濃厚的興趣。學生選設計史的題目時也樂於指導，過去曾經有一些台科大的學生如蔡進興、傅銘傳、劉雅玟、孫漢傑、蘇文清、陳立心、鄭建華、陳美燕、劉德威、周麗華、蕭春金、高錦惠、林文通、袁敀鼎……等等，以台灣設計史相關的題目做為碩士論文或是學期報告，他們均表現出很積極的態度，可以說是我進行設計史研究的團隊。有時候我也會想再來組織一個研究團隊，對於台灣的設計史再花個數年的時間來研究，看看是不是可以寫出一本充實與完整的「台灣設計史」鉅著。

第十三章

訊息的研究是重要議題

□ 傳達與訊息

□ 視覺傳達是最重要的傳達

□ 訊息概說

□ 語文訊息

□ 非語文訊息

□ 訊息傳達系統的研究

傳達與訊息

在設計的領域中雖然有許多的專業分工，遍佈於我們的食衣住行之中，諸如建築設計（住）、工業設計（行）、服裝設計（衣）、包裝設計（食）等等，但是如果單純化的加以分類時，一般可以分成「空間」的設計、「物品」的設計、「視覺傳達」的設計等三種類，這是大家一般的認知。與「空間」相關的設計有建築設計、室內設計、景觀與環境設計。與「物品」相關的設計有工業設計、產品設計、服裝設計、工藝設計。與「視覺傳達」相關的設計有商業設計、廣告設計、多媒體設計。「空間」的設計需要我們身體的接觸（身歷其境）以及行動來體驗其效果，「物品」的設計則藉著使用來感受其功能的優劣，這兩類其實也以其設計的完成品，向使用者傳達「好不好用」、「舒不舒服」等等的訊息。而「視覺傳達」的設計則藉著視覺感官的傳達，讓我們知道一些商業性或非商業性的訊息以及認知上、情感上的效果。

此外，這三種設計的領域為了要更發揮其功效，有時也會共同存在於一個設計物之中，或者是加上其他傳達的元素，以增加豐富的感覺或效果，如物品中又加上一些

氣味（味覺傳達），空間中又增加一些聲音（聽覺傳達）等等，這種現象可以進一步的說明，「設計」不論是屬於那一領域的專業分工，或是綜合二個或三個的專業，其實都具備一個主軸功能來產生它的效用，那就是「傳達」（Communication）（也可稱之為「溝通」）。不論是那一種設計物，它誕生之後都以其特有的條件、元素與人們進行傳達或溝通。

所謂的「傳達」，就必須具有一個被傳達的訊息（Information），我們藉著五種感官（視覺、聽覺、嗅覺、味覺、觸覺）來接收這些訊息，有些訊息比較具體，比較可以被理解與掌握，但是也有一些不容易說清楚的訊息，諸如美感的訊息或是具有某些科技技術的訊息、學術內涵的訊息等等，人們必須具備有某種專業的素養，才可以感受到「訊息」的意義。

從「訊息」這個基礎出發思考，「設計學」這門學問，單純一點說，它就是一門傳達「訊息」的學問，因此，不論是那一種專業設計，不論是那一種感官，與「訊息」相關的知識，是有必要進一步瞭解的。此外，有關「訊息」的研究，也將會是

未來設計學領域之重要的研究課題。

　因此，本章中所談的「訊息」，從狹義來看，是視覺傳達設計的領域，從廣義來看，它則普遍存在於所有的設計專業領域中，甚至充斥在我們生活中以及四周的環境中。

視覺傳達是最重要的傳達

我們常常會在許多的書中看到，或是在演講中聽到人說，「視覺」的傳達在所有的傳達中占百分之八十，有人比較保守的說百分之六十，這些數字是如何形成的呢？是用什麼樣的研究方法或儀器研究出來的？我直覺的感到這樣的研究很困難，因此不敢說的那麼精準，而用「大部分」這種文字式的敘述，因此我常說「視覺」的傳達在所有的傳達中占最大部分。不過，我們可以從種種的現象來說明這個「大部分」，事實上可能超乎我們的想像。而這個問題也提示了我們，有關如何掌握「訊息」傳達的研究是很重要的，同時其研究的方法論也需要好好的構思。

人類有五種感覺（視覺、聽覺、嗅覺、味覺、觸覺）對應著五種感官（眼、耳、鼻、口、手），這些感覺透過感官傳達到大腦後，經反射神經表現出來，最後則由「視覺」來統合，這句話沒有什麼理論的根據，純粹由現況來理解的。比如說，今天我們的手「接觸」到一個會刺痛人的植物，下一次我們再看到這個植物時，就不會再去碰觸它了。今天我們「吃到」一個很苦的水果，下一次我們再「看到」

這個水果時，也不會再吃它了。今天我們「嗅到」一個有異味的東西，下次我們再嗅到這個異味時，就好像「看到」了那個東西。同理，今天我們「聽到」一個發出好聽聲音的事物，下一次我們再聽到時，也好像再「看到」這個事物一樣。以上的敘述，是一種感官的經驗，是從我們的日常生活中形成的，也是我們接觸外界事物的本能，每個人只要是五官正常的，都會具有相同的經驗，因此，由我們接觸外物的反應現況來看，「視覺」的傳達不僅在所有的傳達中占大部分，同時也統合了其他感官的傳達，因此也是最重要的傳達。

一個人不會講話或聽不到聲音雖然很不幸，但比起看不到的人，又幸運多了。一個沒有味覺的人雖然不能享受美味，但是沒有比較時也不會有所差別。孔子說：「食、色，性也」。色是指女性的美色，食便是味覺，性有需求了要解決，肚子餓了要吃東西，說明了最低限度的生理需求，過度便是一種慾望，一個人喪失了性與味覺的能力，便不會有慾望，沒有慾望便可以用心做學問，安心修行，反而是一種好事。

我的第一個小孩出生時，我太太很認真的照著書來照顧，書上說甜食會引起小孩的過動，因此，在小孩會走路前，沒有讓她吃到甜的食物，小孩吃的所有食物，都是不加鹽、不加糖的原味，有一年的中秋節，我們在吃月餅，小孩吃了一塊棗泥的月餅，我發現到小孩的眼神很不一樣，接下來她便把整盒月餅拿到房間不出來了，我忽然想到這是她第一次吃甜食，我想她可能在想：天下怎麼有那麼好吃的食物。真是一個有趣的回憶，小孩正是會走路的年齡，大概一歲左右吧！這個故事告訴我們，味覺不比較是不會有過度的差異與慾望的。

有一個例子可以說明喪失視覺的種種問題。這是一部電影，男主角是一位盲人按摩師，和他的客人（女主角）發生感情而結婚，女主角想盡辦法把先生的眼睛醫好了，當男主角的眼睛能看到外界的事物時，一些沒有想到的事情發生了，比如當他看到一個人皺眉時，他不知道皺眉代表的是什麼意思，碰到人微笑、生氣時也無法分辨，就連自己經常接觸到的事物，當他看到時，也感到與自己心中已有的形象不同，甚至連「美」與「醜」都無法分辨，這部電影告訴我們，原來喪失視覺能力

的人再恢復視力時，會衍生出那麼多的問題。這個故事也可以說明「視覺」對人類的重要。

從視覺的事物來看人與人之間的傳達，可以簡單到只有文字與圖像等兩種。對於文字應用所衍生的學問，諸如文字學、文學、傳播學、法律條文……等等，屬於「字義」的部份，和設計的關係不大。但是「字形」的部分，也就是我們所稱的「文字造形」，由於可以藉著字的形狀表達情感與意象，因此和設計有密切的關係。至於圖像的應用，不論是動的、靜的，都與設計相關，文字造形與圖像兩者，是我們在處理視覺設計的問題時經常碰到的。因此，是視覺傳達中的重要領域。

訊息概說

為了使這理所談的「訊息」能夠清楚的被理解，讓我們先來瞭解符號學的基本理論。在前面，我們談到了符號學在研究操作上的問題，以下我們總括性的來談符號學的基本理論。概念清楚了，便能從中找到問題，找到研究的題目。

在我們的日常生活中，常常以視覺來認知或判斷各種事物，例如當我們看到一個人對我們微笑時，會產生親切友善的感覺，看到一個人縐著眉頭時，便知道這個人可能有心事或心情不愉快。當我們走到十字路口時，看到紅燈知道要停止，變成綠燈時，知道可通行。剎時間，看到天空烏雲密佈時，知道馬上即將下大雨。像這些例子，是由於我們的眼睛看到了各種事物或現象的變化，因而得到了一些訊息，並瞭解了這些事物或現象所表示或暗示的內容。符號學中把這些事物或現象的變化，稱為「記號」（sign），而其所代表的內容便為「意義」。

不過，在上述的例子中，有些記號與其所代表的意義，是由人們所給予的，有的則不然。例如紅綠燈代表停止、通行的意義，便是由人們所制定的。而烏雲密佈

與下雨的關係，則完全是屬於一種自然現象，而由於這種自然現象重復的發生，形成了我們認知的基礎。為了區別這兩者的不同，符號學中把人們所給予的記號稱為「符號」（symbol），而屬於自然現象的記號則稱之為「徵候」（symptom）。

在我們的日常生活中，存在著很多不同形式的符號，不只是視覺的，聽覺亦然。而為了區別這些符號的不同，於是又有「語文符號」（verbal symbol）與「非語文符號」（non-verbal symbol）的分別，如報紙上的字句、老師上課時所說的話、電視上的廣告、朋友的書信等等，都屬於語文的符號。然而，在這些語文的符號中，有的是用眼睛看的，有的是用嘴吧講的，而文字由於是用眼睛看的，因此，是視覺的「語文符號」，我們用眼睛看到了文字，然後瞭解文字所代表的意義。用嘴巴說出來的話，則為聽覺的「語文符號」。而圖形與影像（簡稱「圖像」）也是用眼睛看的，但不是文字，是一種視覺的「非語文符號」。因此，視覺的「訊息」也可以二分法的分成「語文訊息」與「非語文訊息」（圖25）。

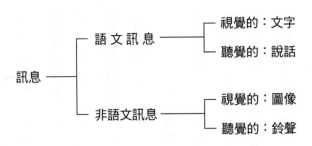

【圖 25】語文訊息與非語文訊息的分類

文字最重要的功能是記錄，而其記錄的內容，也大部分是眼睛所看到的景象或事物，例如當我們看到一個女孩從遠處跑了過來時，為了詳實記錄看到的狀況，於是可能會用文字描述到：「一個穿著牛仔裝的少女，留著長長的頭髮，以輕盈洒脫的步伐跑了過來」。這樣的描述，只是盡可能的把眼睛所看到的現狀使用文字記錄下來，可能不是完全的詳盡，不過，不論如何的詳盡，若我們要透過這些文字的記錄來瞭解事物的真實狀況時，也要花上一些時間，甚至在看完了這些文字的記錄之後，還要和腦的思考相連接起來，使其成為一幅圖像後，才能達到瞭解景象或事物的真實狀況。

如今，記錄的工具已不只是文字，除了過去的繪畫之外，近代以來的攝影術、現代的攝影機、照相手機等等，均已是非常普遍的工具，而且經由圖畫或影像所記錄的事情，使我們在很短的時間內就可一目了然，因此，同樣都是經由視覺來認知事物的狀況，但文字與圖像是不同的，也就是說，同樣都是用眼睛來看，但是文字還必須用讀的，而且還要經過學習才能認識字，並了解其所記錄的意義。而圖形或影像則可一目了然，不認識字的人也看得懂。

不過，有時某些文字經過設計後的看讀效果，也會比圖像的表達更為深入，或有圖像所無法達到的程度。此外，由於幾個字或是一個句子，其所發生的警世作用，給人的反應，也會比圖像更具有震撼力與煽動力。反過來說，圖像也會有文字所無法達到的強烈印象。因此，有時文字與圖像又往往結合在一起，以達到更圓滿及強烈的傳達效果，此外，若從文學或書法藝術的領域來看，文字本身也有其獨立的特徵，是圖像所無法取代的，同理，圖像的傳達也有其專門的學問，也是文字所無法取代的。

廣義的講，在人的世界中任何的事物都可以是一種符號，人們藉著各種感官，並利用一些符號相互傳達訊息。通常一個「符號」對應著某種「意義」，但是人為的符號，由於加上了人文的因素如宗教、民俗習慣……等等之後，意義也會變得更為複雜，使得一個符號可能出現不同的意義，而形成「歧義」的現象。

為了使符號學更有系統化，符號學的學者們便依符號的性質與功能加以有系統的分類。比如前述之以現象學的觀點，將符號的作用分為三個層次。符號學的學者們也把靜態的圖像符號分成具象的符號、抽象的符號、強制的符號。又以「系譜軸」與「毗鄰軸」的系統，建立了符號之間的關係，比如帽子有各種形式的帽子，是屬於「系譜軸」，一個人的穿著有帽子、上衣、褲子、鞋子，這些便是「毗鄰軸」，如果一個人的印象是從穿著而來，那麼「系譜軸」與「毗鄰軸」的組成，便是藉著穿著使人產生印象的基礎。此時，這個人及其一身的裝扮便是一種符號。此外，符號學家們又以時間的概念使用「共時性」與「歷時性」來給與符號分類，比如一部電影靜止畫面中的各個事物與景象是「共時性」，隨著情節而變換的畫面變化便是「歷

時性」、「共時性」與「歷時性」的組合，便是一部電影的表現。而隨著地域性文化背景的不同，符號學的學者們也注意到，「符號」與「意義」的關係也會有不同的解讀，反應了不同地區的文化現象與特徵，這種關係也成為文化性研究的重要議題。

以上有關符號學的敘述，可以看成是一種通則，一種理論，在人類的世界中是具有普遍性的。我們天天都是依著這些通則與理論於生活中，不只是在認識環境與事物上，同時也用在記憶與回憶上，比如我們掉了一件東西，我們便會隨著「歷時性」的發生往回思考，再藉著「共時性」找出事情發生時，每一個片段的各種人、事、物的關係，並由此找回失物。我們也藉著制定強制符號來規範與傳達交通規則，使交通順暢。

語文訊息

世界上的文字系統可以分成兩類，一類是「表意文字」，一類是「表音文字」，前者是指文字本身有意義，如中文字。後者是指文字本身沒有意義，文字是用來發音的，如A、B、C、D……ㄅ、ㄆ、ㄇ、ㄈ……中文字是有意義的文字，有一天我看到了「問」字，突然就想到「一個人走到門前張開口說話」，好像在說「有人在家嗎？」這不就是「問」的意思嗎？此外，中文字的「羊」、「鳥」、「魚」等等，是從動物本身的形象發展而來的，因此字本身便有意義。中國文字的造字很有道理，也很有巧妙之處。

古代埃及文字中也有許多的動物形象，古語言學的學者也從「表意」來解讀它，可是常常發生矛盾與說不通的情形，後來才發現，原來這些動物形象的圖形是在表達發音的，比如一個動物圖像代表一個音，一個工具圖像代表一個音，合起來再發一個音，再由這個音來表示某個事物或某種意義。如圖26中有一隻貓頭鷹、一條繩索、兩支火材棒，古語言學家們看到這些具有「象形」特徵的符號，以為也是一

種象形文字，而用象形文字的方式來加以解讀。如果依象形文字的方式解讀圖26，我會認為圖中的三個圖形，似乎是說「貓頭鷹是夜行動物，一條繩索是用來抓貓頭鷹，兩支火材棒是用來照明」，這樣的解釋應該很合理，但是古語言學家們把這種解讀的邏輯，用在其他出現貓頭鷹、繩索、兩支火材棒的地方時，卻又完全行不通，或是出現矛盾的情形。經過幾番研究的波折之後，才發現貓頭鷹、一條繩索、兩支火材棒，不是「表意」的符號，而是「表音」的符號，換句話說貓頭鷹、一條繩索、兩支火材棒，各代表三個不同的發音，像我們的ㄅ、ㄆ、ㄇ、ㄈ或是英文的Ａ、Ｂ、Ｃ、Ｄ一般。這三個不同的音合起來又唸成一個音，意思是「鱷魚」。

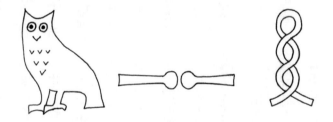

【圖26】貓頭鷹、一條繩索、兩支火材棒各代表三個不同的發音

（參考時代公司出版「古代埃及」繪製）

如今，英文已經是世界共通的語言，除了英文外，由於我是留學日本的，因此，我也通日文，日文中的文字有許多來自於中文，也就是所謂的「漢字」，同時也使用了許多原原本本的漢字，而發音也很相似，他們稱之為「音讀」。近年來我很頻繁的和韓國學界交流，發現到韓文也是充滿了中文的思維，比如說中文的問候話「你好嗎？」，日文是「元氣嗎？」，韓文則為「安寧嗎？」（韓國已幾乎不使用漢字），雖然「元氣」與「安寧」在台灣另有一點其他的意思，不過從文字上還是可以理解其相似的地方。因此不會講日本話，也可利用「筆談」與日本人進行溝通，以前孫文先生在日本從事革命活動時，也藉著筆談結交了許多日本政要商賈。

東南亞有些國家有文字，有的沒有文字，像泰國有文字，是表音的，韓國現在的文字也是表音的，印尼沒有文字，則用英文字來表達印尼話的發音，我常常在想，世界上那麼多國家、地區，都有不同的語言，可見人類的發聲系統有很寬廣的範圍，不只如此，語言組織的系統也各有不同，韓文的思維是中文式的，但是文法卻與日文相似，日文雖然有很多的漢字，但文法卻與中文相反，比如我們說「吃飯」，他

們說「飯吃」，把動詞放在後面。英文的文法系統與中文較接近，因此，我們學英文就比日本人容易。我常看著日本人、美國人、韓國人、泰國人、馬來人以及我們的原住民在同胞間溝通時，發出不同的聲音與音調，使我非常的驚訝，也非常的佩服人類表現在語文上的天賦能力，從這裡可以看出語文的多樣性與複雜性。

我住在中壢市，這裡因為有工業區，外籍勞工很多，我常在街上或電車上看到一群一群的外籍勞工，走近時聽到他們 BaDa，DaBa，GaBa 的交談，聽起來發音都是一樣，我常會想這也是一種語言嗎？再想到鳥叫也是啾啾、啾啾的聲音，是不是鳥叫的啾啾聲中，也存在著比我們的想像更為複雜的語言系統呢？

雖然呈現在我們眼前的語文是如此的豐厚與複雜，但是非語文圖像的符號卻是世界一致的，一隻狗到那裡都是狗，不會變成馬，一棵樹到那裡也是一棵樹，不會變成草，只是隨著地域、環境、社會結構、宗教的不同，可能在對圖像外延的象徵意義上會有不同的解讀，換句話說，同一個符號會有不同的意義，而因此呈現出不同的文化現象。

非語文訊息

　　所謂「非語文的符號」，簡單的說便是文字以外的符號，不過在設計學的領域，主要是指圖形與影像，簡稱為「圖像」，如果把「圖像」再加以分類時，則可以分成具象的符號、抽象的符號以及什麼都不像的符號（如三角形、圓形之幾何圖形，也就是前面提到的「強制」的符號）。具象的符號是指具有具體的形象，諸如一個清清楚楚的人、一棵樹、一輛車子等等。而抽象符號中的「抽象」，目前一般人的理解，可能會把它當做是看不懂的東西，比如我們看到沒有具體形象的繪畫，便說是「抽象畫」，其實所謂的「抽象」，依文字的解釋或是從哲學用語來解釋時，是指「把事物共同的形象抽出來」的意思，例如任何人都有頭、身體、雙手、雙腳，不論是男的、女的、老的、幼的（殘障除外）皆是如此。因此，只要我們把頭、身體、雙手、雙腳標示出來，便可以傳達「人」的概念，不需要再畫眼睛、鼻子等等。又如樹，雖然也有許多的種類與姿態，只要畫個樹葉（叢）與樹幹也可以表達樹的意義（圖27）。換句話說，這裡的「抽象」是指把我們看到的事物給予簡單化，同時

又可以讓人辨識其概念（或意義）時，便是抽象的符號。至於什麼都不像的符號，我們可以隨便亂畫一個圖形，便是甚麼都不像的符號。具象符號與抽象符號的圖形，由於都可以看出事物的形象，因此也可以理解此形象的意義，比如我們看到一輛具象的或是抽象的汽車，我們馬上可以理解，這是一種可以坐又可以跑得很快的交通工具，而被理解的「功能」便是一種「意義」。至於第三類的圖形，由於什麼都不像，因此本身也就沒有意義，如果要有意義，就要人為的給與附加上去。

【圖 27】左：具象符號，中：抽象符號，右：強制符號

【圖 28】男生的符號代表射箭，女生的符號代表鏡子

幾何圖形中的三角形、圓形，雖然什麼都不像，也沒有特別的意義，但在幾何學中是有意義的，例如「具有三個邊相連形成三個角的形狀」，或者說「三個角合起來是一百八十度」等等，皆是指「三角形」的意義。有一次我檢查小孩的數學作業，這個作業要小朋友用量角器量三角形的三個角，小朋友很認真的量三個角，連小數點都用上了，題目是「A、B、C三個角加起來幾度？」小朋友的答案是一百八十五度，我和他說：「你量錯了」。他問我：「你怎麼知道？」我說：「三角形的三個角永遠是一百八十度的」。他又問我：「為什麼？」看來老師還沒有教到這裡。幾何學中的圓形也是有意義的，那就是「若干點到其中一個點的距離是相等的」，這句話中的「距離」便是指半徑。這些幾何圖形在幾何學上雖然都有意義，但是一般人不可能知道，一般人所想的是這些圖形與我們的生活有什麼關係，有關係了就代表有意義了，比如我們把三角形用在汽車故障時的警示牌，這個三角形在我們的生活中就有意義了。此外，男性、女性的符號（如圖28），也是由幾何圖形的圓圈、直線所組合的，由於與實際的男生、女生很難聯想，我老是記不起來哪一個是男性，

哪一個是女性，後來一位學生告訴我，男生的符號代表射箭，女生的符號代表鏡子，如此一來就好記了。學生有時候也會成為我們的老師。

上述之具象、抽象、幾何圖形等三類圖形中，從傳達的功能來看，第三類的圖形好像很不好用，其實不然，這一類的圖形一旦被熟悉了、習慣了，都可以發揮很強的視覺印象，比如某一家百貨公司的商標是一個三角形，那就很好記憶了，此時，這個三角形便成為這家百貨公司的註冊商標，這個三角形的「意義」便是這家百貨公司獨一無二的印象與象徵，這種形勢一旦形成之後，也就很難被取代的了。

一個普通的圖像，在英文中稱之為 Icon，而此普通圖像變成專有的符號時，便成為 Symbol 了，也就是我們說的象徵意義。三角形雖然沒有很具體與直接的「意義」，但是我們可以藉著形象的概念賦予「意義」，從「尖端」、「科技」、「現代感」等等的意義（因為三角形有三個尖尖的角，因此賦予「尖端」的意義，從「尖端」可以聯想「科技」，從「科技」可以聯想「現代感」）。這種把什麼都不像的符號附予一個意義的動作是一種「強制」的行為，在符號學中便是所謂的「轉喻」，把圖形轉化成某一

種意義。

具象符號與抽象符號，可以表示事物形象的概念，而具象符號表示的形象概念比抽象符號更清楚，但是沒有抽象符號來得簡潔，因此在傳達的效果上，並不一定會優於抽象符號，通常這兩種符號可以表達其本身所代表的意義，但是也可以被用來暗示某一種不相關的事物，比如某一家公司經營的業務或其產品與獅子無關，但是卻用獅子的形象做為其商標，可以傳達這家公司像百獸之王獅子一般雄壯的訊息。尚未被應用為商標的獅子圖形是 Icon，成為商標時便是 Symbol，百獸之王的獅子暗示著公司體質的雄厚，這是「隱喻」的手法。如果把上述具象、抽象、幾何圖形等三種圖像，再更簡單的加以分類時，可以分成「具象」與「非具象」兩大類。具象的符號與抽象的符號，是屬於「具象」的符號，幾何圖形是屬於「非具象」的符號。

我們在機場或是車站常會看到一些表示公共設施的符號，一般稱之為「標識」，英文稱之為「SIGN」，美國平面設計師協會（AIGA）設計了一套標識系統，提供世

界各國免費使用，日本的運輸省也設計了一套標識系統，現在世界各國的公共場所使用的圖像符號，大致與此兩個系統相似，如此一來，不論我們到那裡，懂不懂當地的語言，都可以藉著這些圖像符號的指引，達到最起碼的環境認識。因此，這種圖像的符號是具有國際性的。不僅如此，美國太空總署為了與外星人溝通，也繪製了圖像符號發射到太空去，好讓外星人（如果有的話）藉著此圖像訊息，可以知道地球的位置以及主宰地球的生物：「人」的形象，這個圖像畫了不穿衣服的男人與女人，並加上標示地球位置的座標，如果這個訊息的傳播真能成功的話，則非語文的符號不僅具有國際性，還具有「星際性」（圖29）。

【圖 29】美國太空總署為了與外星人溝通所繪製的圖像符號

（本資料取自 Wikimedia Commons）

此外，美國能源相關的單位，擔心有一天地球上突然遭到遽變，使得地球上的人類滅亡，而埋在地底下的核能廢料，被劫後重生的另一個世代的地球人，不小心挖掘出來時，可能發生不可彌補的災難，因此也製作了一些圖像符號，標示於擺放核能廢料的地方（就像現在的X光與輻射的警告符號），同時隔了一段時間加以檢視其傳達效果，希望能對下一世代的地球人有警告作用，如果這樣的效果也能成功的話，那麼，圖像符號也具有地球隔代的傳達功能與效果了。根據科學家們的研究，地球的年齡有四十六億年，在此漫長的歲月中，地球經歷了五次古生物的大滅絕，地球的每一個世代通常是數億年，這些圖像符號經過了數億年之後，如何仍能具有傳達功能與效果呢？而其設計的依據又是什麼呢？

訊息傳達系統的研究

以上的敘述，是關於「訊息」之重要的理論與知識，可以說大部分是符號學相關的內容。在上述的理論與知識基礎上，有關「訊息」的研究要如何進行呢？以下提出一些思考的方向與議題。

語文符號由於地區的不同，不只形體不同，其系統組構也有所不同，那麼從具有地域性的語文符號來思考，換成是圖像符號的系統時，他的組織與架構要如何進行呢？如果把一個圖像代表一個單字，那麼，文字中的詞、成語，或是一句話、一句警告標語、法律條文等等，若變成圖像符號來表達時，要如何建構其系統呢？我們看到一個碗與一雙筷子，知道是中式餐廳，看到刀叉，知道是西式餐廳，由此可知，圖像符號可以傳達其本身以外的意義。對於亂停車會被拖吊的禁令，畫一個拖吊車就知道意義了，我曾看到一幅圖像符號，畫一個拖吊車拖吊著一輛轎車，一個人在後面追趕，這個人嘴巴前面有三個放射狀的線，同時又舉起了右手，像在呼喊「喂！請等一下！」，這個圖像符號比起只是一個拖吊車的符號，充滿著幽默與趣

味，那麼，幽默與趣味是圖像符號的必要條件嗎？還是附帶條件？而幽默與趣味的使用要發揮到什麼程度，才不會降低傳達效果呢？

我常舉例說，如果有一段話「每個店面前左右各五公尺不能有垃圾，被發現有垃圾，五公尺距離內的店家都要罰一仟元」，如果把這一句話使用圖像符號來表現時，要如何表達呢？如果不能表達，那麼這是圖像符號的極限嗎？而極限又到那裡呢？

語文符號具有地域性，各國、各地區皆有不同的語文，那麼，圖像符號有地域性嗎？如果有，要如何瞭解呢？比如印度的男人頭上都包著頭巾，因此，男生廁所的符號，也就以頭上包著頭巾的人像來表現，可是放在沒有此習俗的地區，可能會看成是醫護室或是急診室。因此，因教育、風俗、地域、宗教之不同所造成的「歧義」現象，也是值得探討的議題。而對應於文字兩大系統的分類（表音文字、表意文字），非語文符號的分類又有什麼可對應的地方？又有什麼差異的地方？而相對於表音與表意兩大文字系統的使用法則，在非語文符號的傳達方式上又有什麼樣的

法則？我們可以參考表音與表意兩大文字系統的規則，在非語文符號中建立一些法則嗎？而這些法則是可以被建立的嗎？如果可以被建立，那麼可以建立到什麼程度？又如何進行呢？

此外，如果擴大「非語文符號」的範圍時，諸如聽覺、嗅覺、觸覺、身體動作、表情等等，也都是「非語文符號」，這些「非語文符號」的傳達體系要如何建立呢？

換句話說，藉著視覺圖像符號的理論，其他的「非語文符號」，是不是也可能建立一個傳達的系統呢？而這些眾多的「非語文符號」，也能像「語文符號」一般，有主詞、動詞、受詞等等相對應的結構嗎？同時也可以反映一些文化現象嗎？……針對上述的問題一步一步的瞭解，並進行研究，相信一個有系統的圖像符號應用系統，可以建立得更加完善。

以上的思考將是未來設計學領域中很重要的研究課題。因為所有關於「非語文符號」全領域的研究，不論是生理的、心理的、物理的，甚至是美學的、文化的，都將聚焦於「訊息」傳達的議題上，同時也將擴大到與各種學門如人類學、生態學、

經濟學、遺傳學、地理學、歷史學、政治學、精神醫學、社會學、統計學、動物學、心理學……等等相接觸。

「訊息」是看不到的，但是「設計」可以讓它具體化而成為可見之物，在建築、環境、產品、廣告、標識等等的設計中，均存在著這樣的操作方法。此外，未來在設計學領域中，有關「訊息」的主題所研究的成果，不僅僅是應用於設計學的領域，也將應用於任何的領域（如醫院、太空總署……）。從設計學衍生的研究議題，逐漸的和人類學以及上述的諸學門相接觸，為設計學的研究指引出一個充滿未來性的方向。

第十四章

選擇設計研究的題目

□ 如何判斷好的研究論文

□ 題目必須貼近「設計」本質

□ 選擇適當的題目

□ 從碩、博士論文的份量思考題目

如何判斷好的研究論文

長久以來，「設計」一直被認知為與創作相關的學問，是一種結合技術與藝術，同時又具有市場性與使用性等等考量的「設計」或是「設計工作」，就是指「創作」。在這種認知之下，設計也以其特質在社會上、教育上發展得很好。但是自從設計領域有了研究所之後，設計的發展又增加了一條「研究」的方向，也稍為打亂了設計原本以其「創作」的特質所發展的生態。如果「研究」這條方向走得不夠好，或是不正確，不僅對「設計」本身沒有幫助，反而還會影響原本發展得好好的設計生態，尤其是影響設計教育的成效，使得未來學生們的設計能力下降。

試想想看，學校的老師只會做研究，不會做設計，如何教學生設計？如果是由一群設計研究做得不正確的博士去指導碩士生，會是一個甚麼樣的學術生態？因此，對於現在正在從事設計研究的人，對於如何做正確的「設計研究」，必須要經常與慎重的思考。在本章之前，本書已經在許多地方提到我個人對上述問題的憂

心，因此，本書乃以接下來的幾章，討論進行設計研究時有關的實際問題。

「設計研究」的第一步是找研究的題目，題目找到了，才能繼續下去談如何開始進行研究與論文寫作。一個研究題目的產生，通常伴隨著解決這個題目的方法。

如何判斷一個研究題目或其方法有沒有價值，在自然科學的領域，由於比較有共同的學理基礎，因此也比較會有客觀的標準。我們從小開始學習數學，也接觸了一些物理與化學的常識，從小到大透過學習，知道了人類科學發展的歷程與事蹟，因此我們對於這些學科的客觀標準比較可以理解與接受。但是在「設計學」的領域，卻是到了大學之後才學習的，加上這個領域又橫跨不同的範疇，在學術研究操作的成熟度不足的情況下，對於研究題目的判斷與研究方法的掌握也會不夠精準。

在選擇論文題目之前，首先必須要清楚如何判斷好的研究，好的研究便是有價值的研究，如何判斷好的研究？以下幾點可以提供我們思考，幫助我們判斷。

（一）必須對某個領域有所貢獻。

什麼是「設計」？如果不知道或是誤解了「設計」的本質，那麼就無法判斷研究是否能貢獻「設計」。這句話說起來好像很奇怪，我們怎麼會做無法貢獻「設計」的研究呢？假使我們就用這樣的態度，來檢討近些年來設計領域生產的論文，它們對於「設計」有沒有貢獻？它們能不能解決設計的問題？便可以大概了解目前設計學研究發展的狀況。

設計是一種創作的行為，也需要經過一段生產的過程，它是一種創意的產生，也是理想的實踐。我們的研究可以貢獻設計創作嗎？提供給創作者更豐富與明確的訊息嗎？我們的研究可以貢獻生產的過程嗎？讓設計物的生產過程更有效率嗎？時時思考以上的問題，便可以更真確的掌握到設計研究的方向。

由於設計是綜合性的學問，從設計領域所發展的主題，在研究的過程中也會偏離對設計本身的貢獻，那麼，如果「設計的研究」無法貢獻「設計」時，我們便要問這個研究對於其他的領域如心理學、機構學……是否有什麼貢獻？甚至於思考這

個研究，是不是讓我們在了解「人」、了解「自然」方面又有些什麼發現？

（二）想想看，這個研究和我們的日常生活、心理、行為有什麼關係？

「設計」是與人們的生活貼近的一種理念、行為與產物，如果設計的研究背離了人類的生活、心理與行為，那麼，應該是一個沒有意義的研究。

例如研究主題是和「看」有關的話，我們就要問我們「看」的行為是一個什麼樣的樣態？想看嗎？如何看？看了會有什麼樣的影響？……等等，只要圍繞著「看」，反覆的思考在「看」這件事上，自己需要的是什麼？有些什麼困擾？針對這些問題去思考，慢慢的就會發現什麼樣的研究有價值。

（三）再想想看，你的研究有哪些人會看？研究是給誰看的？

如果你能夠想想看你的研究是甚麼人看的，那麼接下來便可以想到「做什麼？」與「如何做？」。

「做什麼?」是反應了研究的目的,此目的可以導引出研究的結論(結論必須對應目的),「如何做?」則反應了研究的方法(方法必須能解決目的)。那些會看這篇研究論文的人,必定是與此研究有相關的人,他們看了之後會覺得有收穫嗎?既然是貢獻設計的研究,設計師看了我們的研究會心動嗎?會感動嗎?用這樣的心情來檢視自己的研究,有貢獻的研究就會誕生了。

研究者只要時時使用以上三點來思考與反省研究的方向與方法,便可以找到一個好的研究題目。

題目必須貼近「設計」本質

目前，設計學的研究可以說是百花齊放的盛況，但是從研究的內容來看，也常常看到一些沒有用的研究，這個意思是說，研究完全忽視了「設計的本質」，只是為了研究而研究，不考慮研究有沒有意義，特別是博士研究，可能花了幾年的時間，卻是完成了一些沒有用的論文，如前文所說的「一位外科醫生開完了一次漂亮的手術，但是病人卻死了」。

本書從前面開始，一直強調研究要符合「設計的本質」，可以說明本書對於這個問題的重視，也可以說我個人對於這個問題的重視。前面我們提到了「設計是相對價值」、「設計是逆向思考」等等，都是用來說明「設計的本質」。以下我們再舉一些例子，強調設計研究應如何貼近設計的本質。

有一個研究，利用一些方法來選擇若干個商標設計中那一個較佳，而稱之為最佳化設計。經過繁複冗長的論述以及問卷調查、運算分析之後，結論是某一個商標是最佳的，但是，讓我們想想看，商標的決定有需要那麼繁複嗎？老實講，老闆喜

歡就好了。這種說法也許顯得很不負責任、很不學術，但是事實上，商標的決定是在提案時，最後由老闆所決定的，為了說服老闆，一個設計師應該有見解、有策略，同時也要有設計能力，以及有堅持好的設計的能力。設計師應以專業說服別人，不應該交給問卷調查、統計分析來決定。問卷調查、統計分析可以提供決策的參考，但是不能把決定交給問卷調查與統計分析，這就喪失了專業的責任。

另有一個研究，取幾個標誌給一群人去調查，這群人中有一半是具有設計教育背景的，另有一半是沒有設計背景的。調查的結果是，有設計教育背景的人認為A標誌最好，沒有設計背景的人認為D標誌較好，最後，兩組人的綜合評價是F標誌最好。那麼，到底要採納哪一組的意見較好？有人說應該採納有設計背景者的意見，也有人說應採納綜合意見，但是，也有人持消費者導向的觀念，認為應該採納沒有設計教育背景者的意見。也許我們可以說，這樣的調查可以做為決策的參考，但是仔細想一想，如果答案如此的分歧，有做與沒做又有甚麼大差別？這種結果對於決策參考上的價值又有多少？

比如我們設計了十個商標，經過問卷調查選擇了其中的一個，許多的論文使用了一些繁複的運算方式，來進行這一階段的研究與調查，終於有一個被選中了，依照設計的程序，接著便發展應用設計，然後使用它與推廣它，推廣中有策略，也有創意，此時通常是以被決定的商標來做策略。

但是不同商標的特質可以產生不同的應用設計與推廣策略，由於影響的變數太多，最後的成果是很難被預知的。換句話說，被淘汰的商標可能可以發展出更好的策略。因此，在決定商標之時，策略與應用設計，甚至推廣的創意等等是要被整體考量的，最好不要被切割或是片面的個別處理，而整個過程也要有慎密的「討論」。

此外，運算的進行必須要收集完整或是足夠的因素帶入公式中，影響設計的因素太多，而且往往一個情緒性的因素決定一切成敗，於是先前使用一些繁複的運算方式，來進行研究與調查的意義就不存在了。

我在日本的電視節目中看到一則報導，日本奈良為了紀念平城京遷都一三〇〇年，舉辦了徵求吉祥物設計的活動，相關單位從四千餘件募集的作品中，經由十二

位委員選出一件吉祥物，但是公開之後卻收到五百件的批判信，電腦網路上也有超過六百件的反對，當然我相信也有一批人喜歡這個吉祥物，電視上的訪問報導中也出現了贊成者表達意見的畫面。有一位研究生做喜好度的調查，在結論中提出一件被受測者喜好的設計物，可是在坐的口試評審委員皆不以為然。在這裡提出以上的事件，是為了說明設計物的喜好與否，原本就具有見仁見智的看法，那麼，這個現狀與事實，又能提供給研究者甚麼樣的思考呢？喜好度的調查研究有意義嗎？要如何做才會有意義呢？

我曾經擔任過許多次的標誌評審活動，每一次最少有五位評審委員，通常是每位評審委員先選出幾張好的作品，做為初審的結果，然後再進行投票進行複審，複審常常要經過好幾次才會有結果。在我記憶的案例中，有三件是經複審完成之後的標誌，最後交給決策者（老闆）裁決時沒有受到採用。另有一次，原本在複審中落馬的標誌，經過一位委員的強力推薦，說出了它的優點，反而卻得到其他委員的認同而脫穎而出。像這樣的情形如果再討論下去，可能又要變盤了。所以我常說，比

賽得獎常帶有一些運氣。

設計作品的好壞雖然有見仁見智的看法，但也有某種程度的客觀性，但不像科學那麼的嚴謹與清楚，這就是設計的本質。

標誌的傳達與被判讀，我從評審經驗中，發現到人的主觀有很大的差異，即使同樣是設計專家也有很大的不同，不過，每個人大部分都認為自己的見解是正確的。選出來的標誌如果決策者還是不滿意，除了這個主觀現象出現在決策者的身上之外，也有可能還有更好的標誌沒有被設計出來，大家是在不好的標誌中選出一個比較好的。因此，哪一種評審方法是最接近公平與公正，同時又最客觀與最接近結果的議題，是值得討論的，也是一個好的研究題目。但是在這個議題的研究過程中，所存在的邏輯問題、統計問題，如何與設計的本質（藝術性、主觀性）結合，是需要更嚴謹的思考。目前有所謂的「結構性評量方法」，我個人認為還是不能解決這個問題。因為，主觀性就是主觀性，它是討論的，不是測量的。一般嚴謹的學術推論，必須要有足夠的證據與數據，如果缺少足夠的證據與數據，便不能說明研究的

可靠性。

　　有了上述的顧慮，我們就應該回到原點去思考設計的本質以及其被應用的狀態與過程，到底是一個甚麼樣的情況，並針對情況去選擇其相對應的最佳處理方法，然後呈現在題目上。

選擇適當的題目

對於「設計的本質」有了清楚的理解，再來找設計研究的題目，就比較不會失去焦點，好的研究題目才能突顯研究的貢獻。

要找到好的題目確實不容易，不過也不要對於研究題目挑三挑四。只要針對一個「對象」思考，想想看，這個對象缺少了什麼？不明的是什麼？我們可以解決的又是什麼？不斷的觀察、思考，逐漸的便會發現問題，這個「問題」的另一面便是「研究題目」，於是一個好的研究題目就出現了。這裡所講的「對象」，可以是「人」、「事」、「物」、「地方」……。比如對象是「便利商店」，只要經常去觀察便利商店，到便利商店購物，找毛病與思考，自然而然便會發現一些問題。比如對象是環保議題，便可以思考哪些人或單位（組織）在推動環保工作，他們做的策略或行動有些什麼優缺點？把他們比較一下，整理出來優缺點後，便會有一些頭緒顯露出來，接著再提出自己的看法，並進行討論與驗證，如此下來便可以形成一篇論文。因此，只要針對一個議題去思考，自然而然便會知道研究的方向，反覆的操作就會把研究

掌握的很嚴謹。

如前所述，研究的題目也要思考是不是和我們實際上的生活型態、行為、心理有關係？我們常做一些打高空的研究，而忽略了人們實際上的生活樣態與需要。比如說當我們在坐車時或是使用電腦時，碰到了一些問題，於是便會去思考如何解決自己的問題，然後我們也抱著同理心，去思考別人也會碰到這些問題，他們必定也會想要解決這個問題，只要將心比心的去思考，便會有所發現。如果和我們的生活型態、行為、心理完全無關的東西，這就可能不是一個很好的題目。

基礎研究性質的題目，並不預設研究的成果是否可以被應用，看起來似乎是沒有貢獻的研究，但通常基礎研究的議題和一些原理相關，如造形原理、色彩原理、消費者心理……，這些都和大自然以及人們的生活型態、行為、心理有關係，可以讓我們更了解「物」與「人」。「研究」只要能讓人感到有趣，就表示做對了方向，接著便可以引發許多的討論，而漸漸地發展到有用的議題。

研究是有機的，它會自然的發展，因此，選擇了一個題目，認真的做下去，一

個接一個，許多的題目自然而然的便會產生出來。當我們做完了一個題目之後，自然就會出現一些還沒有解決的問題，於是也形成了另一個新的題目繼續做下去，便會形成有系統的研究，有些年輕的老師東做一個題目，西做一個題目，便很難有成果。因此，題目必須要有系統性是選擇題目時必須要思考的。

這一點也是國科會在評量一位研究者研究能力的指標。

當新題目的研究完成之後，往往又會思考到舊題目中出現的問題，於是又會再去找相關的資料，或進一步思考研究的方法來修正或充實舊的研究，在這種過程中，研究愈做愈紮實，於是自己便一步步的成長了。

我高中時代有一位很愛看書的老師，我們都稱他為「professor」，他告訴我們，他考上大學時，立志要把整套的資治通鑑看完，但是到了大四時，還是沒有看完，當時我只是覺得他很愛看書，如今想起，為什麼他沒有看完呢？偷懶了嗎？如果不是偷懶，那麼我的解釋是，資治通鑑中寫了許多人的故事，不見得都描述的很清楚很詳細，這位老師做學問很認真，碰到不詳細的地方，又去找一些相關的資料，結

果閱讀的工程愈來愈大，因此也就看不完了。

一個研究做完，生出了另一個題目，如此下來，一個接著一個，自己做研究的能力進步了，視野也寬闊了，逐漸的便成為一位專家，同時也是學問淵博的學者，就好像是那位被稱做「professor」的高中老師一般，在我們當時的心目中，他真的像是一位「professor」。

題目太大或太小、題目做不出結果等等，都不是好的題目。題目太大對於一個碩士生來說，在兩年的時間可能無法完成，題目太小，要小題大作，對於一位碩士生可能也無法做到。此外，有些題目對於一位有經驗的指導教授來說，一看就可以知道會不會有預期的結果，也可以發現題目的難易或是隱藏於題目中無法解決的問題。而一位有經驗的指導教授，也是一看便知道題目有沒有研究的價值。

題目太大就不能做了嗎？其實也不一定，題目太大表示涵蓋面很大，只要架構清楚合理，題目大也有題目大的寫法。題目太小有人認為比較好做，甚至認為研究應該「小題大作」，但是也不盡然，有時候也會小到無法形成一篇論文的份量，或

者即使想要「小題大作」，也有做不出來的情況。

那麼，題目的大小如何知道？如何分辨呢？我們舉設計史為例來說明。比如題目是「台灣的設計史研究」，這便是一個很大的題目，為了使這個題目變小，可以將「時間」縮短，改成「日治時期台灣設計史的研究」，或者把「內容」減少，改成「台灣平面設計史的研究」。綜合上面兩個題目，把「時間」縮短，「內容」也減少，則可以成為「日治時期台灣平面設計史的研究」，這個題目就比第一個題目有焦點多了，範圍也小多了。

第一個題目不只是太大，也很難下手，研究時間也要花相當長的時間，對一位碩、博士生來說是不適合的，可以說是一位教授畢生的工作。與「日治時期台灣平面設計史」份量相當的研究，也可以為「戰後台灣平面設計史的研究」，前者寫戰前，後者寫戰後。順著這個題目往下思考，還可以縮小為「日治時期海報史的研究」或是「戰後海報史的研究」，因為「海報」是平面設計的範圍。此外，我們還可以從「人」、「事件」來選擇更小的題目，如「前輩設計師廖未林的研究」、「變形蟲設

計協會的研究」、「日治時期的商業美術展覽」等等。

題目小雖然使研究的對象更清楚了，但是找資料就更困難了，這就是前面提到小題大作恐怕也有做不到的地方。題目太大，目標太廣，對象也分散，當然更不好進行，不過，若能架構清楚，脈絡分明，也會有一定的研究成果。不過，對碩、博士生來說，還是以小題目為宜。

上面有關「設計史」研究的舉例，主要是使用文獻探討（質性研究）的方法。

一般來說，量化的研究比較容易處理成有清楚的焦點，但是也有一些量化研究，把研究的自變項、依變項設計得太過於複雜，使得一篇論文同時要進行調查的項目或對象太多，於是在進行過程中把自己弄得筋疲力盡，而寫出來的論文也讓人看了後面忘了前面，因而失去了焦點，使研究成果無法呈現。

一般工學或是自然科學的研究，其題目或是研究目的是很具體的，一個實驗往往是針對一個問題，他們的論文沒有很多字，因此理工科系的教授一年中可以生產好幾篇 SCI 論文。我們必須參考這種作法，把研究問題分割請楚，一次解決一個問

題，做完一個再做下一個，逐步的發展下去，就不會複雜了。此外，還有一件很重要的事，那就是多用圖表來說明，論文中不應只是文字與報表的數字。

選擇研究題目與進行研究的過程，處處都是方法論的實踐，因此對於「方法論」的知識也要理解。此外，研究必須要貼近人類的生活樣態與需求，使用研究方法必須要針對問題，問題也要對應人類的生活樣態與需求，我們只要「將心比心」的去看待世界，只要順著「人是怎樣認識世界」的態度來選擇研究題目，則應該是離「有價值的研究」不遠了。千萬不要背離了這種「將心比心」的思考與檢討，否則將會生產一些沒有用的論文。

從碩、博士論文的份量思考題目

碩士論文通常以兩年來計算研究的時間，事實上，扣除了修課的時間（通常第一年），真正寫論文的時間，大概只有一年多一點，有的同學還有打工，時間就更少了。

博士論文通常以三年來計算研究工作的時間，現在國內的博士班，通常以三篇期刊的論文發表數，做為博士學位論文提出的門檻，三篇期刊論文的份量，如果一年一篇就要三年，博士生一入學又要面臨資格考與修課的問題，因此，目前設計學的博士學位，幾乎都要唸到四年以上，若以四年的時間來完成三篇學術期刊論文，應該是足夠的，但是許多博士生又是各大學的老師或是系主任，平常教學的工作很忙，研究就無法專心，加上期刊論文審查的進度又慢，或是由於論文寫得不夠好，使得投稿被刊登的過程很不順利，於是便會把博士修業的期間一延再延，而遲遲沒有畢業。

由於博士學位有三篇學術期刊論文發表數做為門檻的規定，因此，博士生的研

究題目，除了考量修業的時間外，也要考量博士題目如何有發表三篇學術期刊的份量。由於各校對於碩士學位只有一篇研討會論文的門檻，研討會論文的審查又比期刊論文寬鬆很多，甚至有的研討會不審查，因此，碩士生要發表一篇研討會論文並不難，而一本碩士論文的份量，也足夠發表一篇研討會論文，因此，碩士論文也就沒有考量期刊發表份量的問題。

當我要進行千葉大學博士學位的攻讀時，該校的青木教授問我，你研究的東西足夠發表五篇論文嗎？因為我攻讀的是論文博士學位，五篇是門檻。當時我想，要把我所研究的內容，整理成五篇期刊應該是沒有問題的，於是便告訴他說可以，並下定決心接受這個挑戰。

當我和指導教授宮崎紀郎教授見面時，他又告訴我，雖然五篇是門檻，但是最少也要達到六篇，因為超過了五篇以上的論文數，在教授會議上，才比較會受到教授們的肯定。到了要提出博士論文審查時，我在日本設計學會發行的「設計學研究」期刊，共發表了七篇，老實說，很少有人拿一個博士學位要寫到七篇論文的。因此，

在日本的學術界，論文博士學位是最高的學位，只要提到論文博士學位，都會受到相當的肯定。

通常博士生的三篇學術期刊的門檻，除了資格的認定之外，也同時是研究能力的肯定，把這三篇論文整理之後，可以做為博士學位論文中的三章，當然也有可能是其中的一篇或兩篇，被寫在博士學位論文中的某一章，而另一篇則僅被一部份的引用。不過，依照一般的規定，這三篇都是要和博士學位論文有相關的。

假使發表的期刊論文數超過三篇以上時，雖然各篇的題目均有相關性，但是也不能把已發表的所有論文，原原本本的放在博士學位論文中，即使想要如此，也會出現不好組織架構的情形，此時就必須做取捨的工作，這本博士學位論文到底要呈現什麼結論？哪些內容必須要在這本博士學位論文中出現？哪些可以捨去？等等加以思考。

當博士學位論文的組織架構完成了以後，甚至還要回頭再修正題目，使得題目與內容有一致性，而博士修業期間所發表的所有論文的目錄，則可以附錄在博士學

位論文的後面，做為研究業績的參考著作。

博士代表著某個領域的專家，博士研究的題目則代表著某個專攻的領域。目前「設計學」領域已有幾所大學有博士班，近年來，我參加了一些博士生的研究計劃提案審查，也參加了博士學位口試，我發現到許多的博士候選人，並沒有考慮到這一點，所做的題目無法在設計學的領域中，找到它「專攻」的定位。因此，博士學位拿到了，但卻不是什麼領域的專家。比如說博士題目與色彩有關，那麼博士生畢業後就是色彩學專家，所有關於色彩學的知識都能如數家珍、瞭如指掌。色彩是設計學中很重要的一個領域。

有一個題目「年輕族群對精品皮件產品設計屬性重要性認知」，是中原大學商業設計研究所碩士生的題目（當時我是口試委員），這個題目是工業設計的領域，或是看成廣義的商業設計的領域，也可以說是「認知行為」或是「消費者心理學」的範疇，這兩種學問皆與設計有關係。

一般性的認知行為研究是「心理學」領域師生的研究，而「消費者心理學」的

研究通常是企管系的師生所做的研究，如果上述兩種學問牽涉到設計時，通常是設計學領域的人所做的題目。

上述的研究，把「精品皮件產品設計屬性」，透過文獻探討分成功能屬性、形式屬性、象徵屬性、工藝屬性、服務屬性等五種類別，此研究透過問卷調查的研究方法，得到了年輕族群對這些設計屬性重要性認知的結論。

研究結論當然要以嚴謹的研究過程為基礎，姑且不論此研究的研究過程是否嚴謹，這個題目的研究是很清楚的，研究操作的方法也很清楚。不過消費者是多元的，在實際可以提供精品公司，在開發一件產品時決策之參考。不過消費者是多元的，在實際的市場上，產品的設計也應考慮到多元的消費者，而做多元的屬性分配，比如有的人比較偏向功能性，有的人比較偏向形式性等等。

假設順著上述的題目發展下去，以時尚商品如服飾、皮鞋……為對象，再把族群分成成年人、老年人……等等，便可以形成許多的題目，而把這些題目結合起來，便可以成為博士研究的份量。假設有人問起這位博士生的博士研究是專攻什麼時，

便可回答為「設計心理學」。由於此研究聚焦於產品的「設計屬性」，因此，研究的結論也會對「設計」有所貢獻。

第十五章

研究方法的設計

適當的研究方法

論文投稿於期刊並接受審查，是一種公開討論的機制，有一次我的一位博士生的論文經審查回來後，審稿委員對於論文中使用了「受測者內測試」有意見，他認為「受測者外測試」較佳，經過回覆之後，審稿委員承認兩者各有利弊，同意使用「受測者內測試」。這便是指研究方法設計的問題。在博士生的研究討論會中，我也請這位博士生做了一些報告，同時也進行了討論。

所謂「受測者內測試」是指受測樣本同時出現，比如有ＡＢＣＤＥ五個樣本，此五個樣本同時並列，再由一批受測者觀看之後填寫問卷。至於「受測者外測試」，是指受測樣本單獨出現，比如有ＡＢＣＤＥ五個樣本，此五個樣本一個一個單獨測驗，且受測者也不同批人，也就是有一批人看Ａ樣本，另有一批人看Ｂ樣本……等等，各別的受測者觀看了每個受測樣本之後分別填寫問卷。使用此「受測者外測試」的原因，是為了避免同一批受測者觀看同時並列出現的受測樣本，會有互相干擾的情形。不過我們的研究確實是要受測者對ＡＢＣＤＥ五個樣本進行認知效率哪一個

較優的判斷，樣本並列比較是最直接的方式。因此，我們認為「受測者內測試」在方法論上是沒有問題的，不過為了達到更高的客觀性，這位博士生又使用了「對抗平衡」的設計，也就是把受測樣本的順序以不規則的形式打亂，如ABCDE改為BCAED……等等，每個受測樣本的順序都不同。「對抗平衡」的設計從形式上看是很科學的，它也適用於許多的研究上，但是嚴謹的思考，在這個研究上，我個人認為並沒有太大的意義，因為不論怎麼不規則的並列，受測者還是同時觀看並列的樣本進行比較判斷。此外，比如受測者有50人，這50人分別觀看受測樣本，每次每個人都是第一次的體驗，受測樣本的排列順序相同或不同並沒什麼影響，反而順序的相同（樣本條件的一致性）才能更顯得研究的嚴謹度，因為如果受測樣本排列順序的不同，也可能使研究沒有一致的條件而形成干擾研究結果的情形。

這一位審稿者會提到「受測者內測試」與「受測者外測試」，表示有某種程度的研究經歷，但是，許多的審稿者常以自己習慣的研究方法批評不同的研究，造成了一些無謂的爭論。

從以上的敘述來看，研究方法的設計是很有學問的。研究方法背後有某種邏輯性，有時候需要辯證式的論述，這也就是研究方法論形成的基礎，可惜在設計學的領域還沒有進行到這個層次。

研究的方法為了達到客觀性，研究的過程與操作必須要很科學，但並不是要很複雜，太複雜了反而最後弄不清楚因果與關係。在研究中我們常用的兩兩配對的測驗方式，也是一種科學考量的研究，比如有 10 個樣本，希望能測出孰優孰劣的排序。當然由受測者針對同時並列的十個樣本進行一至十的排序判斷，是最直接的方法（類似受測者內測試），但是這種測驗方式很花受測者思考的時間，讓受測者容易感到疲勞，使得填問卷的複雜度提高。到底這種排序法的問法，要多少數量的受測樣本，才不會讓人感到困難，或是造成精神的負荷？把十個樣本進行排序會不會太多？五個會不會較適當？多少才是適當？……等等，也是值得在施測前先研究的問題。

假使換成兩兩配對的施測方式，只把兩個受測樣本並列一起成為一個量表，十

個樣本便有四十五個組合方式（會不會太多？），再由受測者觀看每一個組合樣本，判斷何者為優（類似受測者外測試），兩個選一個的方式既簡單又沒壓力，把十個樣本打亂後兩兩配對的施測（類似對抗平衡），每次都是第一次的體驗。然後再統計個別樣本被勾選的次數加以計分，藉著計分的多少也可以產生排序的結果。排序法與兩兩配對法的設計雖然不同，哪一個較優呢？

假設把這兩種方法都施測於同一批的受測者，再加以對照測驗的結果，檢查其是否具有一致性，便可使研究更具有客觀性與說服力。此外，或許我們還可以藉著兩兩配對的結果，檢驗排序法適當的受測樣本數（五個或是十個？）。比如當兩個方法有一致性時代表了什麼？不一致時又代表了什麼？

研究方法本身必須具備科學性，只要我們想出了嚴謹的、邏輯的方法，便會使研究的結果更具有說服力。

最近設計學界使用了「最佳化」的研究，有一個研究以簡化圖像來施測，希望知道哪一個圖像，經簡化之後認知效果最佳。此研究設計了許多的設計物，再以問

卷調查的方式找出最被接受的樣本，而稱為「最佳化」的設計，我認為這個研究在方法論上是可以再討論的。假使一個研究的過程與結果不能普遍化，或是無法被推論或被普遍性的應用時，便可以回推去質疑所用的研究方法是否適當。「最佳化」的研究和「控制」是相關的，因此必須有「可控制」的條件，研究可以普遍化或是被推論與被普遍性的應用，表示具備可控制的條件。

在前面「為什麼要使用統計」中提到的水稻收成，如果把土地、肥料、雨水量、耕作的技術等等為因素，加以記錄、分析與研究，便可以找出水稻收成的最佳化組合。又如工廠的管理中，把時間的分配、原料的應用、組員的配對……等等做為因素加以研究，也可以找到最佳化的組合狀況。醫學中藉著藥物、醫療程序…等等的搭配來探討的治療成效，由於具有可控制的條件，也是適合最佳化的研究題目。有關最佳化研究的問題，以下我們再舉一些例子來討論。

再論最佳化的設計

前文我們提到了研究方法背後要有某種邏輯性，這種邏輯性有時候需要辯證式的論述，在碩、博士論文口試的過程中常會有這種現象，但是口試完了，也就結束了，並沒有繼續發展下去的機制。這也就是前面提到我覺得可惜的地方。

在前面，我們提到了「設計是相對價值」，也提到設計是一種先有答案再找方法的「逆向思考」。所謂的「相對價值」是指有比較的對象，藉著比較呈現孰優孰劣的價值。假設有五個比較對象，藉著比較我們得到五個對象中有一個是最佳的，而形成了「最佳化」的概念。此時這五個比較對象，必須建立形成「最佳化」的「控制條件」，才可以進行最佳化的比較，但是設計不是科學，也不是機械，那是一種人文特質的表現，許多人往往忘記了這一點。當「設計」是「相對價值」，也是先有答案再找方法的「逆向思考」時，它便是開放的，也就不容易建立被控制的條件，這是一種邏輯性的辯證。因此，如果要把「最佳化」的概念應用在設計研究上時，必須要把研究的對象與方法設定在可控制的環境與條件上，否則研究的結果是沒有

意義的。

最佳化設計的研究常使用在產品設計上，產品設計的考慮因素也很複雜，除了造形、材質、生產技術、成本計算之外，還有消費者的接受度、流行……等等，只是流行這一項就不好處理了，現在看起來很有設計感的車子，兩年後就變醜了。「最佳化」的研究基本上是一種工學的思維，因此適合於應用在有工學性質的研究上。比如工學上的製造過程、工廠管理等等是比較有效的，把此原理運用在軍事上的戰略、戰術或是商場上的經營管理也有參考性，但是應用在藝術上或是以創意、美學為基礎的設計上，則必須要更為慎重。

「設計學」是一門牽涉層面複雜的學問，設計除了創意與美學之外，還有「策略」，當「策略」啟動的時候，要選擇的是有話題的設計或是有特徵的設計，雖然有話題的或是有特徵的設計，也可以設定成最佳化的評量指標，但是，什麼是「有話題」？什麼是「有特徵」，而「有話題」與「有特徵」又是一個什麼樣的程度？「有話題」與「有特徵」不只是存在著見仁見智的看法，而其程度也不容易衡量，

如果從這樣的過程來思考，那麼最佳化的設計研究也就變得沒有意義了。

總而言之，設計是一種先有答案，再尋求解決方法之「逆向思考」的學問，因此，在尋求答案的過程是開放的，是水平思考的。此外，設計作品完成後還有市場的問題，這個問題又和消費者的情緒性有關，換句話說，充滿著不確定性。因此，使用最佳化的方法解決設計的問題時，必須先確定是一件工學性質的設計問題，這個問題必須是具有「可控制」的條件，才可能用工學的方式來操作，並且到達「可控制」條件的範圍後便停止，再延伸下去如果不是工學的問題時，就會形成誤導，而成為研究的形式沒有問題，但結論完全沒有意義的局面。

因此，對於設計研究的思考，其重點便是要對設計研究問題的性質徹底的了解。如果說我們做的是從設計領域所衍生的問題，而這個問題是偏向了工學領域，我們必須瞭解如果是換做工學的研究時，他們是如何看問題？如何解決問題的？也許有人會問，那就與工學的教授所做的研究有什麼兩樣？是有不一樣的，工學的教授們除非有具備充分的設計知識，否則他們不會發現這個題目，同時也無法進行這

個題目的研究，而對於研究成果判斷也是不確實的。反過來說，一個設計專長的人

為什麼要去做一個工學的題目？我們必須自問，工學的基礎與認識足夠嗎？同樣的

道理，如果從設計衍生的問題牽涉到社會科學、教育問題、市場理論的研究時，我

們也要問這些領域的專家學者是如何看問題的？如何解決問題的？當然，如果他們

也以自己的領域來解決設計相關的問題時，也必須瞭解設計，比如以有關「設計教

育」的研究為例，我看過一些教育背景的學者研究設計教育，方法是教育學的，對

象是設計的學生、設計的課程，如果用研究一般人的方法來研究設計人是不適當

的，因為設計人與一般人有所不同，設計的教學方式也與一般科目的教學方式不

同。我們必須針對設計的學生與課程，另行規劃一套教育研究方法。

有一次我參加一個有關創意教學的討論會，學教育的老師侃侃而談創意教學

法，我說我們設計學院的每一堂課都是創意教學，那些創意教學的理論，也許設計

學院的老師不見得每一個都懂，但是幾乎每一位老師都在做創意教學，而且還有很

多超出你們想像或理論中的方法。幾年前，一些教育專家為了「客觀性」與「公平

性」，把四技二專入學考試設計類的術科（素描）用選擇題來考，成為一個大笑話。

這就是因為這些教育專家不瞭解素描的特質，才會有如此的決策。

此外，對設計人進行「管理學」的研究也是相同的道理，廿幾年前我有一位朋友在建築師事務所上班，他喜歡晚上工作，經常回到家裡還在做事務所的工作，因此早上老是遲到，老闆當初不太能接受，但這位朋友的工作也都能如期完成，而且他的表現也很好，最後老闆也接受了他的上班方式，並因他而修改了公司上班的規定，成為彈性上班的型態，只要把工作做好，晚點進來，便晚點回去。這便是符合設計本質的管理做法。目前為了提高工作效率與減少人事成本，社會上普遍使用責任制的上班方式，便是這樣的做法。因此，回到原點思考，只要與設計有關的研究，都是要充分的瞭解設計的本質與價值。

設計的本質是逆向思考的解決問題，同時又是相對性的價值，因此，我們所決定的或是選擇的設計作品是比較好的，並不是絕對的好，否則不會每年都會有新產品上市。此外設計要配合策略與創意的操作，並進行慎密的討論，使得結論可以充

分的被掌握。因此，把「最佳化」的研究應用在設計上時，必須要針對「最佳化」的研究，嚴謹的設計研究方法，且配合設計的本質，實實在在的操作研究方法，而任何從事設計研究的研究者，必須要對設計有充分的理解，要徹底理解設計的本質，也要有設計實務面的經驗與思維，否則便會變成閉門造車而盡做一些不確實際的研究。

不要為研究而研究

目前在設計學的研究中，我覺得普遍性有以下三種現象。

一、人文論述的技巧與深度不足。

二、具有跨領域之社會科學與自然科學性質的設計研究，不符合「科學」研究的要求。

三、研究方法、過程與成果，不符合「設計」的本質。

人文的研究通常是指設計史的研究，或者是有關理論、思想之哲學式辯證的研究。這兩類的研究均相當的不容易，碩士生的研究資歷與能力很難勝任，目前為止，我有兩位碩士生寫這方面的論文，他們的文筆功力不錯，思維也清楚，因此我答應他們做這類的題目。博士生或是一些學者，不論資深資淺也不見得就能做這類的題目。文筆功力不錯，思維也清楚，是必要的條件。至於設計史的研究，許多學生或學者收集了許多的資料，但是一動起筆來就發現內容空洞，整篇都是個人的主觀論述。一篇學術論文是不可以這樣的，必須「有多少證據說多少話」。有一位知名學

者寫了一部歷史著作，有人批評文獻出處不清楚，她回覆說這本著作是以文學的態度寫作，文學與史學是有不同的標準。有一位美術系的教授寫了一篇美術史的文章，一位創作者也是美術史的學者看了之後，認為個人的主觀論述太多，而寫了一篇文章批評，文中之意提到，做為一位創作者可以這麼寫，但是若是一位美術史的學者，就必須下筆慎重。

文史論述類的論文必須要有兩個條件。其一，文獻出處要清楚，在形式上「註」要多，否則便會淪為報導性的文章。其二，需具有相當豐富的文獻參考與比較、演繹與歸納的過程，而且這個過程是要具有邏輯性的。換句話說，必須「有多少證據說多少話」，同時必須把來龍去脈、前因後果說清楚。

以下的一段文字是摘錄自「圓光佛學學報」的一篇論文的序章（前言），論文的題目為：平川彰「大、小不共住」之批判研究。

本文想要考察的是大乘與部派僧團（小乘）是否能共住的問題（以下簡稱

「大、小共住」）。……日本學者平川彰以大乘經典中，大、小對立嚴重，故大、

小乘不可能共住。……

平川彰之「大、小不共住」的理論根據是：平川認為住同一僧團者，必須

持守共同的戒律，在同部律藏的規定下共同說戒羯磨、共行僧事。……（由於

大、小對立嚴重，不可能持共同的戒律，故大、小乘不可能共住。）

本文想以平川說為中心，以「律藏」……為文獻依據，來考察異部派間能否

共羯磨、共行僧事？

從以上序章的文字中，我們可以知道這篇論文要論此什麼，可以看到人文論述

文章中，如何交代來龍去脈、前因後果的說明，此說明不僅清楚的說明了本文的研

究目的，同時也呈現了論文的組織以及論述的結構。

設計領域的學生或老師，通常是習慣處理圖形與色彩的表現，這方面的能力和

文字的表達與邏輯的論述，有很大的差異。要在人文論述的技巧與深度上有所表現，就必須花一些時間的磨練與學習，多看一些文史哲的論文會有幫助。

許多學生或年輕的老師，在上述兩類的研究上吃了苦頭，且沒有成效之下，又想到要使用統計做量化的研究，量化的研究只要使用了統計之後，便會有許多的數據與報表出現，只要依照這些報表與數據寫一些說明，一篇論文的形態大致便可完成。不過這是「為了研究而研究」的態度，基本上是不鼓勵的。研究必須要有目標，有了目標便要持續的做下去，最起碼也要持續幾年，才會有一些成果。只是「為了研究而研究」，完全沒有方向，也沒有研究的基本觀念，研究怎麼會有好的成果呢？

研究中普遍的現象與建議

我經常在審查論文或指導學生的論文中，得知設計學界研究的態勢，論文是有客觀標準的，從題目與研究方法中，就可以判定論文的價值，藉著論文的審查，我也發現了在研究中普遍會出現的錯誤現象。

如前所述，有些人以為研究只要使用了統計之後，便會有許多的數據與報表出現，依照這些報表與數據寫作，大致便可完成一篇論文。但是這些人常常不知道統計背後的意義。例如看到平均數有不同，就說有顯著差異，P 值 0.1 也說有顯著差異，那是對統計之粗淺的認識。統計的數據通常可以形成推論的依據，除非方法上有錯誤，通常這些數據是可以說話的，也就是我們說的「證據會說話」。在做歷史研究時更需要用證據來說話，在前面提到之具有邏輯性的比較、演繹與歸納的過程，便是呈現「證據會說話」的研究操作方式。在本書中經常會重複說明一些觀念，這些觀念通常是重要的提示，希望研究者謹記在心。

此外，以下幾點建議也希望研究者可以參考。

（一）不要做一網打盡之大鍋炒的研究

　　常常看到一些研究同時要解決許多的問題，不僅把問題弄複雜了，同時也失去問題的焦點。統計的數據雖然可以形成推論的依據，但是問題的交錯過於複雜時，也會讓我們忽略了問題的關聯或因果關係的影響因素。因此，最好把問題釐清，並清楚的架構研究方法，一個接一個做，研究成果會更清楚。

（二）「不做不會改變什麼，做了也不會改變什麼」的研究就不需做

　　對於如何判斷好的研究題目，在前面已有充分的說明，如果從「不做不會改變什麼，做了也不會改變什麼」來思考研究題目，應該很容易便可以判斷研究題目的價值。

（三）個案研究不能做普遍性的推論

　　個案研究就是「個案」，有些研究找了許多的個案，就不應該說是個案研究，此時應該說是「案例」。個案研究是針對「個案」做詳細甚至是追蹤的研究，因此

其所得到的成果或發現，也是屬於個案的，不能「以偏概全」的做普遍性的推論。如果要做普遍性的推論，就必須搜尋更多個相似性的個案，且也是要詳細與追蹤的研究，如果研究發現每個「個案」有一致性的現象時，便可適度的做普遍性的推論。

（四）觀察的研究必須要有嚴謹的結構與紀錄

「觀察法」是人類最早使用的研究方法，古時候的人類利用觀察法知道了宇宙天象運行的法則。但是「觀察法」不是只有觀察而已，必須要有「記錄」，「觀察」加上「記錄」便是科學的方法。持續的觀察、持續的記錄，便是很正確也很容易操作的研究方法，可惜我們的設計學研究者往往忽略觀察法，盡找一些複雜的方法，要不就是粗糙的使用觀察法，沒有詳細與追蹤的紀錄，也沒有邏輯性的比較、演繹與歸納的操作。研究獲得的資料（Data），沒有經過比較、演繹與歸納的過程，不會成為有用的資訊，而比較、演繹與歸納的過程沒有邏輯性，則將形成錯誤的推論，也會使資訊成為錯誤的訊息。

（五）從「結果論」看設計研究

這幾年來國內各界熱烈的推廣文化創意產業，給了設計界很大的鼓舞與機會。此外，研究上也加入了這個主題而有所發揮。但是，許多經過文化創意研究而獲得的設計作品，從設計的觀點來看，常常是不怎麼樣的作品。為什麼經過文化創意研究獲得的作品，或是經過最佳化研究獲得的作品，看起來設計的品質不佳？原因是，研究和創作是兩回事。

如果我們的研究者的設計素養不足，美感不足，對於設計的本質也認識不清，只是套著研究方法的招式來解決設計的問題時，這個研究的結果是令人擔憂的。這也是本書中經常會重複說明的觀念，因為這個觀念很重要。但是，如果這樣的研究論文也被刊登在學術論文中時，那就會誤導設計學的學術研究方向了。

我們在前面提到，假使研究的過程與結果不能普遍化，無法被推論或被普遍性的應用時，便可以回推去質疑所用的研究方法是否適當。同樣的道理，假使這個研

究的過程與結果，不能被普遍性的肯定時，也就說明了所使用的研究方法是不適當
的。簡單的說，便是從「結果論」看設計研究，便可以發現研究的意義與價值是否
對「設計」有所貢獻。

第十六章

論文章節的組織架構

研究架構圖

論文的題目決定之後，便要進行研究架構的思考，本章主要以碩、博士論文的研究架構為對象，下一章再談學術期刊論文的研究架構。兩者因份量與規範的不同，而有不同的要求。

研究架構依論文題目的性質而有不同的型態，如果是人文性質的研究，如設計史、美學相關的論文，其研究方法純粹以文獻探討為主，因此，充分的收集文獻資料是必需的，接著便是依文獻的多少整理出論述的脈絡，並依脈絡規劃研究架構，然後再依架構進行寫作。設計史與人文論述相關的研究，其研究的對象是文獻史料，沒有足夠的文獻史料，研究很難進行。

有些實驗性的研究或是調查型的研究，由於有研究假設、依變項、自變項，或是控制組、實驗組等等的研究設計，此時要討論的要素與問題較多，於是便要藉助圖示來把思緒弄清楚，例如把腦中所思考的研究型態表現在紙面上，或是把稍縱即逝的研究構想記錄於紙面上，使腦中的概念與想法具體化、明瞭化，如此一來，便

可以有討論或檢討的對象。換句話說，我們便可以看著紙面上的圖式來思考、討論與檢討研究的可行性，並依討論、檢討的結果，在紙面的圖示上進行修正，而逐步的達到合理、可行的研究架構。

比如以圖30為例，換成文字的敘述便是：假設三角形是我們要研究的對象，這個對象依我們初步的分析有ＡＢＣ三個平行層次的問題可以討論，其中Ａ層次中的ａ問題與ＢＣ有比較直接的關係，於是我們便進行ａＢＣ三個問題的研究與比較分析，在過程中，當把Ｂ與Ｃ進行討論的時候，延伸出Ｄ的情形，並又發展出Ｄ1的問題，此外，在Ｃ往ａ進行的過程，又發展出Ｅ的問題……。以上的文字敘述聽起來很複雜，有圖表輔助說明就清楚多了。

【圖30】研究架構圖之一

【圖31】研究架構圖之二

又如圖31的架構圖，意思是說「圖像副語」（中間）是我們要研究的對象，我們研擬好了研究方法，並製作了問卷與量表，要對「圖像副語」進行問卷的調查，想要了解「判讀效率」與「滿意度」（右邊），此外，「圖像副語」本身又分成高複雜度與低複雜度等兩者，而受測者又分成有使用過BBS經驗與無此經驗者等兩類（左邊）。根據這個研究架構圖，我們便可清楚的知道要進行分析的項目有哪些？

比如說「有使用過BBS經驗者對於高複雜度圖像副語的判讀效率」，便可以從此研究中得到答案。但是這個研究中的的「判讀效率」與「滿意度」必定還有一組量表，因此到最後要寫出研究結果時，由於項目太多，也就會顯得複雜，使看論文的人不容易體會，這也就是前文提到的問題，此時最好一次解決一個問題，做完一個再做下一個，逐步的發展下去，就不會複雜了。而為了讓問題的結果呈現得很清楚，最好以圖表來輔助說明，論文中只是文字的敘述與電腦列出的報表數字，若內容過度複雜時，不易讓人理解。

【圖 32】研究架構圖之三

研究架構圖是要讓解決問題的頭緒清楚，在還沒有頭緒時也可以運用笛卡爾方法論的作法使問題化繁為簡，把整體分成部分。當我們面對一個問題或對象時，可以分成幾個構面，每一個構面再分成許多的小問題，先解決小問題，然後便可以由構面往上達到問題的解決。比如以一個包裝物為對象，可以把它分成造形、色彩、文字等三個構面（圖32），每一個構面再依研究目的製作成許多的量表，如以「滿意度」為例，便可以問「你對文字的大小是否滿意？」或是「你對文字的字型是否滿意？」……等等的題目，每個題目以李克特量表呈現。造形與色彩皆可以依此方式製作量表，把包裝物換成其他的對象如工業產品、建築物等等，也皆可依此過程進行研究架構的思考。

研究流程圖

研究架構清楚了之後，接著進行研究流程圖的設計。假如是設計史或是人文論述的相關研究，其研究流程圖便如圖33所示，此圖中從收集史料到結論可以說是單純的垂直式發展。圖34則是調查型的研究，在分析的階段分成依變項與自變項兩組，這兩組還可能進行交叉分析，假如依變項有三項，自變項有兩項，那便會有3 x 2 之六個要討論與比較的項目。那麼，依變項、自變項中的內容是什麼？它們

【圖33】設計史或是人文論述
　　　　研究的流程圖

```
┌─────────────┐
│   擬定題目   │
└──────┬──────┘
       ↓
┌─────────────┐
│   文獻探討   │
└──────┬──────┘
       ↓
┌─────────────┐
│   研究假設   │
│ (或研究方法) │
└──────┬──────┘
       ↓
┌─────────────┐
│  實驗或調查  │
└──────┬──────┘
   ┌───┴───┐
   ↓       ↓
┌──────┐ ┌──────┐
│自變項│ │依變項│
└───┬──┘ └──┬───┘
    └───┬───┘
        ↓
┌─────────────┐
│   綜合分析   │
└──────┬──────┘
       ↓
┌─────────────┐
│     結論     │
└─────────────┘
```

【圖 34】調查型研究的流程圖

之間要比較與討論些什麼？它們之間的關係又是如何？等等的思考也可能很複雜，使得只有圖 34 的圖示，可能無法完全呈現出腦中的想法與概念，此時，又必須要針對這個細節的部份，再進行另外一張圖示的製作，並以它來呈現細節部份的操作方式與步驟。

研究架構圖與流程圖的製作愈清楚，表示研究者對於研究的過程很清楚，這些

圖示也可以檢定研究者對於研究題目的認識是否清楚，同時也可以檢定研究的

可行性，及其是否可以達到預期結果的判斷。因此，研究架構與流程的思考與製作

是很重要的一個階段，千萬不要把它形式化，而要針對研究問題確實地執行它。架

構與流程弄清楚了，後面研究的進行才有依靠，才會順利。當然，研究進行中如果

發現到新的問題，也可以往回對研究架構與流程做一些局部的修正。

假如在研究進行過程中預估會碰到討論、思考或修正的地方，可以事先在流程

圖上作一些標示，通常在流程圖上會以菱形表示，稱之為 Feed back，如圖 35。在

研究過程中修改研究架構與流程，甚至修改研究方向、研究題目的情形是很正常

的，就像爬山爬到一半，碰到一個大石頭，阻礙原來的山路，只好彎個小路繼續進

行，但是到達山頂的目標不變，彎個小路搞不好還會因此有一些小發現。

【圖 35】菱形表示 Feed back

論文章節的組成

用文字來說明論文章節的組成時，大致上一本或一篇論文可以分成三大部分，一是「前言」，二是「本文」，三是「結論」。「前言」通常包含研究的背景、動機、目的、方法、架構、範圍等等，在一整本的碩、博士論文中，「前言」通常是「第一章、緒論」的內容。

「本文」便是論文的主要內容，如果是史論性質的論文，通常包含「通論」與「專論」。「通論」是指相關文獻的閱讀與整理，這些文獻通常是一般性的而又與主題相關的，也許是間接相關，也許是直接相關。「通論」也可以說是探討主題相關的背景，使其能呈現出某一種脈絡，為主題的「專論」做鋪路的工作。「專論」顧名思義，便是指要「專門論述」的部份，也就是指真正論文的主軸內容，它的份量要很重，才可以把主題論述清楚，也才可以呈現出論文的份量。「專論」最好要占有一本論文的一半份量，因此，便可以從這個概念來思考如何架構「專論」的細部內容。

一般對於實驗性或調查型的論文，在「本文」中通常包含了研究方法、實驗過程(或調查過程)、實驗結果(或調查結果)、分析討論等等的內容。當然，依實際的狀況也可以做一些調整，如把實驗過程、實驗結果合併成「實驗過程與結果」或「調查過程與結果」等等。此外，在實驗性或調查型的研究論文中，由於研究過程中有研究假設、實驗驗證等等的設計，因此要兼顧的問題較多，其研究方法就比較複雜，因此，也往往會把「研究方法」獨立成一章來敘述，由於此時的「研究方法」，是在深思熟慮之下的產物，具有學術性與創意性，因此，除了是「本文」中重要的一部份外，有時也可以成為一種「專利」或「發明」。

「結論」是把「本文」中所敘述的內容綜合起來，提出研究的成果與見解，依研究的性質或是實際的狀況，也有人把「結論」的範圍，加上「討論」或「建議」的敘述，如「討論與結論」或「結論與建議」。不過，不論是「討論」、「結論」或是「建議」，均應依文字的意義做適當的敘述，一般來說，「討論」是為「結論」做鋪路，「結論」則必須寫得清清楚楚，不要再節外生枝或是過度詮釋，必要時可以

以條列式的陳述來具體呈現。至於「建議」則應建議與本論文相關的內容，如本論文沒有做到什麼？在哪個地方忽略了什麼？……等等，都具體的寫出來，同時建議在今後的研究中應如何加以補強等等，而不要寫一些與本研究無關的東西，或是寫得太遙遠，超出了本論文的研究範圍，或是寫一些不做本研究也可以知道的東西。

我常常在一些碩、博士論文或是學術期刊論文的「結論」中看到以上的現象。

章節的分配

論文的架構是論文的整體組織，這個部份完成之後，就要把它更清楚的呈現，也就是把「章節」的名稱寫出來。如全論文分成幾章？每一章又分成多少小節？每一小節中又寫些甚麼？……等等。雖然我們心裡知道從研究進行到最後的階段，論文的章節還是有可能會再做調整，但仍然要把章節以條列的方式清楚的寫出來，因為不寫出來就沒有一個進行檢討與思考的對象。我們常常會針對研究進行很多的思考，也會產生許多的想法，這些思考與想法，均要落實於章節中，成為引導我們進行論文寫作的步驟，讓我們一步一步的完成它。章節的分配可以說也是一種研究方法論的呈現。

在章節的分配上，通常第一章寫的是「序論」，也有人使用「前言」或「緒論」的名稱，在內容中依順序包含有研究背景、研究動機、研究目的、研究方法、研究架構、研究流程、研究範圍、研究限制、名詞釋義等等的小節。因為項目很多，因此，也可以把研究背景與動機合在一節，研究架構與流程寫在一節，研究範圍與限

制寫在一節。而「研究方法」一節，如果是以文獻探討為主之人文論述性質的論文，則在第一章中便可清楚的說明，如果是以實驗、調查為主的研究，則在這裡只要寫有關整篇論文中所使用到的方法，也就是寫大範圍的方法既可，而細節之有關實驗或調查的方法，則放在獨立的一章（通常在第三章）中敘述，有時候只是這一章的內容，由於所構思的研究方法嚴謹且又有原創性時，還可以獨立成為一篇短篇的學術性論文。名詞釋義主要是對論文中之重要「關鍵詞」的解釋或定義。

第二章為文獻回顧，通常寫成「文獻探討」。如果是人文論述的研究，由於整篇都是文獻探討，因此，也可以沒有「文獻探討」這一章，而把要探討的對象細分成各個部分，並分配成為各章的內容，分配的方式可以以「通論→專論」的概念思考，並發展成第一章、第二章、第三章……的順序，以接續的方式逐步進行，此時第一章的敘述成為第二章敘述的基礎，第二章的敘述成為第三章敘述的基礎……等，像爬階梯的方式，一階一階的進行，各階（章）是連續的。此外，也可以使細分的各個部分個別獨立成章，各章沒有直接連續的關係，而是以各個不相同的小主

題各自論述，但是把各章的論述整合起來，可以呈現紮實的內容，闡明主題。

比如題目為「宋代牡丹紋樣的研究」（這是中原大學碩士生的題目），是人文論述性質的研究，便可以用以下的例子架構章節（當時我是口試委員，曾給予建議）。

下面的例子除了第一章的「前言」外，從第二章至第五章的名稱可知，是由大範圍至小範圍之有連續性的發展。

第一章：前言。

第二章：宋代紋飾的發展背景。

內容寫研究背景與動機、研究方法、研究範圍與限制。

內容寫宋代紋飾如何發展而來，也就是寫宋以前到宋，可能從隋唐開始寫，或從漢代開始寫，或從更早的朝代開始寫，寫到宋代前為止。這一章可看成是「通論」。

第三章：宋代植物紋飾的風格與轉變。

因為牡丹是植物，中國傳統圖案取自於植物的例子很多，牡丹紋飾必定與植物

紋飾的風格與轉變有關。第二章「宋代紋飾的發展背景」是大範圍，由此逐漸的縮小範圍寫到第三章的「宋代植物紋飾的風格與轉變」，此為中範圍，接下來的第四章「宋代牡丹紋飾的種類」與第五章「宋代牡丹紋飾的特徵」便是小範圍，也就是本論文的重點。如果不夠，還可以再加一章。第三章以後專寫宋代，可以分成好幾章，可看成是「專論」。

第四章：宋代牡丹紋飾的種類

第五章：宋代牡丹紋飾的特徵。

這裡還可以以一節寫牡丹花之生態結構，以此來對應牡丹紋飾的特徵。

第六章：結論。

把以上第二章、第三章、第四章、第五章的重點寫出來，便可以形成結論的內容，若以條列式的方式來寫，可以寫四條，一章寫一條。此外，也可以再加一條，以「綜合結論」的方式來綜合前面的各條結論。

以上的章節也可以精簡成為以下的例子。

第一章：前言。

第二章：通論。

第三章：專論（把上述的第三章至第五章分成三個小節寫在這裡）。

第四章：結論。

或是再精簡成為以下的例子。

第一章：前言。

第二章：本文（含通論、專論，通論與專論分成若干個小節）。

第三章：結論。

又以題目「構成的研究」為例，則可以寫成以下的章節。

「構成」是日本筑波大學設計與藝術學院的一項專攻領域，是一個很特殊的學術名稱，所以可以成為一個研究題目。以下的例子從第二章至第五章沒有所謂的大

範圍與小範圍，各章也沒有直接連續的關係，而是個別獨立成章，但是綜合起來可以闡明「甚麼是構成」。

第一章：前言。

第二章：構成的定義。

第三章：構成與現代藝術的關係。

第四章：構成與設計的關係。

第五章：構成與教育的關係。

第六章：結論。

至於以調查或實驗的方式進行的論文，其章節的分配比較格式化，通常如下：

第一章：前言。

第二章：文獻回顧（或文獻探討）。

第三章：研究方法（或「調查方法」、「實驗方法」）。

第四章：研究結果與分析（或加「討論」）。

本章主要是呈現調查或實驗的結果，並分析或解讀研究結果的意義，如果有一些不確定的現象時，可增加「討論」一項，延伸一些推論。此外，本章的研究項目（自變項或依變項）如果較多時，也可依敘述項目的主題分成二章或三章來敘述。

第五章：結論與建議。

章節中的內容

第一章的「前言」中所要寫的內容，必須要清楚的說明為甚麼要做這個研究？這個研究有甚麼重要的學術價值？以前的人做了些甚麼？沒有做到甚麼重要的部分？或沒有解決甚麼部份？然後再帶入自己想要解決甚麼問題，達到甚麼目的等等。這一章只要坦白且清楚的表明上述的意圖既可，因此，以自己的意思去寫，把想說的寫出來，不需要引經據典的羅列了一大堆的文獻，我看過有些論文在這個地方，一頁便引用了七、八段別人的文章，讀起來很艱澀，甚至使得研究的目的失去焦點。如果這些文獻很重要，可以在第二章的「文獻探討」中再好好的討論。在「前言」中所引用的文獻，通常以用來說明與研究背景、研究動機相關的重要文章或論文為主。

在第二章的「文獻探討」中，如果是實驗或調查型的研究，則必須是與主題相關的過去研究事例為主要探討的內容，千萬不要寫不相關的東西，而大家都熟悉之很普通的學理，或是未經嚴謹檢驗的碩士論文、太舊而過時的文章等等，也不應該

寫得太多。此外，文獻探討的內容必須與研究的方法有緊密連貫者為佳，比如說某些文獻用了什麼樣的方法，優點在哪裡？缺點在哪裡？等等先加以探討，接下來提到本研究經過以上的文獻分析之後，決定採用了怎麼樣的研究方法等等，如此一來，文獻探討才有意義。如果文獻探討寫的是一套，後面的研究方法寫的又是一套，兩者各說各話，沒有直接相關，這樣的情況便是顯現出方法論的思維不足。

此外，文獻探討也不能只是文獻摘錄，必須要提出自己的看法。佛學理有一個公案，說出來輕鬆一下。

相傳有一位德山法師平常對金剛經很用心研究，並完成了一部金剛經的註解。

有一天在他往中國南方弘法的途中遇到一位賣點心的老太太，剛好肚子也餓了，便向這位老太太買點心充飢，在交談中老太太知道了德山法師是研究金剛經的高僧，便問到：大師，金剛經裡有一句「三心不可得」，那麼你今天買點心是買哪一個心呢？這一問卻問倒了法師，因為金剛經理並沒有提示這樣的問題。我舉這個例子是要說明文獻探討必須要活，除了論述文獻要有條理之外，也要適度的提出自己的想

法，當然，這個想法是要有所根據的想法，不能只是依文解義般的註解。我常看到

許多的文獻探討只是把文獻放在一起陳列，不只條理不清，甚至還有相互矛盾的情

形，這種情況又更不如依文解義的註解了。

使用實驗、調查等方法的研究，第三章通常為「研究方法」。在研究上提到研

究方法時，通常可以分成三種，這三種研究方法即為：「實驗法」、「調查法」與「觀

察法」，由於這些研究方法在進行中均有一些過程或步驟上的設計，設計的合不合

理，說明了研究的嚴謹度，以及是不是可以解決問題，得到可信的結論，因此必須

好好的思考，同時也必須清楚的交待，也因此有必要以獨立的一章來敘述。

在構思研究方法中，常常會借用其他領域的方法，如社會學的方法、心理學的

方法……等等，不論是引用哪一個領域的方法，也都要說明「如何用」的過程，不

能只是一筆帶過，比如以「深度訪談」來說，如何的訪談？進行中有哪些步驟？解

碼的依據或方式又是如何？等等皆要有明確的說明，不要只是以「本研究使用深度

訪談法」一句話籠統的帶過。

對於自己構思的研究方法，更需要清楚的說明。自己構思的研究方法是一種創意的表現，有些研究的偉大發現，便是依據這個研究方法所獲得的，因此，研究方法便是一種 knowhow，甚至可以申請專利，我們常常在研究中使用到的語意差別法、KJ法、德菲法等等，當時都是研究者或其團隊所構思的方法。

第四章一般來說都是論文的重要部分，若是人文論述的研究，第四章便是「專論」的主要部份，若是實驗、調查、觀察的研究，第四章便是研究分析的過程以及成果的呈現。由於第四章的內容很長，因此可能會分成幾個小節來敘述，或者是延續至第五章，換句話說，第四章、第五章便為研究（論文）的重心部份。如果兩章仍然不夠時，也可以再加一章。

最後一章為「結論」。把前面幾章的內容綜合起來，歸納成幾點「研究結果」作為本研究的結束，便是「結論」。或者是把「結論」這一章分成討論、結論、建議等三個小節分別敘述，也有人用「討論與結論」或是「結論與建議」做為最後一章的名稱。

「討論」是指把前面幾章的內容做一些檢討反省的動作，並加以延伸性、可能性的詮釋與推論。「結論」則必須寫得清清楚楚，並且很具體。「建議」則對在研究過程中所發現的缺失作一些補充，希望對自己後續的研究或其他人做相關的研究時有些建言。也有人把「研究限制」寫在這裡，主要說明本研究沒做到的地方或是失誤的地方。不過，我個人比較不贊成這種寫法，「研究限制」與「建議」應有所區隔，「研究限制」寫在前面第一章的「前言」，「建議」寫在最後一章。

修改題目

研究到最後如果發現到許多非預期的結果，或覺得做得不夠完整，沒有符合題目的意義與要求時，為了使題目與內容具有一致性，通常會再回頭把題目做一點修改，以配合整個研究的過程與所呈現的結果，這是很普遍的現象。

有一位研究生的論文題目是「從○○○探討○○的發展趨勢」，此論文以統計及訪問的方法得到一些數據，但是對於「發展趨勢」並沒有清楚的交代，於是在口試時，有一位老教師認為沒有做完而加以指正。如果依照這位老師的意見修改，必須要再花上一段時間加強研究的內容，由於已經是六月中旬了，學生畢業在際，似乎沒有足夠的時間做大動作的修改，於是我建議把題目改為「從○○○探討○○的現象」，把「發展趨勢」改為「現象」，因為事實上，這篇論文確實是藉著統計方法與訪問所獲得的數據，呈現了問題的「現象」，感覺上是「解套」的動作，當然也考量到學生的能力以及碩士論文一般該有的程度，這位學生沒有做到「發展趨勢」，並不是不努力，而是文詞語意上的使用不夠準確。從論文的份量中，可以知道這位

學生非常的努力，已經具有足夠取得碩士學位的程度，雖然在這位學生所進行的研究過程中，也有發現方法論上的瑕疵，但從「現象」這個字眼來看，確實是經過數據來呈現的，因此其結論也是足夠具體的。

事實上，許多的碩士論文或是博士論文，在方法論上常常會有不足的地方，甚至有很大的缺失，這也就是本書在前面數度提到有關設計學研究之諸多問題的所在。修改論文題目來吻合內容也是「方法論」的一部分。

第十七章

學術期刊論文的寫作與投稿

題目

一般所謂的「學術期刊」，是指有審查制度的期刊，學術價值上的認定會比較嚴格，因此，常常被當作判斷博士生或是大學教師研究能力的依據，比如有些學校以發表幾篇學術期刊作為升等副教授或教授的條件。而台灣的設計學博士生，如台科大、交大、成大等等，也規定必須要發表學術期刊論文三篇，達到畢業條件的門檻之後，才可以提出博士學位論文的審查，碩士生則沒有上述的規定，不過碩士論文完成之後，如果品質還不錯的話，不妨再把內容整理一下投稿學術期刊，有些程度好又認真的碩士生，在修業期間也有發表了一～二篇學術期刊的成績。

學術期刊的寫作由於有頁數或字數的限制，因此與學位論文有一些不同，其規範也比較嚴格，一般會有一些常規不得不注意。本章便從題目方面開始談起。

基本上每一篇學術期刊論文都是獨立的，既然要發表，也就表示已有完整與嚴謹的研究過程與具體的結論。因此，學術期刊一般都會要求題目必須具有獨立性。

有些人把研究分成幾個階段，並加上「…之1」、「…之2」的文字在題目上，使

人有「欲知結果如何請看續集」的感覺，有些期刊並不接受這種寫法。從常理推斷，任何一篇論文都有一個主題，也有研究的對象、範圍與目的，這些都可以表現在題目上，沒有必要用「……之1」、「……之2」的寫法。如果為了表示是系列研究，可以把這種說明做為副標題。比如「台灣平面設計史研究」是個大題目，通常一篇學術期刊論文所規定的頁數是不夠表達的，因此便可以把研究的內容如商標、海報、包裝……分成幾個部分，並整理成幾篇獨立的論文發表，而「台灣平面設計史研究」便成為一個系列研究的主題，為了表示各篇的連續性或是相關性，則可以把「台灣平面設計史研究之1」當做題目的副標題，而題目的主標題則為比較小的題目，如「戰後台灣海報設計風格的演變」。下一篇如果是「戰後台灣商標設計風格的演變」，副標題則為「台灣平面設計史研究之2」。如…

戰後台灣海報設計風格的演變（主標題）

台灣平面設計史研究之1（副標題）……之1也可以用⑴表示

有些學術期刊為了統一規範，會要求在題目中不必出現「研究」兩字。我們通常會使用「○○○○的研究」或「○○○○的探討」做為題目的名稱，由於每一篇論文實質上都是「研究」，也是「探討」，這樣的文字有一些多餘的感覺。如前面的題目「戰後台灣海報設計風格的演變」，如果改成「戰後台灣海報設計風格演變的研究」，看起來「的研究」三個字似乎是多餘的。不過，由於文詞語意表達上的問題，有些題目不加上「研究」或是「探討」兩字，似乎在語意的表達上顯得完整度不夠，如果學術期刊的投稿規定沒有特別要求時，這方面倒可以依題目的狀況來彈性決定。比如前文提到的題目：「宋代牡丹紋樣的研究」，如果少了「研究」兩字，不只題目太短，且詞意也顯得不完整，好像沒有說完的感覺。

此外，許多人因為謙虛而在論文的題目上加上「初探」兩字，例如「戰後台灣海報設計風格演變初探」，事實上這種謙虛的態度是不必要的，每一篇論文都是努力完成的，其結果由審稿的委員來判斷，如果只是「初探」，表示很粗淺的研究，照理來說應該還不到投稿的程度，同時受到審查通過的可能性也不高。一篇完整的

論文，就必須有嚴謹的研究過程與具體的結論，而不是「初探」，如果真的是很初步的研究，則可以先在研討會上發表，通常研討會的論文便是指研究過程中的成果，一方面在研討會發表接受大家的意見，研討會之後再把論文修改得更嚴謹、更完整、更具體，然後再投稿於學術期刊上。二方面在研討會發表也有提早「公開發表」的意義。在自然科學的領域，許多的科學家在同一個議題或方向上做研究，形成競賽的風氣，誰先有成果，誰先有發現，可以奠定一位科學家的地位，甚至與諾貝爾獎有相關，因此大家都很重視「最先」的發現。

作者

投稿作者只有一位時，為單一作者，若有兩位以上時，稱為共同作者。

一般在投稿時會有類似報名表的文件要提出，文件內會要求第一作者、第二作者……等等的填寫，我們通常稱之為「作者排序」。此外也有所謂的「通訊作者」，在學術倫理的認知原則上，通常第一作者、通訊作者都是表示貢獻度較大的。第一作者的名字寫在前面，第二作者的名字寫在後面，並以「＊」「＊＊」的記號對應作者任職的機構。有些指導教授為了要表示與學生之身份有所區隔，會在論文的作者所屬機關上加上教授或副教授，甚至指導教授的頭銜，這是不符一般的學術常規。有些年輕學者雖然受到資深學者的指導，但是在研究中的許多創意及研究過程的執行，反而是年輕學者的貢獻較大。此外，在某些新的領域，一些年輕學者的成就甚至會高過於教授，因此，依一般的學術常規，在論文發表時只看貢獻度而不特別注意頭銜，投稿者（研究者）一般會比較重視作者的排序。有些博士生常常會在作者排序上和指導教授有不同的認知，最好能事先溝通協調，以免發生不愉快的事

情。有些教授把自己指導的碩、博士生的論文修改整理後發表，卻沒有把碩、博士生列為共同作者，這是不應該的，經檢舉後會造成學術倫理的問題。

此外，也要避免相互掛名的情形，我的論文掛你的名字，你的論文掛我的名字，使得兩人的研究均很豐富，這種情形在同事之間常發生，尤其是夫婦、兄弟都是大學教授時，很容易發生這種情形，這也會形成學術倫理規範的問題。

摘要與關鍵詞

有些期刊對於摘要的字數會有清楚的規範，也就是字數不能太多，當然也不能太少，本來摘要就不應該也不需要太多字，所以才叫做「摘要」，但是，除非字數被規範，否則字數少到說不清楚時，也是不適當的。此外，許多人在寫摘要時，把它當作「前言」寫，寫一些無關緊要的字，好像是文章的開場白，這也是不妥當的。

「摘要」是把整篇論文簡要介紹的意思，因此，字數太少或沒有抓住重點而使得說不清楚，或者寫得太多以致於失去焦點等等，均不是很好的摘要，審查委員在審查論文時都是從摘要開始看起，因此，投稿者必須重視摘要，不可以忽視它的存在，而草率的處理。

短短的一段文字，要把整篇論文的概要介紹出來確實不容易，這一段文字中，通常還要包含研究背景、研究動機、研究目的、研究方法、研究結論、結束語等等，因此必須每一個字都很精打細算的使用，上述幾項中，研究背景、研究動機、研究目的等三項，可以一口氣的寫成一段，四行文字以內寫完。研究方法可以寫二至三

行，研究結論可以用條列式的表現，這個部分很重要，可以寫到四到五行，最後一行寫結束語，總共約12—14行，讓一篇摘要有頭有尾。或依各期刊對於摘要字數的規定，上述提到的各行數可以各加減一行，或依論文的性質按比例適度的調整。有些期刊規定摘要的字數不能超過三百字，如何在三百字內把摘要寫好，那就要看功力了。

關鍵詞以三至四個最適當，六個以上就太多了，我曾看過有些人寫到超過十個的關鍵詞，那就失去關鍵詞的意義了。關鍵詞的選擇通常以論文題目的名稱來思考，例如前述的題目「戰後台灣海報設計風格的演變」，便可以找出「台灣」、「海報」、「風格」三個關鍵詞，由於這個題目是設計史相關的研究，因此可以再加一個「設計史」關鍵詞，共有四個關鍵詞。在前文介紹過的一個研究題目「年輕族群對精品皮件產品設計屬性重要性認知」，則可以找到「年輕族群」、「精品」、「產品設計」、「認知」等等的關鍵詞。

前言

「前言」也有人使用「序論」或「緒論」等用詞，也有人打破這種慣例，而以「問題陳述」或類似的方式表現，我個人尊重這種寫法，不過投稿者必須遵從期刊的投稿規定，不要任意的發揮個人習慣與創意，有些期刊會以格式不合而退稿。

如前文所述，「前言」要包含研究背景、研究動機、研究目的、研究方法、研究架構、研究流程、研究範圍、研究限制等等。在碩、博士論文中，由於比較沒有頁數的限制，可以較不受限的以自己的需要去寫，但是學術期刊論文，頁數受限，「前言」不是最重要的部份，因此也不能寫太長。但是要把上述那麼多項要點都寫到，也就必須如「摘要」一般，對於文字的使用必須精打細算。

有的人在「前言」中又分成許多小節，如 1-1：研究背景，1-2：研究動機，1-3：研究目的，1-4：研究方法……等等，但是由於每一小節的文字也不多，在結構上就顯得很鬆散。因此，可以把性質相關的寫在同一節，如 1-1：研究背景與動機，1-2：研究目的，1-3：研究方法，1-4：研究架構與流程，1-5：研究範圍與限

制等等。此外，也可以把相似的文詞刪掉，使其顯得精簡一些，如背景、動機、目的三者，背景常常引導出動機，因此，可以精簡成「研究動機與目的」或是「研究背景與目的」。架構與流程也有一些相似，可以刪除其中之一，範圍與限制也可以刪除其中之一。經過精簡後可以成為 1-1：研究背景與目的、1-2：研究方法、1-3：研究架構（把流程寫進架構中）、1-4：研究限制等等，四個小節便可以完成了，若要再精簡的話，也可以把「研究架構」寫在「研究方法」內，成為三個小節，從字義上廣意的思考，「研究方法」也包含了「研究架構」。

「前言」的格式一般沒有太嚴格的規定，以上的各小節可以依論文的表現需要自行調整，不過，依一般的要求，「研究目的」一定要清楚地寫出來，而依重要性與複雜度，「研究方法」甚至可以獨立成一章。

如果「前言」不想用上述分成小節的方式寫作時，則可以把上述的各小節，分成幾段文字來寫，如第一段寫研究背景與目的，第二段寫研究方法……等等，以此類推。由於學術期刊通常有頁數的限制，因此我建議「前言」不需要分小節寫。在

自然科學的領域，整篇論文只有二頁是很平常的，字數大約二千字左右，依這種情形看，「前言」的交代就要更精準了。

不論用哪一種方式，每一段文字均要精簡且抓住重點，文詞語意也要表達清楚，有些人寫動機不像動機，寫目的不像目的，只是一堆文字，完全沒有發揮到「前言」的功能。

此外，所謂的「前言」，可以說是一種開場白的敘述，主要是要把自己為什麼做這個研究、如何做這個研究等等講清楚，因此，儘量用自己的語意來寫，有的人在這裡引用相當多別人的文獻，那是不必要的，在「前言」中比較會引用到別人文獻的地方是「研究背景」，在這裡通常可以簡單的寫一些與本研究相關的基礎理論，並提到哪些學者做了什麼研究？引起了什麼樣的議題？等等，然後切入到研究的動機與目的。如果論文的性質與結構，需要有更多的文獻討論與佐證時，則可以把相關的文獻放在「文獻探討」一節中論述。

文獻探討

人文論述的論文，整篇都是文獻探討，其論文章節的組織架構方式，在前一章中已經說明，這裡所談的內容主要是針對調查、實驗相關的研究，不過在這裡所提到的觀念與注意事項，有些也是在人文論述的論文中需要重視的。

文獻探討便是對於文獻的回顧，首先可以從關鍵詞著手做釋義的工作，因為有時候在研究題目中提示的關鍵詞，可能是一個新的領域，它的背後有一堆的理論值得探討，而關鍵詞也標示了研究的相關領域，因此也可以順著關鍵詞的順序，架構文獻探討的小節與內容。文獻的來源通常為學術著作、期刊論文、研討會論文或雜誌文章等等，這些都是文獻探討的對象，現在由於網路發達了，透過網路搜尋的文獻也被大大的引用。

文獻探討必須要切中主題，並為後面的研究方法做鋪路的工作，比如說在文獻探討中，提到哪些學者做了哪些研究？有些什麼發現？忽略了哪些問題？沒有做到哪些？用了什麼樣的研究方法？……等等，接著便可提到「……於是本研究才用什

麼樣的方法，希望解決什麼樣的問題」。

此外，文獻探討也要對應「研究目的」來進行文獻的收集與分析，事實上，一直到研究結論的寫作時，也都要與「研究目的」相呼應，使研究一以貫之，結構才會嚴謹與完整。

由於學術期刊論文的頁數受到規範，文獻探討雖然比「摘要」、「前言」有較大的空間，但是內容也要精準，千萬不要顧左右而言他，或寫一些大家都知道的普通常識或是無關緊要的東西，形成一堆沒有用的文字。

在調查或實驗的相關論文中，「文獻探討」還不是重要的部分，重要的部分是研究方法與研究的分析，所以「文獻探討」的文字不要喧賓奪主。

研究方法

人文論述的文章，研究方法可以寫在「前言」中，但不能只是一句話「本研究使用文獻探討法」、「本研究採用歷史分析法」帶過。可以藉著對研究過程的說明來補充研究方法的敘述，如本研究如何收集文獻？如何整理文獻？如何分析文獻？等等皆作一些敘述，字數多一些也會令人感覺充實一點。

人文論述的文章，在文章的敘述中自然而然的便會呈現出研究的方法，比如以設計史的研究為例，我們收集了許多文字的史料，我們也藉著這些文字史料內容的對照，或其發表時間的先後，敘述歷史的發生及歷史事件的因果關係，這之中自然而然的便呈現出歷史的研究方法。但是一些做量化研究的論文審稿者，常以量化研究的規範，要求這些論文要加上研究架構圖或是要詳細說明研究方法，甚至因為沒有這些，便以論證不足或不夠嚴謹來評論或退件，給人有隔行如隔山的感覺。假如研究架構圖或是研究方法講得煞有其事、堂堂皇皇，但文章卻是不通不順，或是文獻引用得因果錯亂，便會失去了一篇人文論述文章的特質。

對於調查、實驗性質的論文，由於研究過程中有一些細節要說明，因此，大部分會分成幾個小節來寫，如 3-1 ：樣本取得，3-2 ：調查方法，3-3 ：分析方法……等等。「研究方法」說明了研究過程的邏輯性，也就是一種方法論的呈現，千萬不能馬虎，研究的嚴謹與否，在這裡可以顯現出來。因此，我個人的建議是，分小節寫，分小節寫比較清楚，也能顯現出本章的重要性與份量。

由於調查、實驗性質的論文，其研究方法的說明很重要，因此不應該以簡單的幾行文字交待研究方法，尤其是以一段文字帶過是不適切的，例如「本研究使用紮根理論……」、「本研究使用問卷調查法……」、「本研究使用內容分析方法……」等等，這些文字均太籠統，必須要把「如何用」、「用的過程」做一些交待，這才是一種負責任的方式，也是嚴謹正當的學術態度。

本文

本文是論文中最重要的部份。人文論述的文章，除了前言、結論之外，所有的內容都可以說是本文，本文中的各章可以是接續式的寫法，也可以是個別獨立式的寫法，最後在結論中加以整合。接續式和個別獨立式的寫法在前文中已經說明過。

由於學術期刊論文的頁數有限制，因此「本文」的內容也要精簡與抓住重點，此外，為了讓敘述更加的明瞭，可以加上一些圖表來輔助，如歷史相關的研究加上年表或年譜，談到作品時，加上作品的圖，為了呈現脈絡時，可以加上系統圖、脈絡圖等等。若有使用數字比較兩者或更多要項的關係時，則以表格或圖表表示之。在標示圖1、表1的說明時，一般的規定是「圖」的說明在下方，「表」的說明在上方。

調查或實驗性質的文章，本文便是「研究的結果與分析」，這部份必須對應著「研究目的」之順序加以呈現，比如說研究目的有三點，這裡便可以分三小節來陳述。有些使用統計運算或是其他計量方法的論文，會把運算的公式也呈現出來，我個人覺得這是不必要的，因為運算公式本身有它的邏輯性，也不是我們發明的，如

果真要把那些公式寫出來的話，則必須要說明這些運算公式被使用於本研究之目的

與合理性，換句話說，運算公式本身的邏輯性，為何或如何可以解決本研究的問題，

必須加以說明。此外，我們也要以數學的嚴謹態度，來判斷這些公式是否適合被使

用。有人認為把運算公式呈現出來，可以使論文看起來比較有學術性，我覺得這是

自欺欺人的看法。

　　國科會是一個很科學的地方，對於研究計畫的審查也很科學，比如初審由兩位

委員審查，當兩位委員的分數相差十二分以上時，初審兩位委員的分數都是不及格

或是及格時，不需要送第三位委員審查，但是若一位不及格，一位及格時，則送第

三位委員審查，於是便有ＡＢＣ三個成績，國科會制定了一個公式：〔（Ａ＋Ｂ）× 2

＋Ｃ〕／ 5 ＝ 公正的分數。Ａ與Ｂ是相近的兩個分數，（Ａ＋Ｂ）× 2 表示加權，也

就是刻意偏向兩位意見較接近的分數。這個公式有數學上的邏輯性，可以呈現出客

觀的判斷。像這種情況下的運算公式，是解決問題的依據，便有需要寫出來。

　　當我們在使用運算軟體時，它是一種工具，在使用之前，我們必須要清楚我們

要得到什麼？要知道什麼？換句話說，方法論的思考必須要完備，工具是代替我們執行方法論。研究如果做的不好，是方法論的不好，不是工具的不好。因此我們必須弄清楚這些工具是用來解決甚麼問題的，適不適合拿來用，用得有道理嗎？

調查或實驗的結果，往往會出現許多的數字，這時候如果用文字敘述或用數字表現時，會顯得複雜而不明，使人看了後面忘了前面，因此，最好把數字轉換成圖形或表格，如表示百分比時，可以用大餅圖，呈現數字的多少時，可以用長條圖，在電腦軟體中有許多的圖、表可以使用。總而言之，既然是「研究的結果與分析」，就是要把研究呈現出一個清清楚楚的結果，千萬不要讓看的人越看越糊塗。

在自然科學中使用公式與圖形表示研究成果（如愛因斯坦的相對論），在社會科學中使用模型表示研究成果（如經濟學的模型），皆是為了使研究的成果清楚易懂的作法，有些理論以文字說明起來很複雜，不易表達，也不易懂，此時使用一個公式或一個圖表、一個模型，可以勝過千言萬語的說明。

討論、結論與建議

　　經過「本文」呈現了研究的結果之後，其實也可以直接的寫結論了，但是在研究完成後，可能會出現一些意想不到的現象，這些現象是如何或是什麼原因所造成的呢？經常研究的結果並不能清楚的回答原因，尤其是許多的運算工具是幫助我們得到結果，但不是幫助我們分析原因，這時候我們需要面對數字的結果，藉助我們的經驗來思考及詮釋這些數字背後的意義，因此，可以加上「討論」一節來做研究結果與結論之間的橋樑。不過為了省一些篇幅，也可以把「討論」的工作，與前面的「研究結果與分析」或後面的「結論」合併起來加以陳述，也就是「分析」中有「討論」，或是「結論」中有「討論」。

　　前文我們提到「本文」是最重要的部份，這是從論文的結構中來思考的，事實上呈現研究價值的是「結論」，有很多的研究在結論以前的內容看起來很用心、很豐富，但是在結論中卻沒有顯現出論文的價值。例如，在研究過程中提到取樣達到一千多件樣本，可是在結論中卻沒有呈現出一千多件樣本所應該有的品質。最常發

生的狀況是，結論不能對應研究目的，也就是說研究目的寫的是一套，結論又是另一套，各說各話。其次是結論的內容看起來有「想當然耳」的感覺，也就是不做研究也知道的結果。這樣的結論一方面說明了「方法論」的不足，同時也說明了研究價值的不足。

例如有一篇題目為「標識設計的視認性與識別性研究」的論文（這是一位碩士生的論文題目，當時我是口試委員，給予一些講評與建議），其結論如下：

一、不同的設施標識設計有不同的表現手法，這些不同的表現手法會影響標識的視認性與識別性。

二、過多的圖像容易產生視覺焦點分散，無法看清也無法辨識。

三、複雜輪廓的造形標識，容易產生視覺干擾。

四、標識造形必須客觀的呈現欲傳達的事物，否則會造成識別性不高的問題。

以上的結論乍看之下很具體，但仔細的思考起來是有瑕疵的。把第一項所述的

內容仔細想想，標識設計的現況本來不就是如此嗎？任何的設計都有不同的表現手法，而設計的好壞當然也會影響標識的視認性與識別性，這是設計者之設計能力的問題，也是設計的基本常識。至於在第二項至第四項中所述的內容中提到的「過多的圖像容易產生視覺焦點分散」、「複雜輪廓造形的標識容易產生視覺干擾」、「標識造形必須客觀的呈現欲傳達的事物」等等，從標識造形設計的現況來看，也有「本來就是如此」的感覺，不做研究也知道這些結果。由此結論便可以反省這篇論文的研究方法，是否在擬定研究目的或研究假設時沒有掌握到重點。如果這些結論沒有什麼特別的地方，那就要避免可能會導致這些結論的研究目的與研究方法。我們應該想一些有意義的、有原創性或是有貢獻度的研究目的，當結論可以對應研究目的時，表示有具體的答案，此時不論是肯定的或是否定的答案，皆必定是有意義的結論。

結論必須寫的清清楚楚，最好不要以一段模糊的文字帶過。請記住：結論必須要對應研究目的、研究方法，因此，最好用條列式的方式呈現，例如研究目的有三

項時，則以三個條列的標題來呈現。條列中的標題，其語義必須是肯定的或是否定的，比如「…有什麼樣的影響」或「…沒有什麼樣的現象」等等，標題之後再做一些細部的陳述。也有人認為結論不應該用條列的方式呈現，這種武斷的看法是不對的。如果把「結論」寫得非常的具體，是可以不拘泥於形式的，但條列形式可以使「結論」呈現得很具體。

在研究的過程中，一定會有一些自己當初在構思研究方法時沒有想到的發現，或者說在研究完成後出現了沒有想到的結果，甚至也會發現自己的研究方法有一些瑕疵，把這些心得寫下來做為下一次研究改進的備忘事項，一方面也可以提供閱讀這篇論文的人，做為進行相關研究時的參考，以上所述便是「建議」這一項所該寫的內容。但是有些人寫建議時，寫的太遠，看起來就是另一個新題目的建議，好像告訴別人可以朝哪個題目去做研究，那麼我們就要問，為什麼自己不繼續去做這個題目，而要別人去做呢？「建議」通常不用寫太長，在內容上，也最好要和前面的「討論」相呼應。

論文的寫作發展到此，大概一篇論文已經完成了，接下來有一些次要的內容，雖然不是論文的主軸，但也不能忽視它，有些審查委員甚至因為論文中這些次要內容呈現得不正確（如註釋與參考書目的寫法），而給予「不接受刊登」的判決。

註釋與參考書目

在論文中碰到一些專有名詞、重要的概念或是研究文獻，若把它們放在內文中敘述，會感覺到有文詞表達不順暢的情形時，則可以把它們集中的放在論文後面呈現，也可以放在內文中各頁的下方，以「註釋」來表示。其方式可以依各期刊的投稿規定處理，沒有規定時，則選擇上述兩種方式的其中一種來表現。每一項註釋加上序號標示，在內文中以小的數字1.2.3……放在文字的右上方，或是以（註1）、（註2）、（註3）……的方式放在文字後面。

「參考書目」是指文獻的出處，其寫法在各期刊的投稿規定中也會有規範，一般都採用ＡＰＡ格式，ＡＰＡ是美國心理學學會的規範（American Psychology Association），非常的詳細與嚴謹，台灣的許多期刊都採用ＡＰＡ格式，不過也有人批評過於複雜。日本設計學會的「設計學研究」期刊，則把註釋與參考書目合併在一起，並以標題「註與參考文獻」表示。我想其原因是，這本期刊的頁數限制為十頁，為了讓投稿者充分的利用頁數空間，而做的一項變通的方式。

在此必須說明的是，ＡＰＡ格式並不是唯一的標準格式，每一種學術期刊的後面都會附錄投稿規定，論文投稿前必須依照規定的格式把論文編排好，這是對該期刊的尊重，也是對審稿委員的尊重，當然也表示自己嚴謹的學術態度。有些期刊對於格式不合規定的論文會立即退稿。

參考書目的寫法，依一般的常規，通常是作者的名字寫在最前面，依次是年代、論文題目、出版或發表的地方。有些人把參考書目的寫法也寫在「註釋」上，那是不對的，這是違反「註釋」的意義。「參考書目」與「註釋」應加以區別的表示。

如前所述，「參考書目」是指文獻的出處，有引用別人的文獻，一定要寫得清清楚楚，不寫清楚會構成「學術倫理」的問題，更嚴重的可能成為「抄襲」的事件，而受到法律的懲處，每一位研究者必須重視。尤其是設計史或是人文論述的論文，文獻出處的標註不只是其必要的條件，同時也是呈現文章深度的形式，這方面若做的不仔細或不完整，便有違學術文章的規範，而變成是報導性的文章。

致謝

在研究中如果有訪問了某些人或是接受了某些機關的支援，或是經費的補助時，可以寫在「致謝」這個地方。如「本研究進行中承蒙……的協助，特以致謝」。

此外有些期刊是由學會發行的，非會員不能夠投稿，因此對於研究有協助的研究生或是其他的研究者，由於他們不是會員而不能成為共同作者時，也可以在這裡給予致謝。如果是學會的會員，當然便以共同發表的方式處理。

教師把自己指導的碩、博士生的論文修改發表時，應把學生列為共同作者，否則也會形成違反學術倫理的問題。

附錄

在內文中不適合呈現但又很重要的研究相關資料，可以放在「附錄」中，如問卷調查的問卷，歷史研究的年表、年譜等等。

投稿與審查

論文完成之後，便找適當的學報（學術期刊）投稿，投稿時通常會被要求寫一張申請書（報名表）申請書上要填寫的主要內容，大概是論文的所屬領域、第一作者或通訊作者，以及是否投稿於其他學報的聲明等等。只要依上面的表格填寫即可，大致上不會有什麼問題。有的學報的表格，會要求作者填寫對投稿論文性質的認定，如論文、報告、論述、作品創作等等。除了作品創作外，大部分的投稿者均勾選為「論文」。但是，學報在進行審查時，也會由審稿委員依稿件內容給予認定，一般來講，「論文」的要求會比較嚴格。不過，目前國內的期刊，大部分都沒有在這方面做嚴格的區隔。

不論是論文、報告、論述、作品創作等等的哪一類，都必須結構清楚，內容充實，且結論具體並具有原創性。有些學者傾向把量化的文章歸類為「論文」，甚至對「文獻探討」之論述性的文章有拒絕的態度，我覺得這是個人的偏見。「文獻探討」之論述性的文章，有人文思想方面的貢獻，如果不能成為「論文」，也可適用

於「論述」這一項。有些問卷調查的研究，由於取樣與問卷進行的過程有太多的不確定性，如果結構完整可被接受刊登時，通常比較適用於「報告」這一項。不過若研究取樣界定清楚，結構嚴密且結論具體，當然也可以成為「論文」。有些人文學者，對於量化文章的研究特性不太清楚，常以不夠嚴謹而給予拒絕，這也是不應該的。至於「作品創作」很清楚的就是指作品的創意與完成度，通常創作過程的說明與呈現方式以及作品的水準，是作為判斷是否刊登的依據。國內設計類的期刊雖然接受「作品創作」的投稿，但目前為止並未看到這類的文章。日本設計學會則有專門為設計作品發表的期刊，裡面有環境設計、建築設計、產品設計、視覺設計等等，內容相當的具有可看性。

投稿後的論文通常會被送給兩位審稿委員審查，並採「匿名」的方式進行，所謂「匿名」，也就是把投稿者的姓名、單位均暫時隱藏，不給審稿委員看到，一方面比較公正，二方面也避免造成審稿委員的困擾。「匿名審查」已經成為學術上的常規，沒有「匿名審查」的程序，通常被認為嚴謹度不夠。

審查結果如果獲得兩位委員皆認可時，便被接收刊登，但是大部分都會有一些

意見，小意見時則為「修改後刊登」，很多意見時，代表論文仍有許多的不足，因

此會有「修改後再審」的階段。投稿者接到「修改後再審」的判決，再加上審稿委

員寫得洋洋灑灑的意見時，通常會有不知所措的感覺。「修改後再審」通常就是有

機會刊登了，投稿者要把握這個機會。

一九八〇年代初，當時國內的設計學術環境還不夠成熟，我當時任教於中原大

學，有一篇文章投稿於中原學報，中原大學是理工起家的大學，這篇文章便循理工

學門的方式被送出審查，審查回來後我也收到了一些意見，我當時不知道有這樣的

狀況，起初看了意見之後，感覺到不是內行人的意見而有點氣憤不平，但是經過了

一段時間的沉澱之後，發現到審稿委員的意見很有建設性，於是便開始著手修改，

最後也被接受刊登，在這次改稿的過程中，我學到了很多。

我在拿博士學位的過程，共在日本設計學會發行的「設計學研究」期刊發表了

七篇論文，前面三篇的修改過程也很辛苦，我從審稿委員的意見中獲得許多寶貴的

經驗，也慢慢的懂得如何掌握論文的結構與品質，可以說成長了很多，後面四篇也因為缺點越來越少了，過程也就越來越順利。

有的人可能會認為審稿委員是在找麻煩，他們事實上是在盡本分的審稿，試想一想，如果文章不成熟、不完整就給予通過刊登，對於學報本身及整體的學術環境都會有不好的影響。即使有些文章被不盡責的審稿委員接受刊登了，日後被參考時才被發現不完整、不嚴謹的內容時，對於作者本人也會受到不好的評價。因此，投稿者應該以感謝的心情接受意見，並在這個過程中反省自己的盲點，從中獲得成長。

當然也會有不夠資格的審稿者，這一類的審稿者一接到論文就有挑毛病的心態，或是不認真的審稿，隨隨便便的看一看便以自己偏狹的認知發表意見，或者程度不夠，看不懂論文，把一篇好好的論文糟蹋了。這種現象我在前面第一章的導論中已提到過了。

收到審稿委員的意見時如何處理呢？先不要慌，也不要沮喪，首先把意見完全

看過之後，分析兩位委員的意見有哪裡是共同的，哪些是不同的，然後再依意見的性質分成：（一）立即可以修改的。如錯別字、題目、結構、文詞表達不清等等，只要稍加修改或調整即可的問題。（二）委員誤解的意見。主要是委員看錯了，或是誤解了內容中的敘述。此時只要針對這一點加以澄清即可。（三）無理的意見。如委員的意見已經超出了本論文的範圍，如果依照委員的意見修改，等於要再寫一篇論文，或者是委員不清楚論文所屬的領域，委員的意見偏離了主題等等，此時，作者便以委婉的語氣告知委員，以獲得委員的理解。（四）委員的意見與作者的觀點不同。這方面比較麻煩，人都會有一些主觀，此時，不妨先反省自己，是不是過於主觀，如果是，那麼可以修改或調整這個主觀嗎？如果不願意，便說出個道理，獲得委員的認同。

一般來說，審稿委員是不得以個人的主觀意識來為難投稿的文章，這一點也是學術倫理中一項原則性的規範。台灣大學的「教師倫理守則」中提到：「身為審查人，不得因主觀立場或學術主張之差異而影響評審結果」、「審查人不得藉審查人身

份，來影響當事人之學術主張或自主意識」，這兩條皆是對審稿委員的一種學術良知的提醒。

不過，有許多的投稿者由於經驗不足，把學術期刊論文用主觀的態度與語氣來寫作，例如文章中出現太多的「我認為⋯」、「筆者認為⋯」等等，這是學術文章的忌諱，這一點如果受到指正，那就不是「觀點不同」的問題，而是實質的缺點了。

把上述的處理原則弄清楚之後，便可開始修改文章，然後把修改的情況寫成「答覆書」，連同修改的文章一起寄回期刊的負責人，然後等待委員的再一次意見，如果修改的部份交代得很清楚，通常接下來便會收到「接受刊登」的回覆。

結語

本書在最後修改的時候，正好是暑假，我也利用假期到日本的黑部立山旅遊，頗有感觸。回國時在飛機上看到一則報導，提到台北市路邊的一棵樹，由於舖柏油時，樹的週邊沒有留下空間，附近居民擔心樹沒有接受雨水而無法生存。下了飛機，在回家的路上，我看道路旁新種下的樹，因為沒有澆水，已經死了好幾棵。第二天早上看報，看到一位很有份量的學者說，只要我國發展文創，就不怕輸給韓國。

我國人民向來不太重視樹的生命，居民擔心樹因為沒有水而無法生存，是一種進步的表現，很令人興奮。又過了一天，看到奧運的金牌數排名，南韓排名暫列第四。我國發展文創就不怕輸給韓國嗎？其實韓國早就在發展文創，而且發展的很好。十幾年來我和韓國、日本頻繁的交流，可以說是深度的認識，韓國在各方面早就超越我們很遠了。最重要的原因是，韓國人愛國。只要愛國就會凝聚對國家發展有意義的共識，許多的想法與策略會出現，執行也會有效率。

日本雖然不景氣很多年了，但是他們也愛國，「太過細心與謹慎」是他們的優

點，但是在今天凡事講求流行、快速，且不太要求品質耐用的時代，他們的優點反而變成產業競爭的缺點，但是，在人們反省節能減炭、環保、生態的情況下，耐用的商品也許會再度受到重視。日本會再度崛起嗎？

接下來的幾天，媒體都在討論HTC（宏達電）的問題，宏達電從股價一千三百元跌到二百多元，宏達電會再度崛起嗎？台灣會像宏達電一樣嗎？

人才問題、十二年國教、奧運成績不佳、釣魚台問題等等也是重大的新聞議題，這些議題能不能促使國人反省（特別是執政者），思考台灣未來的走向，使台灣崛起呢？……

最近的一個月，我在看「地藏經」，過去我看到地藏菩薩，就會聯想到與先人的往生有關，我想很多人和我的想法一致，確實在這部經的內容中，也提到一個人若做惡事會下地獄的諸多描述。這是佛陀教化人們行善的方法。其實這部經有更深的意義。

「地藏經」的「地」是指大地，我們的心要像大地一樣，無所不包，無所不容。

「地藏經」的「藏」是指庫藏，象徵著佛學的知識與智慧就像是寶藏般，可以讓我們無窮無盡的挖掘。此外，地藏菩薩發願「地獄不空，誓不成佛」，說明了佛學中「實踐」的「願力」。這裡面充滿了佛學信仰的方法論。只有信仰沒有實踐，不是真正的信仰。自古以來，人類的世界總是不完美，因此，希望能有更多懷有地藏菩薩一般精神的人為社會做事，為社會的正向發展而努力，那麼我們的社會就會有所改善。一位和尚看到報紙上許多殺人、不倫的社會新聞，因而掉淚，弟子看到了問他：「師父怎麼了」，和尚說：「社會上發生那麼多不好的事情，表示我們的努力還不夠」。

希望本書的完成，對於台灣未來正向的發展能略盡個人的一點本份。

最後把本書中比較重要的內容，重點摘要提示如下：

一、設計學的理念、理想與實踐是一體的。設計學的理念與理想，是要建立一個安全、便捷、舒適的人類生活環境，每一位學設計的人都要有這樣的認知，實踐設計學理念與理想的力量才能凝聚，並驅使整體社會往設

計學的理想發展。

二、設計學不能忽視合理的設計準則。不論建築設計、產品設計、視覺設計，都有合理的設計準則。設計雖然是創意的活動，但要形成設計物時，還是要兼顧合理的設計準則，比如以服裝設計為例，可以大玩材質與形式，但是穿起來不舒服，就是忽視了合理的設計準則。

三、設計理論的經典可以豐富我們的人文思維，學習設計不要只有玩弄色彩與造形，也要看一些思想的書，讓設計人也是智慧人。

四、實務經驗是設計學的一部份。設計教育重視師徒制教學，也就是一種經驗的教育，老師把自己的經驗傳授給學生。此外，設計現場的實務經驗也很重要，沒有這些經驗很難把設計做好。

五、設計的本體是設計物，也就是設計創作之物，因此，設計與創作是一體的，做設計創作的人有自己的思維，有自己產生創意的方法，他可以完全不管做研究的人做了甚麼研究，照樣做自己的創作，也會有成果。

六、設計方法的架構與程序大致有「問題提示」、「提出理念、構想與方案」、「分析與評估」、「執行」、「結論與檢討」等五個階段。確實的應用這五階段功能，便可以有效率的執行設計方法，生產好的設計產品。

七、設計創作有藝術的層面，也有功能的層面。功能的層面需要合理的流程給予規範，藝術的層面就比較複雜，主要是指創意、造形、美感，比較不容易規範，但可以啟發與培養。

八、設計家最重要的是 sense，sense 高的人套用了「設計方法」的流程，可以設計與生產出好的作品，sense 差的人即使使用很好的「設計方法」，若對於好的作品無法判斷，好的設計作品也生產不出來。

九、設計研究要符合設計的本質，必須要能解決設計的問題，如果衍生至其他的方向時，必須要思考如何貢獻其他的領域，或又如何對了解「人」與大自然有些什麼實質的成果。

十、設計的決定是討論的，不是由問卷調查或是複雜運算決定。設計是相對

十四、設計史的研究或是人文論述的研究，也要有科學的觀念與態度，必須要有充足的文獻史料佐證，同時要有合理、邏輯的歸納、演譯、判斷

十三、「訊息」的研究將被擴大的理解其重要性，所有的研究將會被轉化成一種訊息，而呈現其被使用的價值，諸如醫學的價值、工學的價值、管理學的價值、文化的價值……等等。因此，「訊息」的研究將會與各種不同的學術領域形成跨領域的結合。

十二、設計研究必須要做對設計有用的研究，要正確的使用研究方法與研究工具，要利用統計，而不要盲目的使用統計，反而被統計利用。

十一、設計學應該建立一個討論的機制，也必須建立思辯論述的平台與生態，逐步的建立一個具有「大一統的基礎理論體系」，如此才能豐富設計學的學術深度與厚度。

價值，是逆向思維，是開放的，因此，對於設計的過程與判斷必須要有充分的討論，不要片面的由問卷調查或是統計運算來決定。

十五、研究是要研究「可被研究」的問題。所謂「可被研究」的問題，便是指經過現有知識的推演，經過假設與理論過程的檢驗，可知其解決的方法是清楚與具體的問題，而不是空泛的問題。

十六、研究過程大致會經過「假設」、「理論」、「實驗」、「驗證」等四個階段。「假設」其實就是一種見解，假設可以把問題縮小範圍，然後針對「假設」進行「理論」建立的模擬，看看這個理論能否使假設成立，如果不可以，則可修正「假設」，如果可以，則接著進行「實驗」，實驗是為了「驗證」理論與假設。

十七、研究的普遍性法則，須符合「大一統的理論根基」，同時具有「可操作性」、「可證偽」、「可重覆驗證」、「可比較」的條件，

十八、要找到好的題目不容易。只要針對一個「對象」（人、事、物、地方）

的過程，而不要過度的表達個人的主觀。此外，對於論文的呈現，必須在文獻引用上要清楚的標示出處，否則便會形成報導性的文章。

思考，想想看，這個對象缺少了什麼？不明的是什麼？我們可以解決的又是什麼？不斷的觀察、思考，逐漸的便會發現問題，找到好的「研究題目」。

十九、學術期刊論文不能用主觀的態度與語氣來寫作，如文章中出現太多的「我認為⋯」、「筆者認為⋯」等等，這是形成學術期刊論文的實質缺點。

二十、期刊論文審稿委員不應以個人的主觀意識來為難投稿的文章。台灣大學的教師倫理守則中提到：「身為審查人，不得因主觀立場或學術主張之差異而影響評審結果」、「審查人不得藉審查人身份，來影響當事人之學術主張或自主意識」，這是對審稿委員的一種學術良知的規範。

參考書目

01 何秀煌著，1978，記號學導論，大林出版。

02 平尾透著，1996，統合史觀，日本ミネルヴァ書房。

03 浜林正夫、佐佐木隆爾編，1992，歷史學入門，日本有斐閣出版。

04 森典彥編，インダストリアル デザイン（Industrial Design），1993，日本朝倉書店。

05 吳錦堂譯，1988，設計方法，日本建築學會編，茂榮圖書。

06 張建成譯，John Chris Jones 著，1994，設計方法，六和出版社。

07 雷埁、洪進丁譯，Bruno Munari 著，1989，物生物，博遠出版。

08 張雨樓編著，1994，白話史記，登福出版。

09 雷家驥編撰，1987，資治通鑑，時報出版。

10 羅龍治編撰，1994，哲學的天籟──莊子，時報出版。

11 傅佩榮編著，1998，柏拉圖，東大圖書公司出版。

12 程石泉著，1992，柏拉圖三論，東大圖書公司出版。

13 孫振青著，1990，笛卡兒，東大圖書公司。

14 葉偉文譯，David Salsburg 著，2001，統計改變了世界，天下文化出版。

15 楊中芳等譯，Keith E. Stanovich 著，2005，這才是心理學，遠流出版。

16 蕭秀姍、黎敏中譯，Amir D. Aczel 著，2007，笛卡兒的秘密手記，商周出版。

17 洪漢鼎著，2002，詮釋學史，桂冠圖書。

18 川喜田二郎著，1967，發想法，日本中央公論社。

19 川喜田二郎著，1970，續發想法，日本中央公論社。

20 沈士涼譯，日本能率協會編，1987，KJ 法應用實務，超越企管顧問公司。

21 莊榮、王霜芽編著，1994，認識宇宙，花田文化出版。

22 萊昂內爾 卡森（Lionel Casson），時代生活叢書合著，1979，古代埃及，紐約時代公司出版。

23 谷川渥編，1988，記號的劇場，日本昭和堂。

24 吉田武夫著，1996，デザイン方法論の試み，日本東海大學出版社。

25 林品章著，2003，臺灣近代視覺傳達設計的變遷，全華圖書。

26 林品章、張照聆，2009，圖像傳達系統化之理論基礎，設計學研究，第十二卷，第二期，45-68 頁。

27 許子凡、林品章，2009，BBS圖像電子副語之判讀效率與滿意度研究，設計學研究，第十二卷，第一期，83-102 頁。

28 羅凱、林品章，2011，圖像文字的銳變與新貌，設計學研究，第十四卷，第一期，23-50 頁。

29 幺大中，羅炎編著，2000，亞里斯多德──西方文化的奠基者，婦女與生活文化事業有限公司。

30 鍵和田務等編，1973，デザイン史，日本實教出版株式会社。

31 勝見勝監修，1966，現代デザイン理論のエッセンス，日本ぺりかん社。

32 Walter Dorwin Teague 著，1966，デザイン宣言，日本美術出版社。

33 川添登著，1971，デザインとは何か，日本角川書店。

34 今村仁司監修，1988，デザイン（Le Design Traverses/2），日本株式會社リブロポート。

35 川添登著，1979，デザイン論，日本東海大學出版社。

36 日本デザイン機構編，1996，デザイン未來像，日本株式會社晶文社。

37 黃新鈞著，2010，現代詩的書籍設計創作—以新月詩派為例，中原大學碩士學位論文。

38 釋性一，2007，平川彰「大、小不共住」之批判研究，圓光佛學學報，第十二期，3頁。

39 藤澤英昭著，林品章譯，1991，平面構成，六和出版社。

40 邱上嘉著，2006，學術研究相關問題，設計學術研究與國際期刊座談會，國科會藝術學門。

41 證嚴上人講述，2003，地藏經（上中下），慈濟文化出版社。

44 谷川渥編，1988，記号の劇場，日本昭和堂。

43 林和譯，James Gleick 著，1991，混沌—不測風雲的背後，天下遠見出版。

42 林品章著，2008，方法論，松合有限公司。

設計學方法論

作　　　者—林品章

封面設計—邱義椿

排　　版—許子凡

出　版　者—桑格文化有限公司

　　　　　地址：臺北市復興北路十五號十四樓之四

　　　　　電話／傳真：(02)2777-3020 ／ (02)2781-5642

經　銷　商—松合有限公司

　　　　　劃撥—19407419

　　　　　電話／傳真：(02)2711-0075 ／ (02)2711-0310

　　　　　地址：臺北市長安東路二段二百一十五號十四之一

　　　　　e-mail：wpsonho@gmail.com

印　　刷—志軒企業有限公司

二版一刷—二〇一三年四月

定　　價—新台幣四〇〇元

ISBN—978-986-7241-21-8

國家圖書館出版品預行編目 (CIP) 資料

設計學方法論 / 林品章著. - 二版. -

臺北市：桑格文化, 2012.09

面；　公分

ISBN 978-986-7214-21-8 (平裝)

1. 設計　2. 方法論

960.1　　　　　　　　　　　　101019243